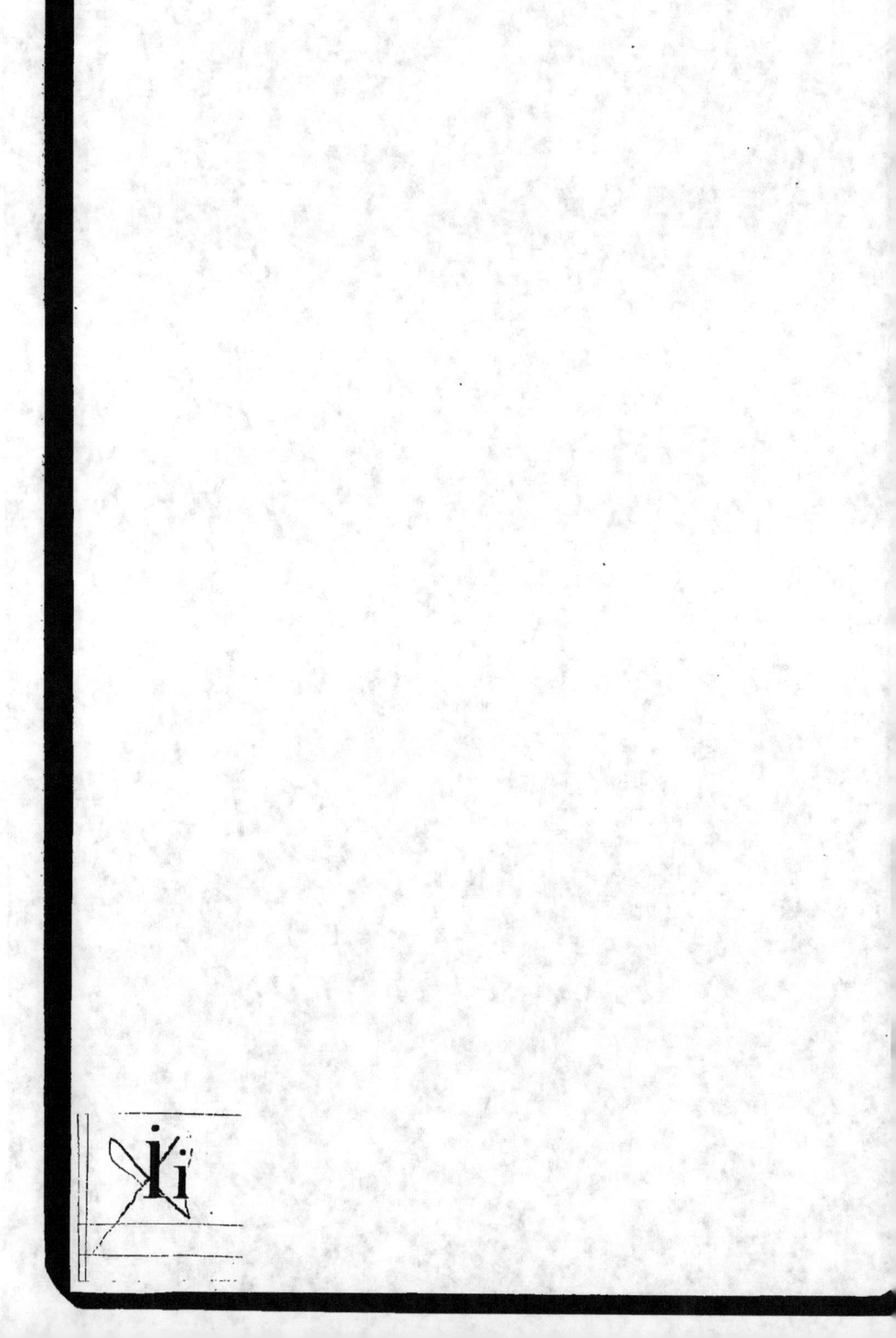

LES
BEAUX-ARTS
EN ANGLETERRE.

T. I.

On trouve à la même Adresse :

SALON de 1806, ou le PAUSANIAS FRANÇAIS ; *Etat des Arts du Dessin en France à l'ouverture du dix-neuvième siècle* ; Ouvrage dans lequel les Principales Productions de l'Ecole actuelle sont classées, expliquées, analysées, à l'aide d'un Commentaire exact, raisonné ; et representées dans une suite de Gravures exécutées par les plus habiles Artistes. On y a joint quelques Portraits gravés en taille-douce de grands Artistes *vivans*, avec une Notice historique concernant leur Personne et leurs Ouvrages. Publié *par un Observateur impartial*.

Cet Ouvrage forme un gros volume *in-8°*. grand format, de 530 pages, imprimé sur du papier grand-raisin, avec 28 Planches gravées au trait. Prix : 15 fr. broché, *franc de port par la Poste*.

MUSÉE DES MONUMENS FRANÇAIS, ou DESCRIPTION HISTORIQUE ET CHRONOLOGIQUE des Statues en marbre et en bronze, Bas-reliefs et Tombeaux des Hommes et Femmes célèbres ; pour faire suite aux *Monumens de la Monarchie Française*, de MONTFAUCON, et pour servir à l'Histoire de l'Art Français ; Ouvrage orné de Gravures, et augmenté d'une Dissertation sur le Costume de chaque Siècle ; par *Alexandre Lenoir*, Administrateur de ce Musée, Membre de l'Académie Celtique de France, et de la Société libre des Sciences, Lettres et Arts de Nancy ; six volumes *in-8°*. imprimé sur beau caractère de Cicéro, avec près de 300 Planches supérieurement gravées au trait par M. GUYOT. Prix des six volumes brochés, 78 fr. Le tome six, séparément, se vend 18 fr., et complette l'Ouvrage. En papier vélin, 156 fr.

N. B. La Peinture *sous verre* qui forme le 5ᵉ volume n'ayant pas été tomé lors de l'impression, le dernier Volume (quoique réellement paru le 6ᵉ) est étiqueté V.

LES BEAUX-ARTS
EN ANGLETERRE;

OUVRAGE DANS LEQUEL ON TROUVE

Des Notices raisonnées des Principaux Monumens d'ARCHITECTURE anciens et modernes, et des Ouvrages remarquables de PEINTURE et SCULPTURE qui sont dans les Collections publiques et particulières de Londres, d'Oxford, et dans les Châteaux et Maisons de Campagne;

Une indication des Statues, des Bustes et Bas-Reliefs extraits récemment des fouilles faites au compte des Anglois à Rome, et des Tableaux qui ont été achetés pour eux sur le Continent;

Une Histoire de l'ARCHITECTURE, de la PEINTURE et de la SCULPTURE en Angleterre; des Anecdotes sur les plus célèbres Artistes anciens et modernes:

Ouvrage propre à servir de Guide aux Amateurs qui voyagent en Angleterre;

Traduit de l'Anglois de M. DALLAWAY, par M***;

PUBLIÉ ET AUGMENTÉ DE NOTES

PAR A. L. MILLIN,

Membre de l'Institut et de la Légion d'honneur, Conservateur du Cabinet des Médailles, des Antiques, et des Pierres gravées de la Bibliothèque Impériale, etc., etc.

TOME PREMIER.

A PARIS,

Chez F. BUISSON, Libraire, rue Gît-le-Cœur, n°. 10, ci-devant rue Haute-Feuille, n°s. 20 et 23.

1807.

Les Contrefacteurs et Débitans de Contrefaçons seront poursuivis. En conséquence les deux Exemplaires voulus par la loi ont été déposés à la Bibliothèque Impériale.

A Paris, ce 5 juin 1807.

Buisson

AVERTISSEMENT.

L'Auteur du Livre dont on présente aujourd'hui la Traduction, n'a pas eu pour objet de tracer une Histoire systématique des Arts en Angleterre, mais seulement de réunir un grand nombre de Notices éparses, propres à servir de matériaux pour un Ouvrage de ce genre ; il a parcouru une assez grande partie de l'Angleterre, mais comme il a résidé neuf ans à Oxford, c'est dans cette ville, qu'on peut appeler l'*Athènes de la Grande-Bretagne*, qu'il a choisi ses plus nombreux exemples.

M. Dallaway a aussi voyagé dans la

(1) Il a pour titre : *Anecdotes of the Arts in England or comparative remark, on Architecture, Sculpture, and Painting chiefly illustrated by specimens at Oxford.*

Grèce (1) et dans l'Italie : il a pu voir, méditer et comparer, et il s'est beaucoup livré à l'étude des Arts. Il est revenu dans sa Patrie après avoir rassemblé une riche moisson d'Observations dont chaque page de son Livre offre la preuve.

L'Angleterre renferme une infinité d'Objets d'Art précieux, mais ils sont disséminés dans les Châteaux et les Maisons de Campagne : il est donc très-difficile d'en avoir la connoissance. Le Tableau que M. Dallaway en présente est, sous ce rapport, d'un grand intérêt. Il a visité plusieurs de ces demeures, et son Ouvrage est

(1) On lui doit un ouvrage intéressant sur Constantinople ; il a été traduit en françois par un de nos plus célèbres Littérateurs, sous le titre de *Constantinople ancienne et moderne*, traduit de l'anglois de M. DALLAWAY par M. MORELLET. Paris, Denné, an 7, 2 vol. *in-*8°.

le seul dans lequel on puisse trouver toutes ces Notions réunies. L'Histoire qu'il a tracée de l'importation des Monumens des Arts en Angleterre, dans le courant du dernier siècle, est très-curieuse.

Un de mes Amis a traduit cet Ouvrage ; j'ai comparé sa Traduction avec l'Original, et l'ai accompagnée de Notes qui m'ont paru nécessaires. Je vais rendre en peu de mots compte de mon Travail.

M. Dallaway se contente souvent de citer un Passage sans indiquer, d'une manière précise, le Livre où il se trouve. J'ai vérifié les citations, je les ai rapportées d'une manière plus exacte, et j'en ai rectifié une assez grande partie.

L'Auteur a cité pour exemples un grand nombre d'Edifices, de Statues, de Tableaux, de Monumens de toute espèce ; mais il faudroit avoir voyagé

comme lui pour connoître tous ces objets, et avoir une grande mémoire pour se les rappeler à l'instant. J'ai cherché à indiquer, autant que je l'ai pu, les Ouvrages dans lesquels on en trouve des Figures gravées, afin que les Amateurs eussent la facilité d'y recourir et de vérifier la justesse des Observations de M. Dallaway.

Plusieurs de mes Notes contredisent ces Observations : elles sont principalement relatives à l'Histoire de l'Art, sur-tout chez les Anciens. Cette partie de l'Ouvrage de M. Dallaway ne lui étoit pas essentielle ; mais c'est aujourd'hui une mode universelle de ne pouvoir parler des Arts sans remonter à leur origine, et tracer leur Histoire. Il a suivi strictement les idées de Winckelmann, et on sait que depuis cet illustre Auteur les connoissances sur ce point ont été très-étendues.

Dans la Notice que M. Dallaway

donne des principaux Cabinets de l'Angleterre, il me paroît avoir souvent adopté trop légèrement les noms imposés à des Statues, des Bustes, des Bas-Reliefs ; j'ai cru pouvoir, par les simples lumières de la critique, proposer des doutes sur ces déterminations ; j'ai rapporté brièvement les raisons qui pouvoient les fonder ; je l'ai toujours fait avec les égards dus au mérite de l'Auteur. Je n'ai point eu l'idée de déprécier son Ouvrage, dont j'ai reconnu moi-même l'utilité, puisque j'ai consacré mon temps à l'étudier et à le commenter ; mon intention a été d'ajouter encore à cette utilité, en combattant quelques assertions dans lesquelles j'ai cru trouver des erreurs.

Le Livre de M. Dallaway a une Table des Articles ; j'ai cru devoir y joindre encore une Table des Matières par ordre alphabétique : elle m'a paru indispensable pour un Ouvrage qui con-

tient l'indication de tant d'objets d'Arts intéressans; on pourra aisément retrouver les pages où il en est question, si on se rappelle ou leur sujet ou leur Auteur. *A. L. M.*

TABLE DES ARTICLES.

TOME PREMIER.

PREMIÈRE PARTIE. ARCHITECTURE.

SECTION I. *Origine de l'Architecture gothique.* — *Son Histoire en Italie;* — *sous Charlemagne;* — *en France;* — *en Allemagne.* — *Gothique lombard, gothique sarrazin.* — *Architecture en Angleterre.* — *Style saxon.* — *Opus Romanum;* — *Guillaume-le-Conquérant; Henri III;* — *les deux Edouards.* — *Gothique pur.* — *Ornemens.* page 1

SECT. II. *Quinzième Siècle.* — *Gothique fleuri.* — *Caractère.* — *Cloîtres.* — *Tours.* — *Henri VI.* — *Edouard IV.* — *Architecture gothique en Ecosse.* — *Supériorité des Architectes pour la construction.* — *Béfrois.* 52

SECT. III. *Cathédrale de Gloucester, Portail, Symmétrie, Proportions, Statues des Saints, Intérieur, Nef, Croisées, Voûte, Peintures, Maître-Autel, Boiserie, Sculpture, Vitraux, Tour, Pavé, Cloître, Ornemens.* — *Architecture sous Edouard II; son Tombeau.* — *Edouard III.* — *Considérations générales sur le style gothique.* 47

SECT. IV. *Architecture domestique.* — *Châteaux, Maisons particulières.* — *Style du temps de Henri VIII.* — *Maisons dans le goût italien.* — *Caractère de l'Architecture sous Elisabeth et Jacques I.* — *Oxford, Cathédrale, New-College; Restaurations, Collége de la Madeleine.* — *Bas-reliefs.* — *Bibliothèques.* 67

SECT. V. *Fin de l'Architecture gothique.* — *Nouveau style entre-mêlé de grec et de gothique.* — *Ecoles vu-*

bliques. — Bibliothèque Bodléienne. — Inigo Jones. Ses ouvrages à Oxford. — Christophe Wren. — Théâtre Scheldonien. — Ornemens des murs et plafonds. — Jugement dernier de Michel-Ange.—Plafond du palais Barberini. — Du Raccourci. — Allégorie de Rubens. — Théâtre de Vicence. — Collége de la Trinité.—Façade de High-Street.—Musée Ashmoléen. — Collége de la Reine. — Imprimerie de Clarendon.— Aldrich.— Clarcke.—Boroughs. 94

Sect. VI. Gibbs.— Vanbrugh.— Bibliothèque d'Oxford. — Eglise Sainte-Marie. — Bibliothèque de Radcliffe. — Collége du Roi. — Portique Saint-Martin. — Collége de la Madeleine. — Corpus. — Keen.— Wyatt. — Chambers. — Collége d'Oriel. — Pont de la Madeleine. — Ponts d'Angleterre.— Jardins. — Blenheim. — Moor. 118

Sect. VII. Origine de l'Architecture. — Architecture grecque, romaine. — Sa restauration en Italie sous les Médicis. — Genre italien imité par les François. — Architecture en Allemagne, en Angleterre.— Inigo Jones. Saint-Paul.—Christophe Wreen.—Grenwich.— La Banque. — Le Monument. — Blenheim. — Pembroke. — Burlington. — Chiswick. — James. — Wanstead. — Règne actuel. — Adams. — Maisons de campagne. 143

SECONDE PARTIE. Sculpture.

Section I. Introduction. — Origine de la Sculpture. — Divinités représentées par des colonnes.— On leur donne des formes humaines. — Sculpture des Ægyptiens.— Premières Statues des Grecs.— Epoque de la Sculpture en Ægypte. — Caractères des Statues ægyptiennes. — Style d'imitation des Etrusques.—Ancien style grec.— Ses caractères. — Idéal. — Proportions. Expression.— Beauté des différentes parties du corps. — Front, Yeux, Prunelle, Sourcils, Menton, Cheveux; ils caractérisent les différentes Divinités. — Extrémités. 175

Sect. II. *Histoire de la Sculpture dans la Grèce. — Ses différentes Ecoles. — Myron. — Hégésias. — Alcaménes. — Polyclète. — Phidias. — Ctésilaüs. — Scopas. — Praxitèles. — Lysippe. — Agésandre. — Polydore et Athénodore. — Le Laocoon. — Apollonius et Tauriscus. — Le Taureau Farnèse. — Les Arts accueillis par les Séleucides. — Les Lagides. — chez Attale, roi de Pergame. — Pillage de Corinthe, de Sycion, de la grande Grèce. — Asservissement de la Grèce. — Les Arts transplantés à Rome. — César. — Auguste. — Néron. — Caligula. — Trajan. — Hadrien.* 207

Sect. III. *Déclin de la Sculpture à Rome. — Les Antonins. — Septime-Sévère. — Extinction de l'Art sous les Gordiens. — Constantin. — Les Arts transportés à Constantinople. — Perte des plus belles Statues grecques. — Renaissance de l'Art en Italie. — Pétrarque. — Poggio. — Les Médicis. — Découverte des plus belles Statues. — Musées à Rome. — Collections en Angleterre. — Jacques I. — Charles I — Thomas Howard, comte d'Arundel. — Collection d'Oxford.* 237

Sect. IV. *Collection de Statues du comte d'Arundel à Oxford. — Bacchus — Vénus. — Muses. — Sommeil. — Cicéron. — Bas-reliefs. — Sarcophages. — Sac de Troyes. — Chronique de Paros.* 272

Sect. V. *Collection des Statues du comte de Pembroke à Wilton. — Son Histoire. — Statues. — Bustes. — Inscriptions.* 296

TOME SECOND.

SUITE DE LA SECONDE PARTIE.

Sect. VI. *Introduction des Antiques en Angleterre. — Le docteur Mead. — Le lord Leicester. — Le lord Orford. — Mode d'avoir des marbres de Rome. — Collections du comte Leicester à Holkham, du*

comte d'Egremont à Petworth. — Statue d'un jeune Faune, avec le nom de l'artiste Apollonius. — Collection de lord Orford à Houghton, de M. H. Walpole à Strawberry-Hill, du comte de Carlisle au château Howard. 1

Sect. VII. Collection de Sculptures faite par le feu comte de Leicester, à Holkham, dans le comté de Norfolk. 7

Sect. VIII. Collection du comte d'Egremont à Petworth, dans le comté de Sussex. — Statues. — Diane. — Bustes. — Inscriptions des monumens. 12

Sect. IX. Collection de Statues faite par M. Robert Walpole, comte d'Orford, à Houghton, dans la province de Norfolk. 27

Sect. X. Collection de Statues faite par M. Horatio Walpole, depuis comte d'Orford, à Strawberry-Hill, province de Middlesex. 29

Sect. XI. Collection des Statues et des Bustes du comte de Carlisle, au château d'Howard, dans le comté d'Yorck. 31

Sect. XII. Collection de Marbres faite par M. Charles Townley. Statue d'Isis, Libera, Bacchus musicien, Bacchus jeune, Bacchus et Ampelus, groupe remarquable; Bacchus enfant, Silène, Thalie, Diane, Apollon, Cupidon endormi, Vénus, le Faune en repos, Marcus Cossutius, Hercule, un Faune et une Nymphe. — Bustes. — Homère, Périclès, Empereurs, etc. — Bas-reliefs, Inscriptions, Urnes, Cyste mystique, Patères, Pierres gravées, etc., etc. 36

Sect. XIII. Collection de Statues faite par feu le marquis de Monthermer, actuellement dans la possession du duc de Buccleugh, privy gardens, Westminster. 81

Sect. XIV. Collection de Statues faite par le marquis de Lansdowne, à Shelburne-House, Westminster. 86

Sect. XV. Collection de Statues faite par lord-vi-

comte Palmerson, à Broadlands près Romsey-Hants. 91

Sect. XVI. Collection de Statues faite par M. Mansel Talbot, à Margam, dans le comté de Glamorgan. — Statues, Bustes, Vases. 93

Sect. XVII. Collection de Statues faite par feu William Webbel, écuyer, à Newby, dans le comté d'Yorck, appartenant à lord Grantham. 97

Sect. XVIII. Collection de Statues faite par M. J. Smith Barry, à Beaumont en Cheshire. 103

Sect. XIX. Collection faite par Henri Blundel, écuyer, à Ince-Blundel, dans le comté de Lancastre. 107

Sect. XX. Collection de Marbres faite par sir Richard Worsley, baronet, dans l'île de Wight. 110

Sect. XXI. Extraits des lettres de M. Gavin Hamilton à Charles Townley, écuyer, relativement aux découvertes qu'il a faites à Rome et dans les environs. 116

Sect. XXII. Différentes collections de Statues en Angleterre. — Vases d'Hamilton, de M. Hope. — Vase de Portland. — Sculptures modernes. — Sculteurs étrangers qui ont travaillé en Angleterre. — Sculpteurs anglois, leurs ouvrages. 134

TROISIÈME PARTIE. Peinture.

Section I. Origine de la Peinture en Angleterre. — Ouvrages de lord Orford, — de Vertue. — Emaux. — Peinture à fresque particulièrement pratiquée par les Ecclésiastiques. — Portraits à fresque. — Vignettes des manuscrits. — Enluminures. — Verres peints. — Portraits sur des vitraux. — Sujets historiques. — Les Puritains détruisent les vitres. — Restaurations modernes. 173

Sect. II. Suite de la Peinture sur verre. — Artistes

anciens qui ont travaillé à Oxford. — Artistes modernes, Jarvis, Forest, Pearson, Eginton, etc., etc. 196

Sect. III. *Collection d'anciens portraits.* — Peintres qui ont travaillé en Angleterre: Mabuse, Holbein, Isaac Oliver, Paul van Somer, Cornelius Jansen, Daniel Mytens, Vandyck, Dobson, Walker, Lely, Fuller, Ryley, Kneller, Thornhill, Richardson, Jervas, Reynolds, Gainsborough, Lawrence. 210

Sect. IV. *Suite des tableaux qui sont en Angleterre.* — Écoles vénitienne, lombarde, romaine, de Bologne, etc. 235

Sect. V. *Indication sommaire des principaux Tableaux de différentes écoles, qui ont été apportés en Angleterre depuis le règne de Henri VIII jusqu'au temps présent.* — De l'école angloise, dont Joshua Reynolds est le fondateur. — Conclusion. 253

FIN DE LA TABLE DES ARTICLES.

DES ARTS EN ANGLETERRE.

PREMIÈRE PARTIE.

ARCHITECTURE.

SECTION PREMIÈRE.

Origine de l'Architecture gothique. — Son Histoire en Italie; — sous Charlemagne; — en France; — en Allemagne. — Gothique lombard, gothique sarrazin. — Architecture en Angleterre. — Style saxon. — Opus Romanum; — Guillaume-le-Conquérant; Henri III; — les deux Edouards. — Gothique pur. — Ornemens.

Les Goths n'ont eu aucune part à l'invention ou à la perfection du genre particulier d'architecture qui porte leur nom. On peut, avec certitude, en fixer l'origine à une période antérieure à celle où ils conquirent les provinces méridionales de l'Europe, et plusieurs des plus beaux

édifices de ce genre furent achevés long-temps après que ces contrées cessèrent d'être sous leur puissance. La décadence absolue des arts précéda la dissolution de l'empire romain. L'établissement du christianisme et le droit de bâtir des églises datent à-peu-près du même temps que les incursions des Goths; c'est à ce concours de circonstances qu'est dû le préjugé populaire, que ces Barbares avoient anéanti l'architecture grecque pour y substituer celle de leur pays; et que leurs édifices avoient été nommés *gothiques*, uniquement parce qu'ils différoient extraordinairement, dans leurs proportions et leurs ornemens, des beaux monumens d'Athènes, comme les Goths eux-mêmes différoient des Grecs dans leurs arts et par leurs mœurs.

Il n'est pas invraisemblable que le seul attrait de la nouveauté ait conduit à l'invention de l'architecture nommée *gothique*, et que cette irrégularité, si universellement attribuée aux Goths, doive son origine au caprice de quelques Italiens qui, par ignorance ou par bizarrerie, ont négligé les règles du beau style. On doit donc attribuer la cessation de l'emploi de l'architecture grecque dans les premiers âges du christianisme, à l'ignorance dans laquelle les artistes étoient tombés avant que les Goths se fussent répandus en Eu-

rope. On avoit cependant conservé la connoissance des principes de l'architecture ; et quoique le bon goût des anciens, pour les proportions et la décoration, fût entièrement perdu, il restoit encore des préceptes qu'on mettoit en pratique. On savoit parfaitement la manière de ceintrer les voûtes ; mais, de toutes les formes adoptées par les Grecs et par les Romains, on n'employoit que celle où les quatre arêtes se croisent et se réunissent à un centre commun. Cette méthode étoit universellement suivie dans les constructions, et on la retrouve dans les plus petits cabinets, comme dans les églises les plus spacieuses.

Les combinaisons simples, telles que l'élévation d'une clôture de murailles, où l'on plaçoit dans l'intérieur des piliers réunis par une arcade ou une architrave servant de base à un second mur qui supportoit un toit de charpente, étoient connues et pratiquées avant l'entrée des Goths en Italie. Les premières basiliques chrétiennes bâties à Rome, et particulièrement celle de Saint-Paul, construite par Constantin, ont servi de modèles aux plus anciennes églises chrétiennes (1). Les relations fréquentes des évêques de toutes

(1) Cette église est la quatrième basilique ou église patriarchale de Rome ; c'est un des plus beaux édifices de

les nations avec le Saint-Siége, leur donnoient les moyens d'obtenir des dessins et des plans, qu'ils faisoient exécuter à leur retour dans leur pays. On adopta d'abord la figure simple de la croix latine : la succession des âges et le génie des différentes nations ont depuis extrêmement varié et enrichi la distribution des parties. On peut remarquer dans l'architecture gothique des dif-

l'antiquité chrétienne; elle a été construite par Constantin, continuée par Théodose, et achevée par Honorius, ainsi que cela est prouvé par l'inscription placée sur l'arc qui sépare la principale nef de la tribune. Elle est composée de cinq nefs soutenues par quatre rangs de colonnes; celles de la nef du milieu avoient servi à la décoration du tombeau d'Hadrien ; elles sont de marbre grec, cannelées, avec des chapiteaux d'ordre corinthien bien conservés: celles des bas-côtés sont de granit rouge égyptien. La longueur de la nef jusqu'à la tribune où est l'autel principal, est d'environ 250 pieds : la largeur est proportionnée. La croisée est élevée de deux marches au-dessus du niveau de la nef, et sa voûte est soutenue par deux colonnes de granit, les plus grosses qui soient à Rome. Les autels du fond et des croisées sont décorés de grandes colonnes de porphyre. L'autel patriarchal, sur lequel sont les reliques de Saint-Pierre et de Saint-Paul, est placé sous un petit pavillon terminé par un ornement pyramidal, et soutenu par quatre colonnes de porphyre. On ne trouve nulle part autant de marbre précieux. — Le pavé est de

férences aussi prononcées que dans les ordres grecs ; on observe une certaine manière analogue au génie des nations qui en ont fait usage ; de sorte que le gothique diffère autant en Lombardie, en Espagne, en Allemagne, en France, et sur-tout en Angleterre, que le dorique, l'ionique et le corinthien se ressemblent peu.

Ceux qui ont examiné, en Italie, les superbes

dales de marbre chargées d'inscriptions un peu maltraitées. Elles ont été publiées par *Cornelio* MARGARINI, bénédictin, dans un recueil intitulé : *Inscriptiones antiquæ Basilicæ Sancti-Pauli ad viam ostiensem* ; Romæ, 1654, *in-fol*. Le grand cloître est soutenu par des petites colonnes torses accouplées, incrustées en mosaïque. Une belle mosaïque faite par les ordres du pape Saint-Léon-le-Grand, décore la voûte. Ce pape fit faire beaucoup de réparations à cette basilique, qui avoit été presque détruite par un tremblement de terre. Les portes sont de bronze antique, et ont été coulées à Constantinople en 1070. La façade a été rebâtie en 1725 ; elle est figurée dans la *Roma antica e moderna*, 1765, page 268 ; et par VASI, *Magnificenze di Roma*, 1754, livre V, planche c. L'intérieur de cette basilique, qui est ce qui nous intéresse le plus pour l'intelligence de cet ouvrage, est gravé dans le livre de l'abbé MAY, autrement nommé le père AVRIL, *sur les Temples anciens et modernes*, page 122. Cette gravure a été réduite d'après la grande planche de PIRANESI : *Vedute di Roma*, planche 35. *A. L. M.*

édifices qu'on appelle *gothiques*, tels que les cathédrales de Pise (1), d'Orvieto (2), de Sienne, les trouveront absolument semblables à ceux qu'ils peuvent avoir vus dans les autres contrées de l'Europe. Ils auront sans doute remarqué que les arcades circulaires et les portiques sont plus communs, et que s'ils ne sont pas composés de colonnes tirées d'édifices romains, on y a suppléé par des piliers qui les imitent imparfaitement (3), et que cette surabondance de style, appelée par les Italiens *il gotico tedesco*, le gothique allemand, se rencontre rarement en Italie. Toutes les parties de l'édifice étoient subordonnées à la grande façade du côté de l'ouest, qui de-

(1) *Joseph* MARTINI, chanoine de Pise, dans son *Theatrum Basilicæ Pisanæ*, Romæ; 1705, *in-fol.*, a donné le plan, la vue, et tous les détails de cet édifice. *Voy.* aussi DURAND, *Parallèle des édifices*, pl. 8, n°. 2. *A. L. M.*

(2) On peut voir le beau portail de la cathédrale d'Orvieto, et tous ses détails de sculpture et de mosaïque dans le curieux ouvrage intitulé : *Stampe del Duomo d'Orvieto* ; Roma ; format atlas, 1781. *A. L. M.*

(3) En examinant le dôme de l'église de Sienne, j'ai remarqué que les chapitaux des piliers extérieurs qui supportent les plus petits arceaux, sont en partie composés de têtes grotesques d'animaux ou de monstres, au lieu de feuillages. *D.*

voit principalement être somptueuse et magnifique : c'étoit seulement dans cette partie de l'édifice que les artistes s'efforçoient de se surpasser mutuellement par l'élévation et la hardiesse du bâtiment, et par le nombre et la singularité des sculptures dont il étoit orné. Des coupoles (1) s'élèvent au centre à l'endroit où les bâtons de la croix se réunissent (2), et le campanile (3) est toujours détaché du corps de l'édifice. Les tours

(1) On se sert indistinctement, en françois, des mots *dômes* ou *coupoles*. Ce mot coupole vient de l'italien *cupella*, parce que la forme de la coupole est celle d'une coupe ou d'un vase renversé. On a ensuite appliqué aux coupoles le nom de *dôme*, parce que les Italiens donnent le nom de *duomo*, du mot latin *domus*, maison, à la maison par excellence, c'est-à-dire, à l'église cathédrale, à la principale église d'une ville. Ce mot *dôme* a prévalu, parce qu'en général les grandes églises ont une coupole, quoiqu'il y ait en Italie des églises appelées *duomo* qui n'en ont point. Paris a cinq dômes ou coupoles : au Panthéon, aux Invalides, au Val-de-Grâce, à la Sorbonne et à la Conception. *A. L. M.*

(2) C'est sûrement ce que M. Dallaway entend par *a center of transept*. Je n'ai trouvé le mot *transept* ni dans le Vocabulaire de JOHNSON, ni dans l'Encyclopédie de CHAMBERS, ni dans aucun dictionnaire. *A. L. M.*

(3) Le mot *campanile*, transporté de l'italien dans le françois, et dérivé du mot latin *campana*, cloche, désigne ces tours rondes ou carrées placées auprès des églises pour y suspendre les cloches. *A. L. M.*

si déliées des églises de Florence (1) et de Venise (2), nous offrent un certain genre de beautés; tandis qu'à Bologne, où leur élévation est également étonnante, elles ont un aspect désagréable. La tour de Florence fut bâtie dans le treizième siècle par Giotto; il avoit le desir d'imiter les aiguilles surprenantes que l'on élevoit alors en Allemagne et dans les Pays-Bas : il n'existe plus actuellement une seule aiguille en Italie.

Dans le siècle de Charlemagne on éleva plusieurs grands édifices consacrés au culte des chrétiens : on ignore le nom des architectes. Si nous fixons ainsi l'époque de l'architecture gothique, quoique nous ne puissions pas en indiquer le plus ancien monument, nous en connoissons cependant l'histoire, du moment où nous savons que ce genre fut adopté générale-

(1) La tour de Florence est gravée au frontispice de l'ouvrage du père LAMI, intitulé : *Sanctæ Ecclesiæ Florentinæ Monumenta*; Florent. 3 vol. *in-folio*; et avec plus de détails dans l'ouvrage de *Bernardo Sansone* SGRILLI, qui a pour titre : *Descrizione e Studi dell' insigna Fabrica di S. Maria del fiore, Metropolitana Fiorentina*; 1733, *in-folio*, pl. XVI. *A. L. M.*

(2) *Voyez*, dans l'ouvrage intitulé : *Représentation et Beautés de Venise*, Leyde, 1762, *in-folio*, les tours des églises de Sta Maria Formosa, Sto Zaccaria, Sto Georgio, etc. *A. L. M.*

ment dans toute l'Europe, avec quelques variétés ; que les grandes villes se disputoient l'honneur d'avoir les églises les plus vastes et les plus riches ; que le même style d'architecture fut employé ensuite pour les édifices publics et les palais des rois, et que, jusqu'à la fin du quinzième siècle, le gothique obtint un empire plus étendu que n'avoient eu les ordres grecs les plus agréables et les plus magnifiques.

Les cathédrales en Allemagne, en France, ainsi que celles d'Italie, doivent l'effet qu'elles produisent à leur façade, formée par un portique composé de plusieurs frontons minutieusement ornés d'une infinité de niches, de statues, de piédestaux, de dais, et d'un vitrage circulaire d'un grand diamètre (1), entre deux tours du travail le plus soigné, et quelquefois terminées par une pyramide régulière. Cette description convient particulièrement aux cathédrales de Vienne (2), de Strasbourg (3), de Nurem-

(1) C'est ce qu'on appelle en France la *Rose*, à cause de la figure que présente la réunion des châssis qui contiennent le centre. *A. L. M.*

(2) Elle est figurée dans l'ouvrage de Pfeffel, *Viennæ Delineatio*, pl. 1; et sur la médaille frappée en mémoire de la prise de cette ville. *V. Athenæum*, pl. vi, n°. 6. *A. L. M.*

(3) On trouve une belle figure de la cathédrale de

berg, de Rheims (1), d'Amiens (2), de Saint-Denis (3), de Notre-Dame de Paris (4), de Coutances, de Bayeux (5), etc. etc. Ces édifices sont des prodiges par leur élévation, leur légéreté, et ils attestent la patience de leurs constructeurs; mais une grande partie de ces monumens sont restés sans être achevés, comme si le temps de la piété ou de la richesse n'existoit plus.

Strasbourg dans l'ouvrage de *Jean* F<small>RIESE</small>; *Strasburgs Geschichte*. Le cabinet des estampes de la Bibliothèque impériale en possède des dessins très-curieux par leur exactitude et le nombre des détails qu'ils contiennent. *V.* aussi D<small>URAND</small>, *Parallèle des Edifices*, pl. VIII. *A. L. M.*

(1) La cathédrale de Rheims a été figurée plusieurs fois dans le petit Recueil des Eglises et des Cathédrales imprimé chez Chéreau; et en trois belles planches dessinées en 1722 par Gentillâtre, et gravées par Scotin. *Voy.* aussi D<small>URAND</small>, *Parallèle d'Architecture*, pl. VIII. On détruit à présent ce somptueux édifice. *A. L. M.*

(2) La cathédrale d'Amiens a été gravée en tête de plusieurs ouvrages sur l'histoire d'Amiens, et dans le Recueil des Cathédrales. *A. L. M.*

(3) L'église de Saint-Denis a été gravée dans le Recueil des Cathédrales et dans plusieurs ouvrages. *A. L. M.*

(4) *V.* D<small>URAND</small>, *Paral. d'Arch.* pl. VIII. *A. L. M.* Cette cathédrale a été gravée plusieurs fois séparément.

(5) La cathédrale de Bayeux a été figurée par D<small>UCAREL</small> dans ses *Anglo-Norman Antiquities*, p. 78. *A. L. M.*

Les magnifiques cathédrales de Florence, de Sienne et de Bologne, bâties en briques, sont imparfaitement revêtues de marbres ; et à Vienne, à Strasbourg et à Anvers (1), il n'y a qu'une seule des aiguilles projetées qui ait été élevée à la hauteur qu'elle devoit avoir.

Il est remarquable qu'en Italie le gothique est plus analogue à l'architecture grecque, dans les exemples que j'ai cités ; cependant le *Duomo*, ou la grande église de Florence, bâtie par Arnolfo en 1290, présente un style que les architectes italiens nomment *il arabo tedesco* (le tudesque arabe). C'est un mélange de mauresque bas-grec et de gothique allemand.

La place carrée, à Pise, qui, par son étendue et sa régularité, donne à chaque édifice tout l'effet qu'il doit avoir, présente en même temps le plus riche ensemble du gothique lombard qui étoit en usage dans le treizième siècle ; et quelle que soit l'imagination des admirateurs de ce style, elle n'enfantera jamais un assemblage pareil à la cathédrale, la tour inclinée, le baptistaire et les cloîtres ; ces morceaux sont les plus parfaits dans leur genre, et rien en Europe n'égale leur ma-

(1) *V.* Durand, *Parallèle d'Architecture*, pl. VIII. *A. L. M.*

jestueux effet. Les nations du Nord employoient une grande superfluité d'ornemens, tandis qu'en France on observoit encore un style plus simple et par conséquent plus léger ; mais en Espagne le gothique avoit un aspect gigantesque et lourd. Les Espagnols empruntèrent ensuite des Maures une excessive délicatesse dans la décoration de certaines parties ; ils les imitèrent correctement, et c'est de là qu'est venu le mot *arabesque*, presque synonyme de *saracénique* (1). On en voit un très-bel exemple dans le vieux porche de Sainte-Marie Redcliffe à Bristol.

De plus longues observations sur les particularités de l'architecture gothique, en Espagne et en Portugal, deviendroient inutiles après l'ouvrage de M. Murphy, sur le monastère de Batallah, où l'érudition et la clarté sont réunies au goût et à l'agrément. Mais il faut dire ici, en l'honneur de l'école normande, que cette superbe église de Batallah a été bâtie en 1430, par Jean, roi de Portugal, sur les plans de David Hackett, Irlandois. Cet édifice est du gothique pur de cet âge ; les ornemens seulement sont dans le goût maure.

(1) Quelle que soit cette opinion en apparence, elle ne doit pas détruire celle de M. Wren, qui appelle *saracénique* le saxon très-orné. *D.*

La façade de la cathédrale de Rheims est, en France, le morceau d'architecture gothique le plus vanté, et l'est à juste titre; les églises d'Amiens et de S.-Denis ont aussi des droits à l'admiration. L'abbé Suger, qui bâtit cette dernière en 1148, et qui même a composé un traité sur cette construction (1), avoit une singulière idée des proportions; car la nef a 335 pieds de long, sur seulement 39 de large; il y a trois rangées de vitraux qui ont 30 pieds de hauteur, et qui sont à 3 pieds les uns des autres : c'est ce grand contraste, ce sont ces fréquentes ouvertures de l'édifice, qui produisent l'effet magique de la perspective intérieure. Les amateurs de l'architecture grecque soutiendront sans doute que c'est l'absence totale des proportions qui produit d'abord notre surprise, mais qu'elle se dissipe graduellement après un examen plus sévère : une construction faite d'après les principes produit l'effet contraire, et l'église de Saint-Pierre en est un mé-

(1) L'ouvrage de Suger est intitulé : *Sugerii abbatis Sancti-Dionysii, libellus de consecratione ecclesiæ à se ædificatæ, et translatione corporum sanctorum Dionysii et sociorum ejus, facta anno* 1140. Ce traité est réimprimé au tome IV, page 350, du *Recueil des Historiens de France*, et dans le premier de l'*Histoire de l'Abbaye de Saint-Denis*, par Félibien. *A. L. M.*

morable exemple. Dans les églises gothiques les plus surprenantes, c'est leur peu de largeur qui en fait paroître la longueur et la hauteur extraordinaires. Cela ne prouve pas un goût plus pur chez les nations qui ont fait usage de ce genre de construction ; car si, en architecture, le goût consiste dans une relation des parties avec le tout, qui soit d'accord avec l'idée que nous avons des ordres ; s'il faut que les ornemens soient imités des riches et simples beautés de la nature, il est certain que les architectes gothiques, de quelque nation qu'ils fussent, ont montré beaucoup d'adresse et d'invention, mais qu'ils ont manqué de goût. Il est facile d'observer combien, dans le gothique, les règles de l'architecture sont violées et oubliées ; néanmoins ce genre a une originalité qui, dans l'effet général de l'ensemble, nous surprend et nous enchante (1).

L'évêque Warburton, dans ses notes sur

(1) M. T. WARTON, *Notes on the minors poems of Milton*, page 91, en comparant les architectures grecque et gothique, dit : « La vérité et la justesse plaisent au jugement, mais n'ont aucun effet sur l'imagination. » M. Warton, s'il eût vécu, étoit dans l'intention de publier l'histoire de l'architecture gothique : personne n'étoit plus en état que lui d'entreprendre cet ouvrage, si ce n'est peut-être M. Gray. *D.*

Pope (1), a prétendu que l'architecture gothique étoit originaire d'Espagne, où l'on avoit employé des architectes maures; qu'elle étoit la simple imitation d'une avenue d'arbres élevés, dont les branches qui s'entrelacent au sommet sont l'image de la voûte, et que les tiges et la touffe des arbres figurent les colonnes et leurs chapitaux. Cette observation est plus ingénieuse que véritable ; car l'architecture gothique, dans le nord de l'Italie, avoit une origine distincte et caractéristique ; et notre style gothique, en Angleterre, ne nous vient point d'Espagne, mais de Normandie et de France.

Après ce léger aperçu de l'architecture des premiers siècles, depuis l'établissement du christianisme, je parlerai seulement de celle qui a été en usage dans différentes périodes en Angleterre. Nos ancêtres, les Saxons, par leurs relations avec Rome relativement aux affaires ecclésiastiques, adoptèrent, pour la construction de leurs églises, une grossière imitation de l'architecture romaine. Nous avons aussi lieu de croire qu'à cette époque il restoit encore en Angleterre quelques vestiges de palais ou de temples

(1) Note de M. Warburton sur le vers 119 du *Temple de la Renommée* (Temple of fame). *A. L. M.*

romains (1). Le front occidental des églises avoit un portique à promenoir ; le front du côté de l'est étoit demi-circulaire, et ressembloit à la tribune des basiliques romaines. L'entrée principale étoit formée de piliers dont les chapitaux étoient sculptés, et le haut de l'arcade contenoit des bas-reliefs ; il étoit entouré de moulures d'une grande variété, imitées imparfaitement d'après celles qui existoient alors à Rome, ou probablement même encore en Angleterre. Ces moulures, plus particulièrement désignées, étoient la dentelure, le zig-zag pareil à la bordure étrusque, les petits carrés, les uns alternativement plus profonds que les autres ; le grainetis ordinairement employé sur les chapitaux des pilastres. La dernière invention la plus

(1) GYRALDUS CAMBRENSIS. *D*. Il n'est pas facile, d'après une indication aussi générale, de retracer le passage allégué par M. Dallaway. Ce Gyraldus Cambrensis est GYRALDUS SYLVESTER, écrivain du moyen âge, né en 1146, auteur de légendes et d'écrits mystiques et théologiques, et de quelques descriptions de l'Irlande, intitulées : *Topographia Hiberniæ*, *Expugnatio Hiberniæ*, *Itinerarium Cambriæ*, que Cambden a réunies dans ses *Antiquæ Angliæ Scriptores*. C'est sûrement dans un de ces trois ouvrages que M. Dallaway a trouvé le passage en question : il auroit dû l'indiquer. *A. L. M.*

en vogue (1), avant que le style saxon fût abandonné, étoit une ciselure autour du haut des arcades : cette ciselure ressembloit à un large treillis composé de lozanges très-saillans (2). Parmi les meilleurs exemples qui s'en sont conservés jusqu'à nous, je citerai les porches de Sainte-Marguerite à York (3), ceux des abbayes de Glastonbury (4), de Malmsbury (5), de Dunstable et le château de Norwich (6). La solidité des murs et la force des piliers étoient telles, que les arcs-boutans n'étoient ni nécessaires, ni même en usage.

Après la conquête des Normands, on continua en Angleterre le style d'architecture appelé

(1) On peut voir les différens détails de l'architecture saxone réunis dans l'ouvrage de GROSE : *Antiquities of England*, tome I, préface ; sur les détails gothiques, le *Parallèle d'Architecture*, par M. DURAND, et la belle *Description du Monastère de Batalha*, par M. MURPHI. *A. L. M.*

(2) CARTER, *Ancient Architecture in England. D.*

(3) GROSE *Antiquities of England and Wales*, III, *Somersetshire*; planche I. *A. L. M.*

(4) BOSWELL, *Views of England*, n° 40. *A. L. M.*

(5) BOSWELL, *Views of England*, n° 10. *A. L. M.*

(6) GROSE, *Antiquities of England*; Norfolck, pl. III. *A. L. M.*

par les moines *opus romanum*, parce qu'il étoit une imitation de l'architecture d'Italie déchue de son ancienne splendeur. L'étendue et la dimension des églises furent beaucoup augmentées ; les ciselures qui ornoient les arcades circulaires, ainsi que les chapiteaux des piliers et des colonnes, devinrent plus communes et furent travaillées avec plus de soin. Les églises cathédrales ou conventuelles, qui peuvent être considérées comme les monumens les plus remarquables de l'architecture saxone, sont d'un temps postérieur aux Saxons eux-mêmes, et le goût de cette architecture paroît avoir continué jusqu'à un siècle et demi après la conquête des Normands (1). Les deux églises de Caen (2), bâties par Guillaume et son épouse, sont les modèles de celles qui subsistent encore actuellement en

(1) M. Ducarel a publié un ouvrage très-curieux, intitulé : *Anglo-Norman Antiquities considered in a tour through part of Normandy, illustrated with twenty seven copper plates*. London, 1767, in-fol. *A. L. M.*

(2) Ces deux églises sont figurées dans l'ouvrage de M. Ducarel ; la plus belle est celle de St.-Etienne, dont on a différentes figures, planches iv, v, viii ; et celle de la Trinité, appelée aussi l'Abbaye aux Dames, pl. vi et viii. *A. L. M.*

Angleterre; mais l'ouvrage de cette espèce le plus magnifique étoit la nef de l'ancienne cathédrale de Saint-Paul à Londres (1). Les voûtes ne laissoient apercevoir aucune trace (2), et les tours sans aiguilles étoient décorées de rangées d'arcades entre-mêlées de petites arches en dehors.

Sous le règne de Henri III a commencé le style que, par la singularité des arches en pointes, et à cause de son opposition au style saxon, on a généralement appelé *gothique*. Les cathédrales de Salisbury (3) et d'Ely (4), ainsi que l'abbaye de

(1) L'ancienne cathédrale de Saint-Paul occupoit un terrein de trois acres et demi, un rood et demi et six perches. La longueur totale étoit de six cent quatre-vingt-dix pieds. La nef avoit 120 pieds de large et 102 de haut. Les murs de côté avoient 85 pieds de haut et 5 d'épaisseur. La tour, 260 pieds, et l'aiguille, qui étoit de bois recouvert en plomb, 274 de plus, en tout 520 pieds de hauteur. Suivant GRÉAVES, *Pyramidolog.* p. 69, elle étoit plus élevée que la grande pyramide du Caire, dans la proportion de 481 à 520. *D.*

(2) L'auteur veut sans doute dire qu'elles étoient sans arête. *A. L. M.*

(3) BOSWELL, *Views of England*, n°. 69. *A. L. M.*

(4) La nef de Salisbury a 217 pieds de long sur 34 $\frac{1}{2}$ de large, et 84 de hauteur. La tour a 207 pieds, l'aiguille 180, en tout 387 pieds. L'édifice a coûté 42,000 marcs, environ 28,000 livres sterlings. *D.*

Westminster, sont regardées comme les morceaux les plus parfaits en ce genre (1). On peut supposer, d'après l'accord de leurs proportions principales, que ces deux dernières ont été bâties à-peu-près sur le même plan. On a formé beaucoup de conjectures pour savoir si ce gothique avoit pris son origine en Palestine, ou s'il avoit été emprunté des Maures en Espagne ; quoi qu'il en soit, il étoit impossible de s'éloigner plus fortement de l'architecture d'abord en usage dans ce pays. On vit paroître des vitraux étroits en forme de lancettes, et une voûte placée sur de simples impostes croisées ; une flèche isolée ou plusieurs réunies dans un même pilier ; des arcades en pointes aiguës, des vitraux partagés en trois ouvertures au lieu d'une, avec de petites colonnes pour les séparer. Les toits coupés par des arêtes de pierres travaillées et garnis de nœuds sculptés succédèrent ensuite, sans variations de style, aux énormes piliers et aux arches circulaires.

Les antiquaires françois pourront contester

(1) La longueur de la nef de la cathédrale d'Ely, et de celle de l'abbaye de Westminster est de 72 pieds 9 pouces chacune. *D.* — La cathédrale d'Ely est gravée dans *Views of England*, n°. 61. *A. L. M.*

que ce nouveau genre nous ait appartenu exclusivement ; mais ils conviendront que s'il n'a pas existé plutôt en Angleterre, il y parut au moins dans le même siècle où ces magnifiques cathédrales dont j'ai parlé ont été bâties en France. Si les édifices de la Terre-Sainte suggérèrent l'idée de cette nouvelle architecture, les croisés françois ont eu les moyens de l'introduire en France, comme les croisés anglois l'ont introduite en Angleterre. On dit que l'église du Saint-Sépulcre à Jérusalem n'avoit point d'arcades en pointes, mais qu'elles étoient fréquentés dans les édifices des Maures que les croisés étoient à même d'observer aussi : on peut donc regarder ce genre comme saracenique plutôt que comme gothique.

Ce style saracenique ou gothique donna naissance à plusieurs autres pendant les siècles suivans, et ses progrès successifs peuvent se remarquer par plusieurs différences ; mais le saxon, une fois abandonné, ne reparut plus. Durant les règnes des deux Edouards, ce style saracenique fut celui qui prévalut : il joignoit à une légéreté incroyable l'élégance de la décoration et une grande beauté de proportions dans la multiplicité des arcades et des piliers. Ces derniers

étoient ordinairement de marbre de Purbeck (1), chacun d'un seul fût ; les piliers étoient réunis par un chapiteau composé des riches feuilles du palmier, arbre indigène dans la Palestine et dans l'Arabie. On voit à Bristol, dans l'église conventuelle de Saint-Augustin, maintenant la cathédrale, un modèle de la manière qui distingue le commencement du quatorzième siècle, relativement aux arcades et aux voûtes. Les chapiteaux devinrent plus compliqués, les voûtes

(1) Nom du lieu d'où on tire ce marbre, qui a souvent été employé à la sculpture dans les églises d'Angleterre. Voyez *Sépulchral Monuments*, tome I, pl. LXXXVIII. J'ignore pourquoi M. Dallaway a honoré cette pierre du nom de marbre ; Chambers, qui lui donne simplement le nom de *purbeck stone*, dit qu'il y en a de deux sortes, et que l'une est grisâtre et paroît mêlée de portions de grès : ainsi cette pierre appartient aux roches. On la tire de l'île de Purbeck, dans le Dorset-Shire. On en apporte à Londres une grande quantité : elle sert pour les bâtimens et pour le pavage. L'autre sorte est plus blanche, et quoiqu'elle ne soit pas plus que la précédente susceptible du poli qui caractérise le marbre, elle a un certain éclat. Ces deux pierres sont celles qui ont été employées aux ouvrages d'architecture et de sculpture. On trouve d'autres pierres à-peu-près semblables dans d'autres endroits de l'Angleterre, et notamment dans le Yorck-Shire. *A. L. M.*

étoient garnies de nœuds de feuillages à l'intersection des arêtes, la façade de l'ouest étoit ornée de nombreuses statues, les arcs-boutans en poussée étoient formés de segmens de cercles, afin de leur donner plus de légéreté, et devenoient un ornement par la manière précieuse dont ils étoient travaillés. Cette abondance tendoit à l'abolition de la première manière, et environ vers le milieu du long règne d'Edouard III, sous les auspices de W. de Wykeham (1), nous trouvons les premiers exemples de la seconde manière, qui, dans son état de perfection, est ce qu'on distingue actuellement par le nom de *gothique pur* (2).

(1) *Infrà*, p. 25.

(2) La chapelle Saint-Etienne, à Westminster (maintenant la salle de la chambre des communes) fut fondée par Edouard III, et finie en 1348. Il y a, dans le secrétariat de la trésorerie, un mémoire curieux de la dépense des ouvriers et des matériaux ; entr'autres articles on en lit un : « A maître Richard de Breading, pour faire deux » images de saints, 5 liv. 6 s. 8 d. » Les plans de ce bel édifice ont été dernièrement publiés par la Société des Antiquaires. *D.*

On trouve aussi dans l'ouvrage de CARTER : *Ancient Sculpture and Painting*, page 5, des bas-reliefs curieux tirés de la chapelle d'Edouard le Confesseur. Ils représen-

Les piliers réunis ensemble par des arcades basses en dos d'âne, sur lesquelles s'élevoit un

tent : 1°. L'accusation portée contre la reine Emma, mère d'Edouard. 2°. La naissance de ce prince. 3°. Son couronnement. 4°. Edouard remettant à ses sujets le tribut appelé *danegelt*, à cause d'un spectre qu'il aperçoit dansant sur les barils qui renferment l'énorme somme qu'on lui présente. 5°. Un voleur entrant, pendant le sommeil du roi, dans sa chambre, et profitant de l'absence du chambellan Hugolin pour piller le coffre royal, qu'il trouve ouvert. Le voleur, attiré par l'appât du gain, y revient deux fois; à la troisième, le prince, qui avoit fait semblant de dormir, lui dit: « Vous êtes trop avide; retirez-vous avec » ce que vous avez, car si mon chambellan Hugolin en» troit, il ne vous laisseroit pas un sou». 6°. Le roi et Leofric, comte de Chester, à qui Dieu apparoît corporellement pendant que le roi va recevoir la Sainte-Hostie. 7°. La révélation qu'Édouard reçoit, dans une circonstance semblable, de la mort du roi de Danemarck, qui s'étoit noyé en s'embarquant pour lui faire une guerre injuste. 8°. La prédiction qu'il obtient sur l'état futur de son royaume; les deux fils de Godwin, Harold et Tostin, se battent en présence du roi, qui est à table : le prince prédit l'élévation d'Harold, et sa mort qui doit suivre l'exil de son frère. 9°. Edouard voit les sept dormans. Il reçoit un anneau que saint Jean l'évangéliste a donné à Jérusalem à des pélerins, à qui il est apparu, pour le lui remettre. 10°. Il guérit des aveugles avec l'eau du bassin dans lequel il s'est lavé les mains. 11°. Les deux pélerins lui remettent l'an-

rang de galeries ouvertes, étoient en usage dans la première année du règne d'Edouard III : cette mode, autrefois introduite dans les églises saxones, fut adoptée à cette époque autant qu'on peut en avoir le souvenir.

Rede (1), évêque de Chichester, contemporain de Wykeham (2), étoit très-versé dans la

neau. 12°. Il consacre l'église de Saint-Pierre de Westminster. Vue entière de la chapelle d'Edouard.

Ces singuliers bas-reliefs, qui sont tous relatifs à Edouard le Confesseur, se lient très-bien avec les événemens de la vie du même prince, dont les détails sont sur la célèbre tapisserie de Bayeux, et complètent son histoire figurée ; c'est pourquoi j'ai crû devoir les indiquer ici. M. Carter, *voy.* page 7, a aussi fait graver les belles portes du cloître du chapitre de cette abbaye. Le même ouvrage nous fait voir une suite de vitraux et de peintures du tombeau d'Edouard dans la même abbaye. *A. L. M.*

(1) On le nomme aussi *Wilhelm-Reid*, et dans les ouvrages latins *Redæus*. Il a vécu dans la dernière moitié du quatorzième siècle. Il avoit rédigé des tables astronomiques ; ce qui prouve qu'il avoit des connoissances en mathématiques. Il a aussi continué la chronique de Richard de Poitou, depuis 1190 jusqu'en 1367. *A. L. M.*

(2) Architecte anglois, né au château de Wykeham, dans le comté de Southampton, en 1324 ; mort à Londres en 1404. Il avoit beaucoup de connoissances en géométrie. Edouard III lui accorda sa bienveillance, et le nomma intendant de ses

science et dans la pratique de l'architecture. Plusieurs prélats et abbés de ce temps se faisoient gloire de s'en occuper, et de déployer leurs talens dans la reconstruction de leurs églises ou dans les additions qu'ils y faisoient pour atteindre à la symmétrie de style. Les surprenans édifices de Lincoln (1) et d'York (2) sont ceux de ce temps qui sont les plus vantés. Ceux de Winchester (3) et d'Exeter (4) ont été en partie rebâtis et restaurés, de manière que, par l'ensemble des altérations dans les arcades et les vi-

bâtimens. Ce fut en cette qualité que Wykheam bâtit le château de Windsor et d'autres grands édifices. Il devint ensuite évêque, et il parvint aux principales dignités du royaume. Sa prospérité lui attira bien des ennemis dont sa probité le fit triompher. *A. L. M.*

(1) Boswell, *Views of England*, n°. 61. Dugdale, *Monasticon Anglicanum*, tome II, page 137, a donné le plan et les vues intérieures et extérieures de cette superbe église en sept planches dessinées et gravées par Hollar. *A. L. M.*

(2) Dugdale, *Monastic. Anglic.*; tome III, p. 128, a aussi donné deux vues gravées par Hollar. *A. L. M.*

(3) Boswell, *Views of England*, n°. 15. *A. L. M.*

(4) Boswell, *Views of England*, n°. 14. Voyez les belles planches que la Société des Antiquaires en a publiées dans son Recueil des Cathédrales. *A. L. M.*

traux, ils paroissent être du même temps dans toutes leurs parties. Dans la façade de l'ouest des églises de Lichtfield (1), d'York, de Péterborough (2), mais particulièrement de Lincoln, que lord Burlington (3) préfère à toutes celles d'Angleterre, ainsi que dans l'intérieur de ces cathédrales, les proportions et les ornemens sont si satisfaisans, que nous aurions pu nous passer du luxe et de la manière des âges suivans. J'observerai, pour donner un jugement sur ce gothique pur, que les piliers devinrent plus hauts et plus déliés, qu'ils formèrent une arche très-majestueuse, et que les colonnes

(1) Dugdale, *Manasticon Anglicanum*, tome III, page 216, en a publié la façade et une vue latérale vers le midi, gravées par Hollar. *A. L. M.*

(2) On trouve une bonne gravure de cette façade à la fin de l'ouvrage intitulé : *The History of the Church of Peterborough* (Histoire de l'église de Péterborough), par *Simon* Gunton ; Londres, 1686, *in-fol. A. L. M.*

(3) Richard, comte de Burlington, célèbre amateur des arts. Il fit son étude des ouvrages de Palladio, et publia à Londres, en 1730, un ouvrage *in-fol.* sur les dessins des bains antiques que ce grand maître a laissés. Il fit tous ses efforts pour améliorer le goût de l'architecture en Angleterre. *Voy.* Leblanc, *Lettres sur l'Angleterre*, page 56. *A. L. M.*

qui composoient ces piliers étoient d'une inégale circonférence. On ne peut citer un plus magnifique modèle que la nef de la cathédrale de Cantorbéry (1). Ces larges vitraux, principalement ceux à l'ouest et à l'est, étoient ramifiés dans le haut par diverses intersections et avoient des rosettes qui portoient sur des anneaux courbés. Les voûtes jusqu'alors avoient conservé une certaine simplicité d'ornemens; il n'y avoit aucune trace dans les arêtes, qui étoient appuyées sur des supports taillés en têtes grotesques (2).

Dans ce règne et dans ceux qui suivirent im-

(1) *Voyez* dans l'ouvrage splendide intitulé : *The History and Antiquities of Cathedral Church of Canterbury*, l'Histoire de la cathédrale de Canterbury, par J. Dart; Londres, 1726, *in-fol*, les planches *a*, *b*, *c*, *d*. A. L. M.

(2) Ces feuillages imités sur les chapiteaux, sont ceux de plantes indigènes dans la Palestine, et non de chêne ou de vigne, comme on les appelle ordinairement. Si on les compare à l'*euphorbium*, on trouvera la ressemblance exacte. *D.* — Il est impossible de définir la plante dont M. Dallaway veut parler; car on connoît aujourd'hui cent vingt-quatre espèces d'euphorbe bien déterminées, outre plus de cinq cents autres mal décrites; et dans toutes ces espèces je n'en connois point dont les feuilles ressemblent au feuillage des chapiteaux gothiques. *A. L. M.*

médiatement, on ajouta aux cathédrales et à plusieurs églises conventuelles encore existantes, une haute tour centrale (car les plus anciens béfrois étoient ordinairement détachés (1)), et des cloîtres richement ornés dont les toits étoient délicatement travaillés. En dedans de ces édifices, les dais des tabernacles, les images de saints, les effigies sépulcrales, les châsses d'un travail exquis, représentant en miniature la forme et les ornemens du bâtiment, le maître-autel, le riche dais qui est au-dessus, frappent les yeux par leur magnificence. La façade de la cathédrale de Salisbury est une des plus anciennes,

(1) On appelle *béfrois* des tours élevées où des soldats veilloient continuellement pour avertir du danger du feu ou de l'approche de l'ennemi. *Voy*. mon *Dictionnaire des Beaux-Arts*, art. *Béfroi*. Mais les béfrois sont aux portes de villes, auprès de la maison commune ; les tours bâties près des églises sont appelées *campaniles*. Elles sont destinées à servir pour annoncer le service divin. On leur a donné aussi quelquefois la destination des béfrois. *Voy*. l'excellent ouvrage de M. l'abbé CANCELLIERI, *Soprà i Campanili*, etc. *in*-4°., 1806, et l'extrait que j'en ai donné dans le *Magasin Encyclopédique*, 1806, t. 10, p. 121. Le beau campanile de Bordeaux est placé près de la cathédrale. Ces deux édifices ont été bâtis par les Anglois. *A. L. M.*

des plus simples et des plus régulières qui nous restent. L'œil plane avec plus de satisfaction sur une large surface, mais qui n'est pas trop chargée d'ornemens (1). Le maître-autel, fait par Wykeham à New-College, et le dais de Whetehamstede à Saint-Alban, surpassent, par leurs belles proportions et leur simplicité, tous les exemples que je pourrois citer.

Nous pouvons attribuer l'introduction d'un travail si fini dans les dais, et celle des ornemens minutieux dont on se servoit pour les tombes, les chapelles sépulcrales et les châsses de saints (travail communément appelé ouvrage de tabernacle) aux croix qu'Édouard Ier fit ériger en honneur de son épouse chérie. Elles ne sont évidemment l'ouvrage ni de Cavallini, ni de l'abbé Ware. Il ne se présente à ma mémoire aucun exemple plus ancien ni plus complet en ce genre, que le monument dédié à Edouard II à Glocester, par son fils, au commencement de son règne.

Pendant les premiers âges du gothique, la

(1) Dugdale, dans le *Monasticon Anglicanum*, tome III, page 575, a publié une vue de la façade et les deux côtés de cette église, en huit planches dessinées et gravées par Hollar. *A. L. M.*

ARCHITECTURE. 31

magnificence intérieure consistoit seulement dans la vaste étendue, qui faisoit un contraste avec la multiplicité des petites parties, tels que les piliers réunis et les anneaux des vitraux ; mais vers l'époque que j'ai décrite, l'introduction générale des raffinemens de l'architecture, le travail fini des monumens funèbres et des autels, portèrent à l'excès la richesse de l'intérieur des temples. Le plus ancien exemple de ce travail minutieux, appelé *filigrane*, est le chœur de la cathédrale d'York, qui date de la fin du quatorzième siècle.

Depuis cette époque on ne remarque aucune variété sensible jusqu'au milieu du quinzième siècle, que l'amour de la nouveauté fit imaginer une multiplicité d'ornemens ; plusieurs étoient de pur caprice et n'avoient aucune signification, à l'exception des armoiries, qui donnent aux antiquaires un moyen certain de connoître les fondateurs ou les restaurateurs des édifices (1).

(1) C'est pourquoi les artistes, et plus particulièrement encore ceux qui s'occupent de l'histoire des arts, ne doivent point négliger la science héraldique. *Voyez* mon *Dictionnaire des Beaux-Arts*, aux mots *Devise* et *Armoiries*. A. L. M.

SECTION II.

Quinzième Siècle. — Gothique fleuri. — Caractères. — Cloîtres. — Tours. — Henri VI. Edouard IV. — Architecture gothique en Ecosse. — Supériorité des Architectes pour la construction. — Béfrois.

J'ai déjà observé que dans le cours des treizième et quatorzième siècle, les ecclésiastiques, à qui leur goût et leur opulence donnoient les moyens de s'occuper de l'architecture, avoient altéré le style saxon, afin de l'assimiler au gothique. Nous possédons beaucoup de Mémoires d'évêques et d'abbés qui étudioient avec constance et avec succès les élémens de la géométrie et les principes de la décoration relativement aux édifices dont ils fournissoient les plans.

Le quinzième siècle, qui commence avec le règne de Henri IV, et s'étend à-peu-près jusqu'à celui de Henri VII, a vu les différens progrès de cette manière particulière de bâtir, que l'on a nommée *le gothique fleuri* (1). Dans le siècle suivant, ce style fut

(1) Florid gothick.

Angleterre et on adopta les inventions de Holbein et de Jean de Padoue, imitations imparfaites de celles de Brunelleschi et de Palladio, les grands réformateurs de l'architecture en Italie.

Un élégant critique (1) a considéré dernièrement la délicate sculpture du bel oratoire des évêques dans la cathédrale de Cantorbéry, comme le véritable archétype du gothique fleuri : on peut y ajouter encore la chapelle de l'évêque Beauchamp à Salisbury, et les tombes des prélats à Winchester, depuis Wykeham jusqu'à Fox.

Les particularités de cette manière de bâtir consistent principalement dans la voûte des toits unie avec les vitraux, et dans la forme des ornemens des cloîtres et des tours.

Dans les toits, le mélange des figures formées par l'intersection des impostes croisées, et l'exact rapport des joints de la voûte avec le haut des fenêtres, qui sont encore plus en pointe que celles du siècle précédent, l'incroyable hauteur et le peu d'épaisseur des murs de côté, inspirent au spectateur un moment de crainte pour sa propre sûreté.

. Jam lapsura cedenti
Imminet assimilis.
AEneid. l. vi, 603.

(1) *Anecdotes sur la Peinture* par Walpole. *D.*

Après avoir épuisé les différentes formes de feuilles, de nœuds et de roses (1), les artistes introduisirent fréquemment des images d'anges qui tiennent des instrumens de musique, au-dessus du maître-autel.

On remarque dans les fenêtres, lorsqu'elles sont placées isolément, une étendue au-delà de toute proportion, ou bien elles sont trop multipliées dans un espace étroit.

Les cloîtres, qui primitivement, à peu d'exceptions près, étoient des clôtures consacrées aux offices religieux et dépourvues d'ornemens, reçurent alors tous les embellissemens qu'on donnoit aux chapelles et aux tombes qui étoient dans les autres parties de l'église. La perspective ajoutoit encore à ces nouveaux ornemens et à cette répétition à l'infini de petites voûtes qui sortoient de quatre ouvertures demi-circulaires aux angles qui posent sur des piliers. On s'est servi pour désigner cette espèce de voussure du terme *ouvrage d'éven-*

(1) « Where the tall shafts that mount in massy pride,
 » Their mingling branches shoot from side to side;
 » Where, elfin sculptors with fantastic clew
 » O'er the long roof their wild embroidery drew.
 Thom. Warton. *D.*

tail (1), parce que la manière dont elle se déploie et sort de la base qui la supporte, lui en a donné l'apparence.

Les tours (2) qu'on sait avoir été bâties dans le quinzième siècle, et particulièrement vers la fin, n'ont rien gagné relativement à leur élévation, mais elles sont bien plus élégamment construites. Elles sont ordinairement partagées par des arcades et par des panneaux pareils à ceux qui composent un vitrage de la base au sommet. Rien ne peut surpasser la hardiesse des parapets et des pyramides dans plusieurs édifices, dont les plus remarquables se voyent dans les comtés de l'ouest en Angleterre, comme la cathédrale de Glocester (3) et l'église paroissiale de Red-

(1) Fan-work.

(2) La hauteur de la plupart des cathédrales est égale à la largeur du corps de l'édifice et des ailes; les tours ou les aiguilles sont aussi hautes que la longueur de la nef; ou peut-être plus exactement que la traverse. La croix ou traverse a la moitié de la longueur de tout le bâtiment, et les ailes ont la moitié de la largeur et de la hauteur de la nef réunies. Voyez WILLIS, *Mit. Abb.* Préface, p. 8. *D.*

(3) Il y a une vue de la cathédrale de Glocester dans le *Monasticon Anglicanum*, t. I, p. 109. *A. L. M.*

cliffe à Bristol (1). Dans cette dernière on observe que les ailes sont continuées de chaque côté de la traverse, comme dans l'abbaye de Westminster.

C'est un fait très-extraordinaire que, pendant les longues divisions entre les maisons d'York et de Lancastre, si préjudiciables aux progrès des arts, l'architecture a toujours fleuri en Angleterre dans un haut degré (2). Les prélats étoient confinés dans leurs abbayes, et très-peu d'entr'eux avoient pris une part active dans ces querelles : les plus beaux édifices qui nous restent encore ont été bâtis sous leur direction, avec les richesses accumulées par les contributions qu'ils savoient tirer des nobles et des gens opulens.

Le chœur de l'abbé Sébroke à Gloucester,

(1) *Suprà.*

(2) Le marché conclu entre les commissaires de Richard, duc d'York et W. Horwood, franc-maçon, pour la construction de la chapelle du collége de Fotheringhay, publié par Dugdale, *Monast. Anglic.* t. III, p. 162, nous donne, avec une minutieuse exactitude, le plan du terrein et des ornemens d'architecture de ce bel édifice ; on y trouve plusieurs termes qu'on ne peut expliquer à présent que par conjecture. *D.*

qui n'a point d'égal, fut commencé et achevé pendant ces troubles.

Le débonnaire Henri VI, dont l'éducation et les habitudes avoient fait un prêtre plutôt qu'un monarque, encouragea par son exemple le goût qui régnoit alors. La chapelle du collége du roi à Cambridge fut commencée sous ses auspices; mais ses malheurs personnels et sa mort violente l'ont empêché de suivre ses intentions de munificence, puisqu'à cette époque ces murs célèbres étoient à peine élevés de trente pieds. Il est évident que les plans originaux donnés par Nicolas Close, depuis évêque de Lichtfield, ont été adoptés par Henri VII et son fils, sous le règne duquel elle fut achevée (1).

C'est dans la voûte qu'il paroît qu'on s'est le plus écarté du dessin original; les nombreux écussons, les armoiries de la maison de Lancastre sont placés trop près de la vue. Ces écussons, quoique autorisés par l'usage de ces

(1) La chapelle du collége du roi a 304 pieds de long sur 75 de large, hors d'œuvre; 91 pieds de hauteur jusqu'aux créneaux, et 150 jusqu'aux quatre principales pyramides. Dans œuvre, elle a 291 pieds sur 45 et demi, et 78 de hauteur. *D*.

temps (1), détruisent l'effet du contraste que devroient produire la simplicité des murs de côté et la beauté de la voûte, parce qu'ils rompent la masse générale en de trop petites parties.

Lorsque Edouard IV fut paisible possesseur de la couronne, il reconstruisit la chapelle de Windsor (2), probablement sur les plans de Beauchamp, évêque de Sarum, qu'il choisit pour surveiller cet ouvrage. Mais la gloire du style de cet âge, est la chapelle sépulcrale élevée par Henri VII à Westminster (3). Ce monarque nomma Alcocke évêque d'Ely, qui avoit donné des preuves de son savoir en architecture dans plusieurs colléges à Cambridge, inspecteur de ces bâtimens, et il lui associa Reginald Bray.

Ces éminens personnages étoient également versés dans la théorie et la pratique de l'architecture ; l'église conventuelle de Malverne, dans le comté de Worcester, qu'ils construi-

(1) *Voyez* mon *Dictionnaire des Beaux-Arts* aux mots *Armoiries, Ecussons. A. L. M.*

(2) La chapelle de Windsor a 260 pieds de long sur 65 de large ; la traverse a 115 pieds. *D.*

(3) Elle a coûté 14,000 l. st. et fut achevée en 1508. *D.* — Elle est gravée dans la description de Westminster. *A. L. M.*

sirent conjointement, en est une preuve suffisante.

Dans l'édifice si fameux de Westminster, le gothique, déjà sur son déclin, semble avoir épuisé toutes ses ressources; le toit penché qu'on n'avoit jamais osé construire auparavant sur une aussi grande dimension, si ce n'est dans le collége royal, est un prodige de l'art; cependant il excite plutôt la surprise que l'admiration; c'est le plus haut période de la hardiesse magique (1), terme dont se sert M. Walpole pour caractériser le dernier style gothique. Il y a une infinité de roses, de nœuds, d'armoiries et de cimiers amoncelés sans objet sur chaque membre d'architecture, et dont la répétition est plus fatigante qu'agréable. Cette dernière manière a dégénéré en confusion, ce qui exclut le choix et le goût, en ne laissant à l'œil aucun point particulier de repos.

Les plus beaux morceaux d'architecture gothique en Ecosse datent du commencement du

(1) Les mots *hardiesse* et *arditezza*, si fréquemment employés par les architectes françois et italiens, sont ainsi traduits par M. Walpole dans ses Anecdotes sur la Peinture, vol. I, page 185, lorsqu'il décrit l'extrême hauteur des fabriques gothiques. *D.*

quinzième siècle ; ce sont les chapelles de Roslin près d'Edimburgh et celle d'Holy-Rood : cette dernière fut achevée sous le règne de Jacques II, roi d'Ecosse. Les côtés sont flanqués d'arcs-boutans volans comme ceux du collége du roi à Westminster ; mais ils produisent un plus heureux effet, parce qu'ils sont d'un style plus pur.

On peut ajouter à ces exemples du gothique fleuri l'église abbatiale de Bath, dont les ornemens approchent un peu de cette description (1). Ce fut le dernier édifice purement gothique ; il a conservé la même forme que lorsqu'il fut achevé en 1532. On peut croire qu'Olivier King, évêque de Bath et de Wells, mort trente années avant, en fut le fondateur, et en avoit fourni le plan. Dans un temps où les monumens ecclésiastiques étoient construits avec une grande profusion de dépenses et de travail, on se plaît sur-tout à contempler cet ouvrage d'un prélat, qui a préféré l'admirable simplicité du gothique de la première école, à ce luxe d'ornemens que les architectes de son temps étoient si ambitieux de prodiguer. Les archi-

(1) *Voy.* Dugdale, *Monasticon Anglicanum* ; et principalement la description publiée par la Société des Antiquaires. *A. L. M.*

tectes du genre gothique l'emportent sur les modernes par la connoissance des principes de la construction. Christoph Wren, un des plus grands géomètres du siècle (1), se faisoit gloire d'avouer, après avoir bien observé la voûte de la chapelle du collége du roi, qu'elle étoit au-dessus de ses moyens quant à la construction; en examinant aussi les églises de Westminster et de Salisbury avant qu'elles fussent réparées, il déclara que les architectes d'un âge plus reculé étoient aussi également versés dans les mêmes principes. M. Soufflot, l'architecte le plus savant que la France ait produit, et infatigable dans les recherches qu'il a faites sur les nombreuses cathédrales qui existoient dans ce pays, étoit de la même opinion : il n'est pas douteux que ses recherches ne lui aient donné des notions utiles pour la construction de la magnifique coupole

(1) Il étoit né en 1672, et il est mort en 1793. Il a construit en Angleterre un grand nombre de beaux édifices, tels que le théâtre d'Oxfort, l'hôpital de Greenwich, l'église Saint-Paul. Il est inhumé dans cette magnifique cathédrale. On lit sur son tombeau cette ingénieuse inscription : *Si monumentum quæris, circumspice ;* si vous cherchez son monument, regardez autour de vous. *A. L. M.*

de Sainte-Geneviève, actuellement convertie en Panthéon-François (1).

Si ces architectes n'eussent été dirigés que par leur caprice, ils n'auroient pas mérité ces éloges, mais la durée de leurs édifices prouve que la hardiesse et la légéreté n'en diminuent jamais la solidité. Nous devons avouer avec candeur que ces efforts d'adresse et de travail paroissent impossibles à imiter (2).

Les plans sont irrévocablement perdus; car je ne puis admettre qu'ils n'aient jamais existé, comme quelques personnes le croient. En France, il y avoit, dans les archives des monastères, des manuscrits qui donnoient les détails les plus exacts

(1) M. Dallaway dit : *Now the national Museum*, maintenant le Musée françois; mais il se trompe. L'église de Sainte-Geneviève n'a jamais été un musée : pendant la révolution elle avoit été conservée, sous le nom de *Panthéon*, pour la sépulture des grands-hommes. Elle vient d'être rendue à sa première destination, c'est-à-dire au culte catholique, et de reprendre son premier nom. C'est la sépulture des grands dignitaires. *A. L. M.*

(2) L'éclat des pierres nouvellement taillées n'est pas favorable pour les bâtimens gothiques dans le genre ecclésiastique; nos yeux, accoutumés à leur teinte de vétusté, ne peuvent accorder la même perfection aux édifices qui ne sont construits que depuis quelques années seule-

sur l'architecture ecclésiastique : ils ont été imprimés et même conservés avec soin avant la révolution. En Angleterre, lors de la destruction des monastères, leurs manuscrits furent presque tous détruits, et il est à présumer que plusieurs traitoient de la géométrie, de la mécanique et de l'architecture, et que le tout étoit éclairci par des plans et des dessins. Les magnifiques exemples qui nous attestent combien les artistes anciens de ce pays étoient habiles dans la pratique de ces sciences, doivent détruire les reproches qu'on leur a faits d'en ignorer la théorie.

Un critique françois a observé que, pour com-

ment, quoiqu'ils soient semblables aux anciens. Cette observation peut s'appliquer à plusieurs imitations modernes du style gothique, exécutées par des maçons de village, d'après les ordres des marguilliers.

Les grands architectes ont également commis des erreurs. PALLADIO donna, pour la façade de l'église de St.-Pétrone, à Bologne (très-ancien édifice lombard), des plans qui ne sont ni du style gothique ni du style grec. *Inigo-*JONES a placé un portique corinthien devant Saint-Paul; il bâtit la chapelle de Lincoln's Inn, et l'appela gothique. Les tours de sir *Christoph* WREN, à Warwick, l'église du Christ, à Oxford, ne sont pas des productions heureuses. Il est peut-être réservé à M. WYATT de faire une exception remarquable dans son abbaye de Fonthill. *D.*

poser une église gothique avec toute la perfection dont ce style est susceptible, il faudroit choisir et combiner ensemble, le portail de Rheims, la nef d'Amiens, le chœur de Beauvais, et les tours de Chartres (1). En adoptant une

(1) Les dates de la construction des plus belles abbayes et des cathédrales de France peuvent être intéressantes.

Elles ont été rassemblées avec plusieurs autres dans la *Vie des Architectes*, de Dargenville (t. I , préface). Charlemagne introduisit l'architecture gothique en France et en Allemagne; il bâtit la cathédrale d'Aix-la-Chapelle. Rheims fut construit en 830, sous le règne de Louis-le-Débonnaire. Saint-Lucien de Beauvais, et la cathédrale de Chartres s'élevèrent sous les auspices de Robert-le-Pieux, dans le siècle suivant. Le premier de ces édifices ne fut fini que sous Philippe Ier, la cathédrale d'Amiens sous Philippe-Auguste, qui accompagna Richard Ier à la Terre-Sainte.

Hugue de Libergier bâtit Saint-Nicaise de Rheims, et avoit achevé avant sa mort, en 1263, les deux tours de la façade, et dix spirales de pierre, dont les deux plus grandes ont 60 pieds d'élévation, sur une base de 16 pieds. Robert-le-Pieux bâtit la cathédrale de Paris. Suger, abbé de Saint-Denis, et ministre de Louis-le-Gros, bâtit cette église en trois ans et trois mois. Les églises de Verdun, Laon, Lisieux, et Saint-Remy de Rheims, sont toutes du treizième siècle.

Saint-Ouen, qui est un modèle de noblesse et de délicatesse, fut achevé en 1520, et peu d'années après, la su-

pareille idée pour l'Angleterre, je proposerois l'emplacement de Durham, la façade de Peterborough, de Lincoln ou de Wells; la chapelle de Notre-Dame, de Gloucester ou de Peterborough; la nef et la croisée de Westminster; les tours d'York, de Cantorbéry, de Wells ou de Gloucester; les cloîtres de Westminster ou de Gloucester (1).

Je ne puis assigner aucune préférence dans les modèles que je viens de citer, chacun d'eux étant un chef-d'œuvre du genre et du siècle auxquels ils appartiennent.

Les réformés ont détruit en Angleterre pres-

perbe cathédrale de Bourges, celle de Troyes en Champagne, et l'église de Saint-Urbain, par Urbain IV. Ce sont des modèles exquis du gothique de l'âge précédent; mais l'église de St.-Urbain n'a jamais été totalement finie. *D.*

(1) La *Société des Antiquaires de Londres* s'occupe dans ce moment de publier une suite des cathédrales les plus remarquables, avec les plans, les élévations et les détails d'architecture. Celles d'Exeter et de Bath ont déjà paru, et sont une preuve que quand cet ouvrage sera complet, il sera un monument du goût national. HOLLAR nous a donné des gravures excellentes des façades de Sarum et d'York, avec leurs pyramides, ainsi que de l'intérieur de Lincoln; mais ses nombreuses vues du vieux Saint-Paul sont les plus curieuses. *D.*

que autant de beaux édifices gothiques qu'ils en épargnèrent ; les ruines des monastères, les églises qui furent conservées pour faire des cathédrales, ou consacrées comme paroisses, attestent que les grandes abbayes avoient des bâtimens non moins magnifiques que ceux des siéges épiscopaux.

Dans les restes augustes de Fountains, de Glastonbury, et de Tinterne (1), on peut encore découvrir les traces d'une ancienne splendeur qui rivalise avec nos modèles les plus parfaits, dans les âges progressifs de l'architecture gothique.

Cela paroît encore plus frappant dans les nombreuses églises conventuelles qui nous restent, et qui ont résisté à la dévastation générale des monastères auxquels elles étoient attachées originairement.

(1) Tinterne, dans le comté de Monmouth, qui est du même temps que l'abbaye de Westminster, est absolument semblable dans le plan et le style d'architecture ; c'étoit en effet la répétition en miniature de cet édifice. *D.*

SECTION III.

Cathédrale de Gloucester, Portail, Symmétrie, Proportions, Statues des Saints, Intérieur, Nef, Croisées, Voûte, Peintures, Maître-Autel, Boiserie, Sculpture, Vitraux, Tour, Pavé, Cloître, Ornemens. — Architecture sous Edouard II; son Tombeau. — Edouard III. — Considérations générales sur le Style gothique.

Comme quelques détails circonstanciés peuvent encore ajouter à l'évidence des observations que j'ai déjà faites, j'offrirai au lecteur un aperçu de l'histoire de la cathédrale de Gloucester, sous le rapport de l'architecture (1). Cette ville où j'ai résidé autrefois, me sera toujours chère par les liens d'amitié que j'y ai contractés, et qui ne finiront qu'avec ma vie. Le sol (2) sur lequel ce

(1) L'auteur dit : de l'histoire architecturale, *architectural history*. A. L. M.

(2) Dimensions de la cathédrale de Gloucester :
Longueur totale 420 pieds sur 144 de large.
La nef 171 84
Le chœur 140
La croisée. 66

somptueux édifice est placé est spacieux et uni. L'érection de l'église a été faite à différentes époques, toujours dans le style du pur gothique; la tour ne fut achevée que peu d'années avant la suppression de l'abbaye, sous la direction de Robert Tulley (un de ses religieux qui devint depuis évêque de Saint-David (1)), à qui l'abbé Sebroke, mort en 1457, avoit confié ce soin. Les parties d'ornemens et les pyramides à jour sont du travail le plus délicat; elles conservent cependant un air de simplicité et de pureté.

La perfection qui frappe le plus les yeux, est l'exacte symmétrie des parties qui composent cet

Les tours. 225 de haut. y comp. les pinnacles.
La chapelle de N. Dame 90 pieds sur 30
Les cloîtres. 141 30. *D.*

(1) Robert Tulley fut sacré évêque de Saint-David, en 1469, et mourut en 1482. On lit au-dessus des arches qui divisent le chœur et la nef, cette inscription en caractères gothiques :

Hoc quod digestum specularis opusque politum
Tullii ex onere Sebroke abbate Jubente.

Thomas Sebroke, qui fut élu abbé en 1453, mourut en 1457 ou 1482. C'est une belle conjecture de penser que Tulley fut chargé par lui de surveiller l'exécution du plan qu'il avoit donné pour le chœur. Le même R. Tulley posa, en 1475, les fondemens du collége de la Madeleine, à Oxford. *A.* Wood. *D.*

édifice, ainsi que la judicieuse distribution des ornemens. Le haut de la tour est également divisé en deux étages, qui se ressemblent exactement dans chaque petite partie. Les parapets évidés, et les pyramides richement ornées sont un modèle du gothique à son plus haut degré de perfection.

L'effet magnifique de ces grandes masses d'architecture, observé au clair de la lune, peut être considéré comme une sorte d'illusion magique, à-peu-près semblable à celle qui est produite par des statues très-éclairées. Les tours de cette cathédrale, vues de cette manière, ne paroissent pas avoir été faites par les hommes ; elles acquièrent un degré de légéreté bien supérieur à celui qu'elles ont en plein jour.

Quant aux parties de l'édifice plus voisines du sol, vues aussi au clair de la lune, le style grec, selon moi, mérite la préférence ; car les nombreuses colonnes d'un portique et d'une colonnade, jetant de larges ombres et une lumière vive, leurs formes circulaires deviennent distinctes ; et un fond admirable résulte de parties si différentes. Le gothique, au contraire, entièrement solide, doit tout son effet à sa masse et à sa grandeur.

Les statues des saints protecteurs ou bienfaiteurs, dispersées en dehors de l'édifice, ont

beaucoup souffert, même dans leurs piédestaux et leurs dais, par les mutilations qu'y ont faites des fanatiques. Il est à regretter que plusieurs des cathédrales d'Angleterre qui ont été épargnées à un certain degré, aient été bâties avec des pierres d'une qualité friable : celle de Lichtfield en est un affligeant exemple. Les façades des cathédrales de Wells et de Lincoln offrent une collection de statues très-bien conservées.

L'extérieur de la grande église de Sienne est revêtu de marbre ; cette pierre conserve entièrement les ornemens les plus délicats. Les personnes qui n'ont pas visité le continent, peuvent à peine s'imaginer combien nous avons perdu de nos meilleurs modèles, par la destruction des images des saints et des sculptures ; tandis que l'église de Sienne est dans un état aussi parfait que si elle venoit d'être achevée.

Les niches qui sont vacantes altèrent la richesse du style gothique, de même que des entablemens dégradés déparent le style corinthien.

Peu d'édifices en Angleterre offrent une école plus complète de gothique dans toutes ses gradations, depuis l'époque de la conquête, que l'église de Gloucester.

Le lourd style saxon avec d'énormes piliers cir-

culaires, qui portent des arcades rondes ornées de moulures dentelées, caractérise la nef, qui est la principale partie de l'édifice original, élevé par Aldred, évêque de Worcester, en 1089. L'aile du sud est normande, les vitraux sont en forme de petites lances obtuses et terminées des deux côtés par des moulures en têtes de cloux. Dans la façade de l'ouest et les arcades additionnelles, on remarque un style moins ancien, parce que la nef a été considérablement alongée dans le quatorzième siècle par l'abbé Horton.

Il est impossible d'entrer dans le chœur sans éprouver un sentiment de vénération; il est le modèle de toute la perfection du gothique dans le quinzième siècle.

Dans la nef, la voûte arquée semble devoir à son propre poids son immuable tranquillité, et sa sévère simplicité fait ressortir davantage les admirables ornemens du chœur.

Au bout de la nef, sous la tour, est l'entrée du chœur; et au-dessus de la grande arche, est un vitrage entre deux niches vides, richement sculptées.

Sur les côtés du nord et du sud, sont les arches qui supportent les voussures de la croisée : elles sont coupées à leur naissance par un arc volant, chaque arc comprenant l'espace de la tour.

Les supports sont des figures d'anges, avec les écussons de l'abbaye, ceux d'Edouard II, et du fondateur, l'abbé Sehroke.

Au point d'intersection de ces arches est un pilier formant une imposte de la grande voûte, qui est alors divisée en arcades en forme d'aiguilles aigües, et qui ont une légéreté incroyable. Il y a encore de ce côté cinq arcades divisées par un amas de demi-colonnes qui partent de la base et vont jusqu'à la voûte; et ces côtés sont entrecoupés et variés à l'infini par des ouvrages les plus délicats, composés de treillis, de rosettes qui, quoique répandus avec profusion, ne sont jamais répétés.

Au-dessus du maître-autel, est un chœur d'anges avec les différens instrumens de musique en usage dans le quinzième siecle. C'est ainsi que nous avons la connoissance des instrumens dont se servoient les Grecs et les Romains, par ceux que nous voyons sur leurs bas-reliefs et leurs statues. Des figures de ménétriers avec leurs différens instrumens, aussi du même âge, sont placées sur les piliers des deux côtés de la nef de la cathédrale d'York; et l'on en voit aussi d'autres, mais d'un travail plus grossier, en dehors de l'église de Cirencester, dans la province de Gloucester.

Il est probable que la totalité du ciel de la voûte étoit peinte de couleur d'azur foncé, avec des étoiles d'or, et que les côtés d'intersection étoient aussi dorés; mais que ces embellissemens, condamnés par la réforme, ont été lavés avec des couches épaisses de chaux. Sir Christophe Wren en a restauré de pareils à Westminster.

A Orviette, à Sienne, et dans plusieurs des églises lombardes, les plafonds de la nef et du chœur, ainsi décorés, sont encore entiers. Il est vrai de dire que dans les églises du continent, les ornemens multipliés, la dorure et les masses de couleur détruisent l'harmonie du dessin; l'architecture, restaurée de manière à lui rendre sa couleur primitive, est la preuve d'un meilleur goût; et la simplicité du culte protestant, jointe à la nudité de ses temples, sur-tout dans quelques-uns nouvellement reconstruits, sont une preuve certaine d'un meilleur jugement.

Il y a trente et une stalles en chêne richement sculptées des deux côtés, et très-peu inférieures, quant à l'éxécution, au trône épiscopal de l'église d'Exeter, ou aux stalles de Windsor, qui ont été faites sous le règne d'Edouard IV, et qui passent pour les plus belles pièces de sculpture

gothique en bois qui restent encore en Angleterre (1).

Ce chœur a été construit à l'époque célèbre de l'invention du verre de couleur, temps où on s'en servoit le plus fréquemment, et où il étoit d'une meilleure qualité ; il étoit aussi d'une nécessité indispensable pour l'effet de l'architecture, à l'époque où son style admettoit des vitraux d'une étendue disproportionnée. Les teintes sombres qu'ils laissent passer modifient la légéreté, et contribuent à confondre le tout dans une masse extrêmement riche. Car les artistes gothiques donnoient autant d'attention que les artistes grecs à l'effet général.

Actuellement (2) les vitraux nuds et transparens détruisent l'harmonie, et appauvrissent l'idée primitive. Les modernes imitateurs qui voudront connoître la structure de ces voûtes, d'une

(1) J'ai observé à Rome, en 1796, que le maître-autel de l'église de Saint-Jean-de-Latran a un dais gothique, composé de riches frontons, dans le style fleuri du quatorzième siècle, exactement semblable à ceux de ce temps en Angleterre : c'est le seul morceau de vrai gothique qui soit à Rome. *D.*

(2) MILTON, élevé à l'école de Saint-Paul, fut toujours rempli d'une grande vénération pour le style gothique, parce que, dès sa première jeunesse, il fréquentoit beau-

ARCHITECTURE.

légéreté si incroyable, pourront bien éprouver le même embarras que Christophe Wren, lorsqu'il examinoit la voûte de la chapelle du collége du roi. La seule analogie de ces voûtes est dans la construction, car chacune d'elles a un style d'ornement particulier. Il est certain seulement que les impostes sont de pierres très-dures, et que la voûte qu'elles supportent est de tuf ou de pierres de la nature des stalactites (1), spécifiquement plus légères. On se servoit de chaux quand on pouvoit s'en procurer, comme on l'a fait à Chichester.

Les deux arcades les plus éloignées s'élargissent d'environ une verge de la ligne droite, au lieu de former un hexagone, et sont liées avec le grand vitrage de l'est, qui est légèrement arqué, et qui occupe la totalité de l'espace du rond-point (2) : il passe pour être le plus grand qui

coup la grande cathédrale. Dans son *Penseroso*, il fait une description de ce majestueux édifice aussi exacte que celle de M. Dugdale. Tous les deux ont particulièrement parlé de la voûte haute et arquée du chœur, des piliers de la nef, qui étoient du style saxon, et des superbes vitraux richement ornés. *D.*

(1) M. Dallaway entend probablement par ce mot que ces pierres sont d'une nature spathique. *A. L. M.*

(2) A l'extrémité du chœur. *A. L. M.*

existe en Angleterre. L'arche a trois divisions ou panneaux, qui se terminent en ellipse; le milieu renferme sept rangées de vitres de couleurs; elles sont actuellement dans un tel état de ruine, et si mutilées, qu'elles ressemblent au tissu d'un tapis.

La chapelle de Notre-Dame est plus moderne; c'est une continuation du même plan. L'intérieur est d'une élégance peu commune, quoiqu'il perde beaucoup de son effet en cachant l'autel, qui est le plus bel ouvrage de ciselure qu'on puisse imaginer. Il a été recouvert il y a quelques années par un simulacre du soleil, ou un assemblage grossier de rayons en stuc blanc.

Les vitraux de l'extrémité, à l'est de cette belle chapelle, ainsi que sa voûte travaillée, offrent une agréable perspective, quand on regarde au travers de l'enceinte qui forme l'autel du chœur (1), qu'on a placé en cet endroit dans le siècle dernier. Lorsque les réformateurs détruisirent avec un zèle aveugle tant de monumens des arts, comme étant les emblêmes du culte catholique, pour y substituer la nudité des murs de leurs temples, il restoit encore quelques anciens ornemens que

(1) Les vitraux occupent un espace de 78 pieds 10 p. sur 55 et 6. *D.*

les fanatiques partisans de Cromwel achevèrent d'anéantir. Aussitôt après le rétablissement de Charles II sur le trône, le clergé s'empressa, mais avec plus de piété que de goût, de rendre aux autels et aux chœurs leur ancienne beauté; mais en général on peut dire qu'il obtint peu de succès; car nous savons que les dais magnifiques et les autres ornemens, au lieu d'être réparés et renouvelés, furent entièrement détruits, et remplacés par une quantité de lambris de chêne, de bancs, de piliers et de sculptures de formes bizarres. Nous avons lieu de déplorer ces malheureux changemens. Il n'y a que trop de nos cathédrales à qui cette observation puisse s'appliquer. Originairement, avant d'avoir établi ces interruptions si peu judicieuses, le prolongement devoit donner une idée étonnante de grandeur et d'espace, ainsi qu'on l'observe à Wells. L'ancien jubé et le maître-autel n'obstruoient point la vue : elle est actuellement cachée par les boiseries; ainsi on ne peut rien voir des galeries du côté du chœur. Une si grande profusion de feuillages, telle qu'elle existe sur la voûte, est unique dans les temps qui ont précédé le règne de Henri VII, sur-tout d'après la manière dont elle contraste avec les autres parties de l'église. Il est évident que l'édifice de l'évêque Aldred avoit des dimensions aussi

étendues qu'à présent, et les vastes fondations, où l'on remarque encore des parties d'ornemens saxons, en sont une preuve suffisante. La tour massive (1) de l'ouest fut abattue sous le règne d'Édouard III, lors des réparations et des additions en style gothique qui furent faites par l'abbé Horton dans la nef et la totalité de la voûte. Les passages et les chapelles dont le chœur est entouré sont de style saxon, ou au moins des premiers temps de l'architecture normande. Le tout est revêtu de panneaux très-élégans. Ils sont placés en dedans des arcades ou demi-panneaux, qui ressemblent à des vitraux, lesquels partent des galeries dont nous avons parlé, et donnent sur le chœur. Dans les grandes cérémonies de l'Église, les dames d'un rang distingué peuvent s'y placer.

(1) Cette tour de l'ouest fut rebâtie sous la prélature de Jean de Felda, en 1250. Le moine Florence, dans son histoire de Worcester, donne la date de la bâtisse de cette nef; ce fut en 1058, et sa dédicace fut faite en 1100. La voûte fut refaite en 1242, comme on le voit dans un manuscrit très-curieux de la bibliothèque du collège de la Reine à Oxford, qui contient la Vie des abbés. *Anno Domini* 1242, *completa est nova volta in navi ecclesiæ, non auxilio fabrorum ut primo, sed animosa virtute monachorum tunc in ipso loco existentium.* Ne doit-on pas conclure de ce passage que les moines firent cet ouvrage de leurs propres mains? *D.*

Le pavé qui est devant le maître-autel offre une singulière curiosité; il est entièrement fait de briques colorées, préparées par les moines les plus industrieux d'alors dans l'art de peindre les armoiries, et les plus ingénieux pour trouver des devises et des rébus : plusieurs de ces briques portent les devises d'Edouard II, des Clares et des Spencers, comtes de Gloucester, et de l'abbé Sebroke (1).

Le riche travail des cloîtres, dont j'ai parlé relativement à la construction générale, mérite la plus grande attention. Un des côtés du carré, qui a cent quarante-huit pieds de long, est terminé par un vitrage de verres de couleur : l'œil est frappé de la perspective qui se présente au travers d'une grille de fer à l'entrée de la cathédrale. Ces cloîtres, commencés par l'abbé Horton en 1351, et laissés plusieurs années sans être achevés, furent terminés vers 1390 par l'abbé Frocester (2).

(1) M. CARTER a donné une gravure colorée de ce pavé. (*Specimen ancient Sculpture and Painting*), vol. in-fol. D. — C'est probablement dans le tome II : on n'a encore que le premier à la Bibliothèque impériale. *A. L. M.*

(2) MS. *Regist. ut sup.* Les beautés de l'architecture de cette cathédrale ont été dernièrement dessinées par le Directeur actuel de la Société des Antiquaires, avec une

Lord Bacon fait mention de la galerie acoustique (1) : c'est un passage étroit formé par cinq parties d'un octogone, et qui a vingt-cinq pieds d'étendue. En dehors il paroît avoir été purement un ouvrage fait après coup, pour servir de communication.

Les antiquaires seront également satisfaits de la variété et de la magnificence des anciens ornemens d'architecture et de ceux des tombeaux ; mais l'homme de goût pourra regretter que le bon évêque Benson, cité par Pope pour ses mœurs et sa candeur, ait prodigué la dépense dans des ornemens mal conçus et dans des ouvrages qui ne sont pas plus gothiques que chinois (2). Kent, qui dans son temps étoit très-estimé pour ce qu'il entendoit très-peu, a dessiné le sanctuaire.

précision rarement égalée par les artistes de profession : cela forme une suite de gravures *in-folio*. D.

(1) L'auteur l'appelle *the whispering gallery*, c'est-à-dire *la galerie où l'on parle bas*. Ce mot lui vient sans doute de la facilité avec laquelle ses angles renvoyent les sons. Ce phénomène acoustique se remarque dans beaucoup de salles à plusieurs angles. Il y en a une pareille à l'observatoire de Paris. *A. L. M.*

(2) BATTY-LANGLEY a inventé cinq ordres gothiques nou-

Quand Édouard II fut massacré au château de Berkeley, l'abbé Thokey osa montrer pour les restes de son souverain le respect qui lui avoit été refusé par d'autres ecclésiastiques. Il fit transporter ce corps abandonné à Gloucester, et lui fit des obsèques magnifiques. Le monument de ce prince sans gloire est près du maître-autel et très-bien conservé ; la figure est très-bien sculptée (1). Rhysbrack visita cette tombe avec la vénération d'un artiste, et déclara que ce morceau étoit le meilleur modèle de sculpture du temps en Angleterre, et qu'il devoit être l'ouvrage d'un artiste italien. Je pense qu'il fut exécuté par quelques-uns de ceux qui accompagnèrent Pietro Cavallini ou qui lui succédèrent.

J'ai remarqué en Italie trois tombeaux beaucoup plus grands, composés de verd antique et de différens marbres, mais d'une forme semblable à celui du roi Édouard, et avec des dais pareillement très-travaillés. Ce sont ceux des

veaux, dont on peut voir les effets bizarres dans plusieurs reconstructions d'églises paroissiales. Ce traité absurde est malheureusement souvent adopté par les maîtres-maçons et les charpentiers. Kent lui-même a sanctionné un aussi mauvais goût par l'usage qu'il en a fait. *D.*

(1) Il est supérieurement gravé dans l'ouvrage de Gough : *Sépulchral Monuments*, I, p. 92. *D.*

Scaligers, seigneurs de Vérone dans le quatorzième siècle; ils sont placés en plein air à l'angle d'une rue, et aussi entiers que quand ils furent érigés.

Bientôt (1) après qu'Edouard III fut monté sur le trône, il fit un voyage accompagné de toute sa cour, pour rendre les honneurs accoutumés à son père, pour lequel le couvent, en reconnoissance des riches oblations faites à sa tombe, sollicita la canonisation cent ans après, mais sans succès.

Les fonds et les richesses que ce monastère obtint étoient si considérables qu'ils fournirent les moyens de reconstruire l'église au-delà de la nef, sous les auspices d'une suite d'abbés, qui tous ne s'écartèrent que légèrement d'un même plan (2).

(1) *Cujus tempore constructa est magna volta chori magnis et multis expensis, et sumptuosis cum stallis ibidem ex parte doni et oblationis fidelium ad tumbam regis confluentium, quæ ut opinio vulgi dicit, quod si omnes oblationes ibidem collatæ, super ecclesiam expendirentur, potuisset de novo facillimè reparari.* Les offrandes d'Edouard III, de la reine Philippa, d'Edouard, prince de Galles, et celles des seigneurs de la cour sont toutes décrites exactement dans le manuscrit cité ci-dessus. *D.*

(2) Hearne a publié un poëme sur la fondation de l'église de Gloucester, qu'il attribue à Guillaume Malverne,

Quelque opinion qu'on se fasse des observations précédentes, il est toujours certain que les églises gothiques, dans la manière particulière des différens âges, offrent les plus grandes beautés accompagnées des plus grands défauts. Nous ne pouvons les contempler sans apercevoir un air majestueux bien digne de leur destination, la connoissance la plus profonde de la science et de la pratique de la construction, et une hardiesse d'exécution dont l'antiquité n'offre point d'exemples. Les Romains donnoient à leurs grandes voûtes six ou huit pieds d'épaisseur : une voûte gothique de pareille dimension n'a qu'un pied. Toutes nos voûtes modernes paroissent lourdes, tandis que celles de nos cathédrales ont une légéreté qui frappe l'œil le moins connoisseur. Cette légéreté est produite parce qu'il n'y a pas de corps intermédiaire qui saille entre les piliers et la voûte, et qui coupe la connexion, comme fait l'entablement dans l'architecture grecque. La voûte gothique semble com-

autrement Parker, l'abbé, qui survécut à son abolition, en 1541. En parlant d'Edouard II, il dit, dans la quinzième stance :

» By whose oblations the south isle of thys church
» Edyfied was and build, and also the queere.

D.

mencer de la base des piliers qui la portent, spécialement quand ces piliers sont réunis en un seul fût, qui s'élevant perpendiculairement à une certaine hauteur, se courbe en avant pour former les arcades, même jusqu'au centre ; la pierre alors paroît aussi susceptible de flexibilité que les métaux les plus ductiles.

On entend beaucoup mieux dans ce siècle le style gothique que dans le précédent. Bentham et Essex de Cambridge furent les premiers qui montrèrent de la précision et du goût dans les restaurations dont ils ont été chargés. Strawberry-Hill est une imitation plus heureuse que toutes celles qui l'ont précédée, et les ouvrages littéraires du savant propriétaire ont beaucoup contribué à rectifier les erreurs et à établir de justes observations sur le gothique pur.

Les nombreuses publications de la société des antiquaires ont ouvert toutes les sources de connoissances sur ce sujet, et ont désigné les vrais modèles qui doivent diriger les architectes qui ne se laissent pas uniquement guider par leur caprice.

M. Wyatt restaura d'abord la cathédrale de Lichtfield ; et en incorporant la chapelle de Notre-Dame avec le chœur, il a rendu celui-ci d'une longueur disproportionnée. A Salisbury,

la simplicité et le bon goût de ses restaurations lui ont mérité les éloges de M. Gilpin (1) : il a pareillement rebâti la nef de la cathédrale d'Hereford depuis son dépérissement total.

Rien ne peut surpasser le précieux fini avec lequel la chapelle de Saint-Georges a été réparée par la munificence de notre roi. C'étoit originairement un des plus beaux morceaux du siècle auquel il appartenoit ; il vient d'être enrichi de tout ce que peut produire le goût joint à la dépense.

Le chœur a été originairement bâti et achevé en 1508 par Reginald Bray, dont j'ai déjà parlé (2). La voûte est peut-être trop large pour sa hauteur et en proportion des impostes, qui sont petites et légères ; mais les ailes sont parfaites ; elles offrent la perspective magique des cloîtres de Gloucester. L'élévation reçoit un très-bel effet de la voûte, qui se termine circulairement, et est également divisée dans le centre.

(1) La tour de l'ouest. *D.*

(2) *Jean* HYLMER, et *Guillaume* VERTUE, francs-maçons, entreprirent la voûte du chœur moyennant 700 l. st. en 1506, pour être achevée en 1508. ASHMOLE's, *Hist. Garter*, p. 136. *D.*

Les amateurs des temples gothiques doivent regarder Windsor comme possédant toutes les beautés qui caractérisent la sainteté de son usage, et le chœur de Gloucester comme le morceau le plus sublime qui existe.

SECTION IV.

Architecture domestique. — Châteaux, Maisons particulières. — Style du temps de Henri VIII. — Maisons dans le goût italien. — Caractère de l'Architecture sous Elisabeth et Jacques Ier. — Oxford, Cathédrale, New-Collége ; Restaurations, Collége de la Madeleine. — Bas-reliefs. — Bibliothèques.

On a donné rarement une attention suffisante aux recherches des progrès de l'architecture domestique. Les édifices ecclésiastiques ou militaires étant l'objet dont on s'occupoit principalement, on négligeoit la beauté extérieure ou la commodité dans les habitations particulières. Lorsque l'esprit féodal, hautain et jaloux, régnoit dans toute sa force, les châteaux étoient absolument nécessaires pour se dérober aux violences et aux spoliations, et quelle que fût l'hospitalité et la courtoisie qu'on exerçoit dans l'intérieur de leurs murs, ils offroient en dehors un aspect de défiance ou d'hostilité ; mais nous lais-

serons les premiers âges des guerriers normands, et nous porterons nos réflexions vers le temps où la chevalerie répandit sur la vie domestique la politesse et l'urbanité. Les châteaux devinrent l'école des vertus les plus solides, et les mœurs grossières des anciens barons acquirent, par cette institution, la douceur et la dignité qui se sont ensuite perdues par un plus haut degré de politesse. Dans la plupart des constructions militaires, la cour inférieure contenoit les appartemens et les offices ; et comme la défense étoit le principal objet, ils étoient ordinairement très-peu commodes : aussi y trouve-t-on rarement de la symmétrie, excepté dans les chambres rondes ou angulaires. Nous pouvons encore contempler les ruines pittoresques et majestueuses de plusieurs châteaux, et en admirer quelques-uns, qui doivent au goût de leur possesseur actuel d'avoir été reconstruits avec une imitation fidèle de leur première splendeur. Je citerai seulement ceux d'Arundel, de Warwick (1) et d'Alnwick (2) ; mais quant à l'architecture domestique, relativement aux simples

(1) *Voy.* Grose, *Antiq. of England*, tome IV, avec le plan. *A. L. M.*

(2) *Ibid*, tome III. *A. L. M.*

maisons indépendantes des petits châteaux, qui étoient si communs dans le temps des Tudors, il est extrêmement rare d'en trouver aujourd'hui des exemples. Sous Henri IV, on avoit adopté la forme des châteaux forts, sans que les habitations eussent pour cela les accessoires qui appartiennent aux forteresses, comme à Hampton-Court, dans le comté d'Hereford. Bientôt après nous trouvons de nombreux modèles d'habitations particulières ; mais ils n'ont d'autre caractère militaire que les créneaux, qui étoient d'usage alors comme ornemens de dignité, et employés comme tels, même dans les constructions ecclésiastiques.

Quant à l'architecture qui réunissoit l'apparence militaire à la magnificence et à la commodité de l'intérieur, les palais les plus remarquables sous les règnes de Henri VII et de Henri VIII, sont celui d'Edouard, duc de Buckingham, à Thornbury, dans le comté de Gloucester (1), qui n'a pas été fini. Hampton-Court, dans le comté de Middelsex (2), bâti par le cardinal Wolsey. Mount-Surrey, sur la montagne de Saint-Lennard, près Norwich, étoit la résidence qui avoit alors le plus d'élégance et de goût.

(1) *Ibid.*, tome I. *A. L. M.*
(2) *Ibid.*, tome III. *A. L. M.*

Ce palais fut dessiné et bâti par Henri Howard, comte de Surrey, à son retour de la cour des Médicis à Florence : il est probable qu'il étoit une imitation du style italien.

Les palais de Richemond et de Nonsuch sont du même style et du même temps ; le dernier ayant été laissé par Henri VIII sans être fini, fut élevé à un degré singulier de magnificence par Henri Fitzalan, comte d'Arundel. Herstmonceaux (1) et Cowdry sont maintenant de respectables ruines ; Penshurst est encore parfait. Holbein, qui s'établit en Angleterre sous la protection de la cour, avoit alors assez d'influence pour établir en partie l'architecture qui avoit commencé à refleurir en Italie.

Jean de Padoue succéda à Holbein pour le style mixte, et bâtit le palais du protecteur Sommerset,

(1) Herstmonceaux, un des édifices en briques les plus anciens et les plus solides qui existoient alors, fut bâti originairement sous Henri VI, par Roger de Fiennes ; il fut abattu et réduit en ruines par M. Jeffry Wyatt, l'architecte, qui employa les matériaux à rebâtir une maison moderne. Cowdry-House, la noble résidence des Brownes, vicomtes de Montacute, fut détruit par le feu en 1793. On dit que M. Sydney, possesseur actuel de Penshurst, a le dessein de restaurer cette célèbre demeure de ses ancêtres, et de lui rendre sa première splendeur. *D.*

et celui de Longleat, pour son secrétaire, John Thynne.

La première maison purement italienne qui ait été bâtie dans ce royaume, fut Little-Shelford, dans le comté d'Essex, par Horatio Palavicini : elle fut abattue en 1754.

Sous le règne d'Elisabeth, les seigneurs bâtirent plusieurs maisons magnifiques. Jean Thorpe étoit l'architecte en vogue, et paroît avoir mérité sa réputation. Son édifice principal est Burleigh, qui appartient à lord Exeter. Andley-Inn, qui étoit autrefois aussi somptueux et aussi étendu, passe, selon Loyd, pour avoir été dessiné par Henri Howard, comte de Northampton, pour son neveu Thomas, comte de Suffolk ; mais Thorpe fut chargé de la construction du bâtiment. Lord Northampton fit également les plans de sa résidence à Charing-Cross, actuellement l'hôtel Northumberland, qui fut fini par Gérard Christmas, habile architecte de ce temps (1).

Les vastes dimensions des appartemens, la longueur extrême des galeries, et les fenêtres très-grandes, furent les principaux caractères du style de bâtisse sous Elisabeth et Jacques Ier.

―――――――――――

(1) *Anecdotes de* Walpole, appendix du Ier vol. Ces plans sont dans la possession de lord Warwick. *D.*

Les ornemens, tant de l'intérieur que de l'extérieur, étoient amoncelés sans grâce et sans goût; l'aurore de l'architecture classique commença pendant la courte prospérité du règne de Charles Ier. C'est au génie d'Inigo-Jones, nourri des principes de Palladio, que nous sommes redevables de la réforme du goût national. La salle à manger de White-Hall est un exemple de son talent, qu'on ne peut trop admirer. Il a été bien rarement imité pour la correction et la noblesse (1).

J'espère qu'on pardonnera la digression inévitable dans laquelle j'ai été entraîné; mais je me bornerai désormais aux exemples que nous offre l'université d'Oxford, et aux observations qui peuvent résulter de leur examen.

La ville d'Oxford présente de tous côtés une des plus riches vues d'architecture qu'il y ait en Angleterre. Les hauteurs au-dessus de Cologne sont ce que j'ai vu sur le continent de plus

(1) Les plans de White-Hall, par *Inigo-Jones*, étoient dans la possession du docteur G. Clarke, qui les légua à la bibliothèque du collége de Worcester, à Oxford. OEuvres *de* Pope, édition de Warton, t. VII, p. 322.

Ceux qu'on voit dans le *Vitruvius Britannicus* ne sont pas originaux. Ils furent pareillement publiés par Kent, avec l'assistance de lord Burlington. *D.*

semblable à l'aspect dont on jouit de la montagne de Botley. On remarque une variété d'édifices élevés, heureusement groupés, dont la bibliothèque Radcliffe forme le centre. La ligne horizontale n'est point désagréablement interrompue comme dans les vues de Rome observées d'une pareille hauteur : dans cette ville les dômes sont répétés à l'infini, depuis l'immense édifice de Saint-Pierre jusqu'à la plus petite coupole d'un couvent.

De la seconde montagne, dans le bois de Bagley, le paysage est raccourci : Christchurch-Hall est l'objet principal, et la tour de la Madeleine est à l'est. D'Ellesfield, d'Eiffley et de Nuneham, les positions changent sans perdre de leur beauté.

Les antiquaires examineront avec plaisir à Oxford deux monumens des premiers âges de l'architecture saxone et normande, ecclésiastique et militaire. La partie du chœur de l'église de Saint-Pierre à l'est passe pour être le morceau d'architecture le plus ancien en Angleterre qui ne soit pas en ruine : quoique nous n'ajoutions aucune foi à la légende de Saint-Lucius, nous pouvons croire à son antiquité. Une seule tour du château bâti par le baron normand Robert d'Oiley, qui reçut l'impératrice Maud lorsqu'elle quitta celui d'Arun-

del, a survécu aux injures de la guerre et aux outrages du temps ; c'est une masse grossière d'une grande hauteur, sans créneaux, et qui est extrêmement curieuse par son antiquité et sa construction singulière (1). Il reste peu de traces du palais de Henri I^{er} à Beaumont, dans lequel Richard I^{er} prit naissance : plusieurs jardins ont été tracés sur son sol.

La cathédrale conserve les caractères du style saxon, et les ornemens des arcades sont semblables aux plus beaux modèles de Southwell dans le comté de Nottingham, de Saint-Cross et Romsey, près de Winchester. Il est probable que cet édifice date de l'introduction des canons réguliers de saint Augustin en 1122, après le renvoi des religieuses, quand ce couvent reconnoissoit encore saint Frideswyde pour son patron.

La maison canoniale fut sans doute bâtie par les religieuses sous le règne de Henri II : on y remarque les décorations les plus riches, dans la manière qui a précédé le premier gothique. On distingue facilement la construction originale d'avec les réparations ou les altérations faites par

(1) *Dissertations an Ancient Castle*, by EDWARD KING, esq^r; et l'histoire du château d'Oxford sont cités comme des exemples. *D.*

le cardinal Wolsey. Le toit penché du chœur, bâti par ce prélat ou par King, premier évêque d'Oxford est du plus ancien gothique enté sur le saxon. On voit à Eiffley, village voisin, une église dont la bâtisse est du même temps.

Quoique dans le cours de peu de siècles le nombre des étudians se fût accru jusqu'à trente mille (1), ils étoient logés chez les habitans; les salles ou colléges n'étoient alors fréquentés que pour les exercices scolastiques; mais leur nombre augmenta en proportion de celui des étudians (2). Le collége de Merton peut être regardé comme le premier; il est de la fin du treizième siècle. Un dessin curieux de l'Université, en vue d'oiseau, publié par Ralf Aggas, sous le règne d'Élisabeth, prouve que ces colléges étoient originairement peu élevés, et dépourvus de régularité et de beautés : c'est ce qu'on peut remarquer actuellement sur la façade du collége de Lincoln (3). En

(1) *Martyrs de Fox.* — Holinshed, etc. *D.*

(2) Dans une chambre du vieux carré, à Merton, on lit les rimes suivantes, peintes sur un vitrage, vers le quatorzième siècle :

 Oxoniam quare
 Venisti, premeditare. *D.*

(3) Loggan, *Oxonia illustrata*, *in-fol.*, 1675. *D.*

général je ne crois pas qu'ils fussent très-inférieurs aux habitations conventuelles ; car ce ne fut que peu de temps avant leur suppression que, même dans les plus grands monastères, les cellules des moines devinrent plus spacieuses. Toute la magnificence du bâtiment consistoit dans l'église, le réfectoire et le logement particulier de l'abbé. Mais bientôt après arriva l'époque d'une architecture plus parfaite. Guillaume Rede, d'abord élève de Merton et évêque de Chichester, fut le plus habile architecte de son temps, et employa ses talens à l'avantage de sa société. On sait que la grande porte et la bibliothèque ont été bâties sur ses plans, et d'après l'intérieur, on peut juger qu'il fit aussi les dessins de la chapelle. *Antoine* Wood fixe la date de sa seconde dédicace en 1424. Rede mourut en 1385, quand les plans avoient été donnés, et les fondations posées. La tour fut bâtie par Thomas Rodeborne, marguillier, et sacré évêque de Saint-David en 1385. Mais le style des petits piliers également réunis autour des bases de la tour, et le haut des vitraux, le tout formant différentes figures, favorisent mon opinion sur l'exacte ressemblance de ceux de la cathédrale d'Exeter et de la chapelle Saint-Étienne à Westminster, qui passent pour être du commencement du règne d'Édouard III. Le grand

vitrage de l'est à Merton est peut-être l'exemple le plus parfait de cette manière de déployer les panneaux, que l'on voit encore former un si bel effet. Les panneaux extérieurs de la tour, et les petites pyramides sont d'un temps moins ancien que la chapelle, et ont probablement été ajoutés par l'évêque Rodeborne. La charpente en dedans est très-curieuse. Guillaume Rede excelloit pareillement dans l'architecture militaire, comme on peut en juger par la grande porte de son château d'Amberley, dans le comté de Sussex. C'est un fait singulier, que Guillaume de Wykeham, son successeur, et beaucoup supérieur à lui dans la science de l'architecture, ait montré ses grands talens dans le château royal de Windsor.

Dans l'année 1379, le libéral fondateur acheva le bâtiment de New-Collége, qui contenoit la chapelle et la salle du côté du nord; c'étoit un bâtiment d'une grandeur et d'une étendue jusqu'alors inconnues dans l'Université. L'élévation a toute la dignité qui résulte de la proportion et de l'harmonie des parties, et devoit même avoir un aspect plus noble avant la construction des autres côtés du carré, en 1675. La symmétrie fut alors sacrifiée à la convenance; car le terrein, quoique spacieux, paroît englouti entre des murs de hauteur parallèle. Les proportions intérieu-

res de la chapelle (1) sont correctes, même de manière à rivaliser celles des temples grecs ; et la légéreté de l'arcade qui divise l'avant-chapelle, ne doit son origine qu'au génie de l'immortel Wykeham; j'entends dans l'état où il l'a laissée; dans les altérations qui ont été faites depuis, celles de 1636 et 1684 avoient épargné l'architecture. En 1789 le mauvais état de la voûte mit dans la nécessité de la renouveler en totalité, et l'Université confia à M. Wyatt le soin de réparer ce vénérable édifice. Sans avoir la moindre idée de faire une critique envieuse d'un ouvrage que l'on ne peut voir sans admiration, l'amour seul de la vérité me fera hasarder quelques remarques, avec le respect dû aux grands talens de M. Wyatt.

Il faut d'abord savoir si l'intention de M. Wyatt étoit de restaurer la chapelle dans un style d'architecture correspondant à celui du temps de Wykeham, ou bien s'il eut la liberté d'introduire les ornemens de l'architecture des temps suivans, et d'en composer un tout par leur distribution judicieuse. On peut supposer avec assez

(1) Dimensions. Avant-chapelle, 80 pieds sur 36. — Chœur, 100 sur 32, et 65 de hauteur, avant le renouvellement de la voûte. *D*.

de probabilité que ces embellissemens avoient été faits successivement pendant le siècle dernier, et l'on peut encore douter que les plans originaux de Wykeham aient été suivis avec exactitude.

M. Wyatt, dans la restauration de l'autel, qui étoit une partie de son entreprise, mérite beaucoup d'éloges, et nous ne nous occuperons pas de rechercher si les bas-reliefs en marbre, au-dessus de l'autel, représentant des sujets de l'Ecriture, peuvent avoir été faits par aucun sculpteur du quatorzième siècle, de quelque pays qu'il fût (1).

An admettant que les nombreux dais et piédestaux ne dussent pas être restaurés et rendus à leur destination originale, qui étoit de recevoir des images, n'eût-il pas été d'un meilleur effet que cette suite de niches eût été moins nombreuse et d'une dimension plus large? Il n'y a maintenant aucune masse hardie d'ornemens, et la plus étendue, qui est l'emplacement de l'orgue, est entièrement gâtée par une espèce de lucarne. A la clarté des lumières, la riche ciselure de l'autel est perdue, et ne se fait pas plus remarquer que si le mur étoit nud.

(1) Feu M. *James* Essex restaura les autels du collége du Roi à Cambridge, et la cathédrale d'Ely, dans le même goût que le gothique original. *D.*

L'opinion d'un célèbre critique est que la voûte gothique perd de sa beauté à mesure qu'elle devient plus plate (1); cet effet est très-frappant en comparant la grande arche du centre et le haut des vitraux, et l'étendue de la voûte neuve, avec laquelle ils ont un accord imparfait.

Les dais des stalles nous reportent au riche gothique de Henri VII. L'application des sculptures de l'ancien banc au lutrin est une idée nouvelle. Les antiquaires savent bien que rarement on mettoit en évidence les sujets de ces sculptures. Ils sont très-communs dans les anciens chœurs; et c'étoient des objets de satires réciproques entre le clergé séculier et le clergé régulier; les vices de ces deux ordres, quels qu'ils pussent être, étoient représentés par des images d'une indécence grossière. En considérant cette chapelle comme n'étant pas une restauration, mais une imitation des différens styles qui eurent lieu après le fondateur, où trouvera-t-on le modèle de l'orgue? L'exécution en est exquise, et l'on peut supposer que M. Wyatt a eu recours au tombeau de W. Wykeham dans la cathédrale de Winchester, fait par l'évêque lui-même, comme étant le mo-

(1) M. Gilpin. — *Voyage dans le nord de l'Angleterre.*

dèle le plus pur des ouvrages précieux de ciselure gothique. Il y a dans cette église une suite de chapelles sépulcrales, exécutées dans le quinzième siècle, depuis Wykeham jusqu'à Fox (1). Dans le premier tombeau dont il est fait mention, tout est simple et harmonieux. La richesse progressive des deux autres, et la surabondance minutieuse d'ornemens, quoique lourde dans son effet, qui distingue le dernier, paroissent avoir été imitées par M. Wyatt, sans beaucoup de différence.

Cependant, quelles que soient les dispositions qui portent à la censure, il est juste de convenir que l'on ne peut abandonner cette belle et magnifique scène, sur-tout si l'imagination est portée à la poésie, sans éprouver les sentimens les plus agréables.

Les embellissemens de Merton et de Balliol, adoptés d'après les plans de M. Wyatt, auroient été plus judicieux et plus appropriés au sujet, s'il avoit consulté ou suivi les modèles du gothique qui existe dans ces deux colléges. La voûte de la chapelle de Merton est magnifique, et Balliol possède un vitrage cintré de la plus grande beauté. Les points de centre dans les nouvelles voûtes de

(1) Ces monumens sont tous gravés. *D.*

M. Wyatt sont trop plats, et les ramifications trop unies et en trop petit nombre pour la manière qu'il paroît avoir voulu imiter. Ses plans à Magdalène ont subi l'épreuve de l'opinion publique (1), mais ne sont pas encore exécutés.

Ce grand exemple de gothique régulier donné par Wykeham, a été suivi par Chicheley et Wayneflete avec une égale correction, mais dans de plus petites dimensions et dans un style inférieur (2). Les chapelles et les salles de All-Souls, et du collége de Magdalène prouvent l'accroissement de splendeur de l'Université. Peu de chapelles à Oxford offrent plus de goût dans leur état présent que celle du collége d'All-Souls. Les vitraux et les lambris peints en *clair obscur*, et la pureté particulière des ornemens, répandent sur la totalité une beauté

(1) Dans l'exposition de l'Académie royale, 1797. *D.*

(2) C'est uniquement comme une objet de curiosité que je donne ici les noms des maîtres-mâcons employés par Chicheley et Wayneflete. Jean Druel et Roger Keys furent les architectes de All-Souls, et Guillaume Orchyarde fut celui de Magdalène. Voou, *Antiq. Oxon.* p. 171. *Vie de Chicheley.* Les parties supérieures de ce dernier édifice ont peut-être été dessinées par Robert Tully, évêque de Saint-David, que j'ai déjà cité comme architecte de la cathédrale de Gloucester. *D.*

analogue au sujet. Par un brillant soleil l'effet est des plus heureux. J'ai remarqué que, parmi les personnes qui visitent Oxford, et sur qui les arts n'ont qu'une influence momentanée, la plupart citent cette chapelle avec plaisir; elle est d'un style qui charme ceux qui sont le moins connoisseurs.

Sur chacun des arcs-boutans du cloître de Magdalène, il y a une figure grotesque; et comme elles sont absolument énigmatiques, on en a donné plusieurs explications singulières (1). Elles n'appartiennent point au plan original, mais elles ont été ajoutées en 1509. Oxford présente plusieurs objets de comparaison intéressans pour ceux qui font des recherches sur les progrès de la sculpture en Angleterre. Les morceaux de la meilleure exécution sont les statues de Henri VI et de l'archevêque Chicheley, sur la grande porte à All-Souls; elles sont d'une beauté peu commune. D'autres morceaux placés contre la chapelle à Merton, et cinq sous le grand vitrage de l'est à Magdalène, méritent aussi d'être remarqués.

On voit encore de curieux bas-reliefs à Merton, à Balliol, à St.-Michel, au bout de la cha-

(1) *OEdipus Magdalen*, par W. REEKS, 1680.

pelle de New-Collége, et une frise très-élégante de feuilles de vignes au-dessous du vitrage cintré de la tour des classes, faisant face au collége d'Hertford. L'usage des effigies étoit devenu si général pour la décoration des châsses et des tombeaux, qu'on peut supposer qu'il existoit une école régulière de sculpture qui avoit quelque rapport avec celles des maîtres-maçons. Cavallini avoit fait des élèves très-capables de propager leur art ; et l'on est quelquefois surpris de l'effet hardi qui est produit par une matière aussi grossière que la pierre de taille (1).

Jean Alcocke, évêque d'Ely, qui appartient à ce siècle, introduisit un meilleur style d'architecture dans l'université de Cambridge.

Humphrey, duc de Gloucester, étoit à cette époque le protecteur reconnu du savoir et des gens de lettres. Il bâtit l'*Ecole de la Divi-*

(1) CARTER, *Ancienne Sculpture et Peinture*, 2 vol. *in-fol.*, a donné des gravures de ces antiquités. Les statues de la reine Eléonore, placées dans les croix, érigées à sa mémoire par son époux, Edouard Ier, sont au nombre des plus anciens et des plus beaux monumens de sculpture en Angleterre. Voyez *Mon. Vetus.*, vol. III, et plusieurs autres gravés très-exactement dans les 2 vol. des *Monumens sepulchrals*, de GOUGH. *D.*

nité (Divinity School), et au-dessus la *bibliothèque publique*, qui est maintenant incorporée à la *bibliothèque Bodléienne*. Le premier édifice est dans le riche style de 1480, époque où il a été terminé, quelque temps après la mort du duc.

Il est très-rare actuellement de voir une salle gothique aussi magnifique, excepté cependant qu'elle est trop basse pour sa longueur; mais on pourroit dire que ce défaut tient aussi à la disposition des ornemens du plafond. Sous le règne de Henri VII, l'église de l'université de Sainte-Marie fut bâtie par Jean Carpenter, évêque de Worcester, auparavant prévôt du collége d'Oriel; c'est au moins à ses bienfaits que sont dus le choeur et le clocher. La base de ce clocher est richement ornée, et la flèche est très-unie; son élévation présente un coup-d'oeil magnifique. En partant de la base elle a cent quatre-vingts pieds de hauteur; c'est exactement la hauteur de la flèche de l'église de Salisbury. Les mesures d'autres bâtimens remarquables ont les rapports suivans. L'intérieur du dôme de Sainte-Sophie à Constantinople est exactement de la même hauteur, à prendre du pavé; la tour penchée à Pise est de huit pieds plus haute, et le grand obélisque, d'une

seule pierre, à la réserve de la base, placée actuellement devant l'église de Saint-Jean-de-Latran à Rome, est moins élevé de douze pieds ; un clocher gothique, des vitraux, et des niches avec un portique romain, supporté par des colonnes torses, offrent un mélange très-extraordinaire. Cependant la juste proportion des différentes parties fait que l'œil s'accoutume à cette bizarrerie ; et en général l'édifice de Sainte-Marie est estimé à cause du grand effet qu'il produit.

Lorsque, par les contributions des chrétiens, les premiers temples acquirent de la splendeur, il paroît que tous les efforts des architectes tendoient principalement à exciter l'admiration par des ouvrages d'une adresse surprenante. Des voûtes appuyées sur des supports invisibles, des colonnes et des arcades d'une légéreté incroyable, des tours qui, par leur hauteur devenoient symmétriques ; mais plus que tout cela un clocher s'élançant dans les airs, élevoient l'ame du spectateur pieux vers la contemplation de la religion sublime qu'il professoit.

On rencontre rarement des aiguilles sur le continent ; en Italie il n'y en a aucun exemple, et celles de France et d'Allemagne ont une ana-

logie générale avec les nôtres. Celles de Saint-Etienne à Vienne et celle de Strasbourg sont en effet une continuation de la tour, diminuant par degrés en partant de sa base, avec des contreforts qui vont en biaisant dès leurs fondations; c'est ce qu'on voit pareillement à Rouen, à Coutances, à Bayeux. En Angleterre, au contraire, plusieurs aiguilles semblables à celles de Salisbury, qui n'a jamais été égalée, sont une addition à la tour, et commencent directement du parapet. On peut remarquer que les plus beaux modèles de l'espèce d'architecture qui appartient exclusivement à l'Angleterre, sont d'une simplicité extrême, et doivent leur effet à leurs belles proportions, qui ne sont point offusquées par de petites parties d'ornemens. L'aiguille de Salisbury (1) même ne gagne rien

(1) M. MURPHY, dans son *Introduction à la Description du Monastère de Batallah*, observe « qu'il n'y a point de proportions assurées; que quelquefois c'est quatre fois le diamètre de la base. Ailleurs, la hauteur est à la largeur de la base comme huit est à un. L'aiguille de Salisbury n'a que 8 pouces d'épaisseur; de sorte qu'en ne suivant que les règles de la théorie en construction, elle se trouveroit incapable de soutenir son propre poids. » L'aiguille en bois recouvert de plomb de l'ancien Saint-Paul avoit 520 pieds de haut; Saint-Etienne, à Vienne,

par les filets sculptés qui l'entourent, et celles de la façade de la cathédrale de Lichtfield sont toutes recouvertes de petits ornemens mesquins. J'ai observé à Inspruck et dans le Tyrol un large globe recouvert en plomb, sortant du milieu des aiguilles, ce qui est une difformité qu'on ne peut décrire.

La tour d'une si belle proportion du collége de Magdalène (1) fut six années à construire, et

a 465 pieds; Strasbourg 456, et Salisbury 387. L'aiguille singulièrement belle de Lowth, dans le comté de Lincoln, fut bâtie en 1502, par Jean Cole, architecte, pour la somme de 305 liv. st. 7 s. 5 d; sa hauteur est de 184 pieds; elle est toute de pierre. L'art de construire les aiguilles n'est pas perdu en Angleterre. Il y a environ quarante ans, le nommé Nath. Wilkinson, simple maître-maçon, a construit à Worcester l'aiguille de Saint-André, qui est extrêmement élégante. La hauteur du parapet de la tour est de 155 pieds 6 pouces. Le diamètre de la base de l'aiguille est de 20 pouces, et de 6 pouces 5 lignes seulement au-dessous du chapiteau et de la girouette. *D.*

(1) Dimensions. — La tour de Magdalène a 122 pieds de hauteur sur 26 de diam.; la cathédrale, à Gloucester, 224; Canterbury, 235; l'église de St.-Etienne, à Bristol, 124; Taunton, dans le comté de Sommerset, 153. Tous ces édifices ont été construits entre l'an 1490 et 1520.

Les tours de cette époque, dans le comté de Gloucester et dans l'ouest de l'Angleterre, sont nombreuses et très-

fut achevée en 1498. Dans aucune période de l'architecture angloise, on ne bâtit de plus beaux édifices que sous le règne de Henri VII. La tradition nous apprend que le plan de cette tour est dû au génie naissant du cardinal Wolsey, et ce fut son premier essai dans une science qu'il connoissoit parfaitement, et qu'il pratiqua avec une magnificence extraordinaire.

Son palais, à Hampton-Court, est un modèle de magnificence; mais son collége projeté à Oxford, unissant l'utilité à la splendeur, auroit été au-dessus de toutes les institutions de ce genre en Europe; Rome elle-même n'eût pas offert un édifice aussi parfait et aussi étendu dans tous ses plans (1). La grande salle et trois côtés du carré étoient presque finis quand Wolsey éprouva sa disgrace en 1529. La fondation fut reprise, et Christ-Church (*l'Eglise du Christ*) fut établie par l'autorité royale en 1545, dans les dimen-

belles. La tour bâtie par le Giotto, en 1334, à Florence, a 264 pieds de hauteur sur 46 de diamètre. La tour penchée de Pise a 188 pieds de haut. *D.*

(1) On peut faire un calcul de la dépense de ce grand ouvrage, qui fut fait dans la dernière année de la prospérité du cardinal : elle montoit à 7,855 liv. st. 7 s. 2 d. *Voyez* Wood, *Antiq. Oxon.* C'est la source où j'ai puisé mes autorités relativement aux dates. *D.*

sions qu'elle a maintenant. Le cardinal avoit le projet d'élever une église du côté du nord, et les murs étoient déjà hauts de quelques pieds. En 1638, l'Université résolut de rendre ces bâtimens uniformes ; mais la guerre civile fut la cause qu'ils ne furent achevés qu'en 1665. On fit alors plusieurs changemens, mais sans goût. Le cloître ayant été supprimé, le terrein se trouva plus enfoncé de plusieurs pieds, et on fit une terrasse autour du carré. Le parapet de la totalité du bâtiment fut entouré d'une balustrade dans le style italien, avec des globes de pierre de distance en distance, qui ne correspondent en rien avec l'architecture du temps de Wolsey. Ces boules, qui rendoient la balustrade plus lourde, n'existent plus ; la balustrade elle-même auroit pu être enlevée et être remplacée par un entablement ouvert et un parapet, tels qu'ils sont dans le plan original, si l'on s'en rapporte aux dessins de Ralph Aggas (1). Le carré est presque exact, mais plus petit que celui du

(1) Dimensions. — Le Colisée a 320 pieds sur 206, et 848 de circonférence ; le collége de la Trinité, à Cambridge, 354 pieds sur 325 ouest et est, et 287 sur 256 nord et sud ; le Collége du Roi (King's Coll.), 300 sur 296 ; l'église du Christ (Christ-Church), 264 sur 261. *D.*

Collége de la Trinité à Cambridge, que son irrégularité, et la variété plus grande des bâtimens, rendent plus pittoresque. Pour se former une idée du vaste espace des édifices bâtis par les anciens, on peut remarquer que le terrein intérieur de l'amphithéâtre Flavien à Rome est considérablement plus long qu'aucun de ceux-ci, quoiqu'il ne soit pas aussi large, à cause de sa forme ovale.

Il est impossible de n'être pas frappé de la magnificence de la salle, de l'espace et de la grandeur des proportions et des ornemens judicieux que M. Wyatt a employés dans ses restaurations. La salle du collége de la Trinité à Cambridge a des défauts sous d'autres rapports, mais non dans les dimensions (1).

Sous le règne de Charles I^{er}, l'entrée de la salle fut rebâtie, mais on n'a point conservé le

―――――

(1) Dimensions des salles. — Christ - Church (l'église du Christ), 115 pieds sur 40, et 50 d'élévation; Westminster, 228 sur 66; Middle temple, 100 pieds sur 64; Guild - Hall, 153 sur 48, et 50 pieds d'élévation; Windsor, 108 pieds de long; le palais de Richemond (actuellement abattu), 100 pieds sur 40; Lambeth, 93 sur 38; Collége de la Trinité à Cambridge, 100 pieds sur 40, et 50 de hauteur; New-Collége à Oxford, 78 pieds sur 35, et 40 de hauteur. *D.*

nom de l'architecte. Le toit de la voûte est supporté par un seul pilier dans le centre d'un carré, et par des jambages aux angles. C'est évidemment une imitation des maisons canoniales d'York, Salisbury, Ely et Worcester. L'effet produit une surprise momentanée, mais cause peu de satisfaction. On a donné des plans pour changer l'escalier.

Wolsey avoit laissé la tour de la grande entrée à-peu-près à moitié finie. En 1681, Christophe Wren donna le plan actuel, preuve certaine que son grand génie ne s'étoit jamais occupé de l'architecture gothique. Rien de semblable ne se remarque dans aucun édifice gothique des âges purs : s'il y avoit quelqu'analogie, ce pourroit être avec les anciens Louvres (1) d'Ely et de Péterboroug, mais elle existe seulement dans la forme octogone de la tour.

On peut supposer que, si le plan original eût été suivi, elle auroit ressemblé au grand portail de la Trinité à Cambridge, ou à d'autres du même âge. Cette tour contient une des cloches les plus pesantes qu'il y ait en Angleterre (2).

(1) On sait que *Lovear*, Louvre, en ancien saxon signifie *tour*. *Voy.* mon *Dictionnaire des Beaux-Arts*, au mot Louvre. *A. L. M.*

(2) Ce que M. Coxe raconte sur les cloches de la Russie

L'élévation de Christ-Church, regardée de la rue, est extrêmement grande, et a une étendue de près de quatre cents pieds. Le plan du terrein a une ressemblance frappante avec la façade du palais d'Edouard Stafford, duc de Bucks, appartenant actuellement au colonel H. Howard à Thornbury, dans le comté de Gloucester. Le cardinal avoit causé la ruine du duc son rival, à-peu-près vers le temps qu'il projetoit son collége à Oxford.

est presqu'incroyable. La grande cloche à Moscou pèse 432,000 liv., a dix-neuf pieds de haut, et 63 pieds 4 p. de circonférence. Une autre, dans l'église de Saint-Ivan, pèse 288,000. La grande cloche de Saint-Pierre de Rome, refondue en 1785, 18,667. Dans la tour du Palazzo Vecchio, à Florence, il y en a une du poids de 17,000; elle est élevée de terre de 275 pieds. Celle de Christ-Church pèse 17,000; celle de Saint-Paul 8,400; celle de Gloucester 7,000; celles d'Exeter et de Lincoln, sont plus pesantes. *D.*

SECTION V.

Fin de l'Architecture gothique. — Nouveau style entre-mêlé de grec et de gothique. — Écoles publiques. — Bibliothèque Bodléienne. — Inigo Jones. — Ses ouvrages à Oxford. — Christophe Wren. — Théâtre Sheldonien. — Ornemens des murs et plafonds. — Jugement dernier de Michel-Ange. — Plafond du palais Barberini. — Du Raccourci. — Allégorie de Rubens. — Théâtre de Vicence. — Collége de la Trinité. — Façade de High-Street. — Musée Ashmoléen. — Collége de la Reine. — Imprimerie de Clarendon. — Aldrich. — Clarcke. — Boroughs.

Nous voici enfin arrivés à la dernière période de l'architecture gothique en Angleterre, et à l'introduction d'une manière entée sur ce style, mais qui, par le mélange de grec et de gothique, n'appartient ni à l'un ni à l'autre.

Il est probable qu'on avoit d'abord essayé de se rapprocher des règles de l'architecture régulière, d'après l'étude d'un ouvrage élémentaire

de sir Henri Wootton, qui avoit résidé quelque temps à Venise (1), et ceux de Palladio, et de Vignola, rapportés en Angleterre par les amateurs qui avoient voyagé en Italie. Mais c'étoit toujours le portique qu'on s'efforçoit d'orner, tandis que les autres parties de l'édifice étoient percées d'énormes vitraux carrés ayant les panneaux divisés inégalement, et la totalité du parapet terminée en créneaux et par de grandes pyramides.

Tel est le style du grand carré des écoles publiques, commencé en 1613, d'après le plan de Thomas Holte d'York, comme le prétend Hearne.

L'intérieur de ce carré a un air de grandeur qui tient plutôt aux larges dimensions des parties relatives, qu'à l'exactitude des proportions. Une suite de doubles colonnes est attachée à la tour; elles représentent les cinq ordres toscans: l'architecte a prouvé qu'il en connoissoit la différence, mais qu'il en ignoroit l'application. La bibliothèque, que l'on doit

(1) *Elements of Architectur*, by sir *Henri* Wootton, 1524. La première application des ordres grecs fut pour les portes du Collége de Caius à Cambridge, en 1557, d'après des dessins de Holbein.

à la munificence de sir Thomas Bodley est du côté opposé ; c'est la plus curieuse et la plus considérable d'Angleterre. Elle est composée de cent soixante mille volumes, dont trente mille manuscrits (1). Les manuscrits orientaux sont les plus rares et les plus beaux qui existent dans aucune collection en Europe; et les premières éditions des auteurs classiques, qu'on s'est procurées des bibliothèques de Pinelli et de Crevenna, rivalisent celles de Vienne (2).

(1) La bibliothèque de l'université de Cambridge est extrêmement belle. Le roi Georges Ier lui donna trente mille volumes réunis par Moore, évêque d'Ely. Les manuscrits arabes qui appartenoient au célèbre Erpenius, furent achetés en Hollande par le duc de Bucks, et donnés à cette bibliothèque après sa mort. Lord Pembroke, en 1630, a encore enrichi la bibliothèque Bodléienne de la bibliothèque Barocci. *D.*

(2) Dans la bibliothèque impériale à Vienne, les monumens de l'origine et des progrès de l'imprimerie remplissent plusieurs rayons, les exemples étant continués depuis l'invention de cette découverte jusqu'à la fin du seizième siècle. Dans la bibliothèque Maglia Becchi à Florence, il y a trois mille volumes imprimés dans le seizième siècle, outre huit mille manuscrits très-rares. Un auteur italien anonyme a malicieusement observé que : « *Una biblioteca per quanto si voglia copiosa, so* » *si voglia istrutiva, non conterra molti libri. I li-*

ARCHITECTURE. 97

Le Vatican ne contient tout au plus que quatre-vingt mille volumes : les manuscrits sont nombreux. Au reste, les bibliothèques Bodléienne, Ambroisienne à Milan, Minervienne à Rome, plusieurs autres à Florence, celle de Paris, et celle du Musée Britannique, sont toutes également curieuses pour le nombre et la rareté des volumes. Mais je m'éloigne de mon sujet. La collection du duc Humphrey, qui consistoit en manuscrits enluminés et en traductions des classiques, a été entièrement détruite par le zèle mal entendu et l'ignorance des réformateurs sous le règne d'Édouard VI. La salle qui contenoit cette collection, au-dessus des écoles de la Divinité, fut faite lors de la fondation de la bibliothèque Bodléienne, pour correspondre à deux autres salles qui étoient bâties aux deux bouts : elles sont spacieuses, et très-bien adaptées.

» bri sono come gli uomini. Non la moltiplicita, ma » la scelta, fa il loro pregio. » (Principi di Architect. civile, p. 2.) D.

La collection des monumens typographiques de la Bibliothèque impériale, dont M. Dallaway ne parle pas, peut aujourd'hui être regardée comme la plus belle qui existe. *A. L. M.*

7

L'étage le plus élevé des trois côtés du carré, est destiné à recevoir les portraits des personnes qui ont fait honneur à l'Université par leur savoir, ou dont l'influence dans l'état lui a été utile ; et comme il contient aussi plusieurs manuscrits, on peut le considérer comme une continuation de la bibliothèque Bodléienne. La salle a dans la forme une certaine ressemblance avec la galerie de Florence ; mais elle lui est bien inférieure relativement aux dimensions (1). Le plafond est une charpente peinte, matérielle et bizarre, et autour de la corniche sont placés des bustes de grands hommes. On en voit pareillement dans la galerie de Florence (2) ; ceux de cette galerie sont mieux exécutés ; ce

(1) Dimensions. — Galerie de Florence, les côtés de l'est et de l'ouest, 461 pieds sur 21 ; le côté du sud, 123 — 9 sur 21 ; mais il y a une suite de dix-neuf grandes pièces derrière la galerie, en outre de la tribune.

La galerie d'Oxford, côté du nord et du sud, a 129 — 6 sur 24 — 6. Le côté de l'est, 158 — 6 sur 24 — 6. Le Vatican, à Rome, est une seule galerie de 237 — 9 sur 50 — 5. Mais on croira difficilement que cette galerie est une bibliothèque, et la plus choisie du monde entier, car les livres sont renfermés dans des armoires, dont les portes sont ornées de peintures. *D.*

(2) On a une idée parfaite du magnifique intérieur de

sont cependant aussi des portraits imaginaires.

Ces salles forment une suite de galeries véritablement belles : ces galeries étoient très en usage sous le règne de Jacques I^{er}, et étoient une dépendance ordinaire des grands édifices. La galerie d'Audley-Inn avoit 285 pieds de long ; une autre à Theobald étoit de 123 pieds sur 21.

Avant de commencer les écoles, on présume, d'après la ressemblance des façades, que le même architecte a fini le jardin carré de Merton et la totalité du collége de Wadham (1). Ces deux édifices sont préférables à ses autres productions, en ce que leur plan est plus simple et plus conforme à la manière particulière au commencement du dix-septième siècle.

Inigo Jones fut d'abord employé à Oxford, sous la protection de l'archevêque Laud. Il bâtit les arcades et les portiques de l'intérieur de la place du collége de St.-Jean (St.-John's col-

la galerie de Florence, d'après le modèle dû au génie de Zoffanii ; il a été dernièrement transporté de Kew à la maison de la Reine à Windsor. *D.*

(1) On peut juger de la dépense des bâtimens il y a deux siècles, par celle faite pour le collége de Wadham, qui ne coûta que 11,360 liv. st. *D.*

lege). Ils sont dans sa première manière, et une copie des défauts, plutôt que des beautés, de son grand maître Palladio. Les bustes entre les arcades, les feuillages et les guirlandes sous les alcoves sont trop lourds : les impostes des arches reposent sur des piliers, ce qui donne une apparence de défaut de solidité. Il y a même une si grande ressemblance avec le promenoir de la Bourse royale, qu'on croiroit que Jones s'est répété en petit dans cet édifice. La grande porte du *jardin de Médecine*, faite d'après ses plans, nous retrace *York-Stairs* dans le *Strand*. On peut supposer que dans ces deux édifices, il a été gêné par les personnes qui l'ont employé, ou enchaîné par la mode de bâtir qui étoit alors en vogue. Lorsqu'on ne mit point d'entraves à son génie, et que le trésor royal supporta ses dépenses, il créa *White-Hall*.

Il ne paroît pas que les exemples qu'Inigo Jones avoit donnés de ses talens lui aient valu d'autres entreprises à Oxford ; et à Cambridge, il n'y a aucun édifice qui réclame son nom.

Les premiers pas qu'il fit vers la correction de Palladio ne produisirent même aucune réforme. Ses travaux à Saint-Jean étoient à peine finis, quand *Oriel, Jésus*, l'Université, furent presque

rebâtis dans un style inférieur à celui du collége de *Wadham*, qu'on prit pour modèle jusque dans la distribution des salles.

Le théâtre Sheldonien donna un nouvel éclat à l'Université. Il fut dessiné par un des professeurs, Christophe Wren, le plus grand mathématicien de ce temps, et qui en devint le plus habile architecte. Cet édifice singulier, qui attire encore également l'admiration des savans et des observateurs ordinaires, fut élevé par les seuls bienfaits de Gilbert Sheldon, archevêque de Cantorbéry, en 1669. Ce fut le premier effort du génie de celui qui imagina et acheva l'église de Saint-Paul.

L'architecte a adopté le plan du théâtre de Marcellus à Rome, qui a été bâti par Auguste : il avoit 4000 pieds anglois de diamètre et pouvoit contenir 80,000 spectateurs assis (1). Les plus grands éloges sont dus à Wren pour cette conception. Cette salle peut contenir très-commodément 4,000 personnes.

A l'imitation des théâtres anciens, dont la hauteur et l'étendue des murs ne comportoient pas une voûte, le plafond a l'apparence d'une toile

(1) Il n'en reste que deux rangées d'arcades placées l'une sur l'autre. PIRANESI, *Vedute di Roma*, tome I. *A. L. M.*

peinte tendue sur des cordages dorés. Il est supporté sur les murs de côtés sans poutres croisées; invention géométrique qui alors causa une admiration universelle, mais qui actuellement est connue et pratiquée par presque tous les architectes (1).

Streater, premier peintre de Charles II, peignit ce plafond. Les allégories sont obscures; elles sont relatives aux arts et aux sciences : c'est une médiocre production sous tous les rapports.

Il ne sera pas étranger à mon sujet de parler de quelques décorations intérieures de monumens publics sur lesquels, comme l'observe lord Orford, « l'œil de la critique ne s'arrête jamais » assez long-temps ».

Sans parler des coupoles, aussi nombreuses qu'excellentes, peintes par les grands artistes italiens, je choisirai seulement les ouvrages admirables de Michel-Ange et de Pierre de Cortone, dans la chapelle Sixtine au Vatican, et la grande salle du palais Barberini.

(1) Le théâtre coûta 16000 liv. st. Christophe Wren devoit l'idée originale du toit à Sébastien Serlio et au docteur Wallis, son prédécesseur dans la chaire Saviliane de géométrie. Le plan du docteur Wallis a été donné au Muséum de la Société royale. Le diamètre du toit est de 70 pieds sur 80. *D.*

Dans le sublime sujet du jugement dernier (1), Michel-Ange a déployé l'imagination la plus vive et la plus fertile, et montré dans toute son étendue sa profonde connoissance de l'anatomie. Il représente les ames sous des formes corporelles, et s'embrassant mutuellement après une longue séparation. Le pape Paul IV voulut faire des changemens à ce magnifique ouvrage pour en cacher les nudités, et Daniel de Volterre fut chargé de revêtir les figures trop nues (2), ce qu'il exécuta d'une manière à faire honneur à son propre talent, mais aux dépens de l'original.

Le plafond Barbérini (3) représente le triomphe de la gloire et les vertus cardinales; il a été estimé au-dessus de tout ce qui est à Rome, quant

(1) L'abbé MARSY, dans son poëme *Capella Sestina*, blâme avec raison l'idée profane et peu convenable du peintre pour un lieu aussi saint; Michel-Ange travailla huit ans à cet immense ouvrage. On dit qu'il emprunta beaucoup d'idées de l'*Inferno* du Dante, son ami, et il est à remarquer que les ames de ses condamnés sont plus belles, quant au dessin et à l'expression, que celles qui sont dans un état de béatitude. Cette sublime peinture a été gravée un grand nombre de fois. *D.*

(2) C'est ce qui lui fit donner le surnom de *culottier*. *A. L. M.*

(3) V. *Ædes Barberinæ*. *A. L. M.*

au coloris et à la composition. Les figures sont nombreuses sans confusion.

Nous pouvons voir dans le plafond de White-Hall un des plus grands ouvrages de Rubens (1); mais quelqu'habile qu'il fût pour le coloris, et dans l'art de ménager la lumière et les ombres, ce morceau n'est point estimé. Le sujet étoit certainement fait pour mettre à la torture l'imagination la plus riche, car c'étoit l'apothéose de Jacques I^{er}. Rubens hérita de son maître, Otho Vaenius de Leyde, son amour pour l'allégorie, et l'on sait que les emblêmes publiés par Govartius ont été faits d'après ses dessins.

Il a voulu braver le goût classique, particulièrement au Luxembourg, lorsqu'il a groupé Mercure et l'Hymen avec des cardinaux et la Reine-Mère. Nous avons à White-Hall, dans les ovales, les vertus représentées par des députés. Apollon est pour la prudence, et tient dans sa main un nouvel attribut, la corne d'abondance. Il est certain que ces figures étoient bien

(1) A Osterley-House l'escalier est orné de l'apothéose de Guillaume I^{er}, prince d'Orange, par Rubens. Cette peinture a été apportée de Hollande par sir François Child. V. *Environs de Londres*, par Lysons, t. III, p. 28. *D.*

peu convenables pour exprimer la piété filiale, et déployer le goût et la magnificence de Charles Ier dans une grande salle d'audience comme étoit celle-ci (1); mais elles sont encore, dans leur destination actuelle, une plus singulière décoration pour une église protestante. La grande difficulté de regarder des peintures ainsi placées diminue le plaisir que pourroit donner la composition la plus correcte, et le raccourci est trop différent de la nature pour être agréable (2).

Le premier essai de figures en raccourci fut fait par le Corrège lorsqu'il peignit l'Assomption dans la coupole de l'église de Parme, et l'Ascension dans l'abbaye de Saint-Jean. Raphaël, dans le petit palais Farnèse, a donné au fond l'apparence d'une tapisserie attachée au plafond.

(1) La totalité de la dépense de ce qui est actuellement appelé la salle du banquet, a été de 20,000 liv. st., dont 3,000 furent donnés à Rubens pour son ouvrage. Il fut restauré en 1780 par Cipriani, qui reçut 2,000 l. st. *D.*

(2) Difficiles fugito aspectus contractaque visu
 Membra sub ingrato, motusque actusque coactos.
 DUFRESNOY.

Parmi les cartons de Raphaël, le moins agréable est celui de la pêche miraculeuse, parce que c'est celui où il y a le plus de figures en raccourci. *D.*

Verrio et Laguerre apportèrent en Angleterre cette mode dépourvue de goût; ils en avoient eux-mêmes fort peu; et Thornhill (1) et Kneller perdirent leur talent et leur temps dans de pareils ouvrages. Verrio fut le premier qui figura des portraits sous des traits allégoriques souvent trop satiriques.

Rubens, dans la collection de Dusseldorf, a fait une satire ingénieuse; il s'est représenté lui-même sous la figure de Diogène cherchant un honnête homme dans le nombre de ses amis.

Verrio fut le seul artiste pour lequel Charles II fut libéral, même jusqu'à la profusion : ce peintre avoit de l'impudence, mais aussi de l'esprit (1).

(1) Thornhill peignit, à Oxford, l'Ascension sur le plafond de la chapelle du collége de la Reine, et la résurrection de l'archevêque Chicheley, vêtu de ses habits pontificaux. *D.*

(2) Verrio, à Windsor, a placé un portrait de lord Shaftesbury, figuré comme le démon de la sédition, et celui de sa femme-de-charge, représentée comme une furie. Le frère de Sébastien Ricci, habillé dans le costume en usage sous Charles II, est représenté à Bulstrode comme spectateur d'un des miracles de J. C. A Greenwich, James Thornhill a figuré le roi Guillaume en armure avec des bas de soie et une grande perruque. Il reçut, pour son travail, 6,685 l. st. à raison de 3 l. les trois pieds carrés. *D.*

On fait remarquer aux curieux, comme une beauté particulière du théâtre Sheldonien, que son intérieur est construit sur le véritable modèle de l'antique : on ne peut cependant lui accorder cela qu'en partie.

Palladio donna un plan pour un théâtre olympique à Vicence, sa ville natale; il fut fini en 1580, et étoit destiné à des représentations semblables aux anciennes comédies grecques. Les siéges sont de pierre, entourés par une colonnade très-belle, avec des statues sur le parapet. L'avant-scène est une façade magnifique d'ordre corinthien; les décorations de la scène sont fixes, et représentent une riche architecture en perspective, qui étant vue au travers de l'arcade, est d'un effet imposant. On se sert actuellement de cette salle pour les séances publiques de l'académie des poètes italiens. Ces théâtres ont sans doute peu d'analogie dans leur destination originale; aussi celui de Vicence n'est-il mis ici en comparaison que relativement au degré de ressemblance qu'il peut avoir avec l'antique. Le bâtiment extérieur à Vicence n'a aucune beauté, et est caché par les maisons dont il est entouré : il l'est cependant beaucoup moins que le théâtre d'Oxford.

Je n'ai jamais aperçu la perfection qu'on a

généralement attribuée à l'élévation de ce théâtre ; le pourtour vers la rue est certainement très-beau. Dans les piliers cannelés, on a copié ceux que fit Jones à *Covent-Garden*, et à la *Loggia* à Wilton. Le grand modèle de l'architecture romaine, si ce n'est même le seul qui nous reste, est l'amphithéâtre de Vérone ; l'extérieur, entièrement rustique, est orné de piliers cannelés. La façade du théâtre Sheldonien n'est pas heureusement conçue, mais la base est meilleure que le fronton brisé, avec ses ornemens de mauvais goût et ses petites urnes. Le bâtiment est absolument écrasé par la voûte, surchargée, comme elle l'est, de plomb et de dorure (1).

La chapelle du collége de la Trinité fut bâtie sur un plan refait ou augmenté par Christophe Wren ; les proportions sont correctes, et la façade, telle qu'on l'aperçoit actuellement de la rue, est extrêmement élégante ; mais on n'a point touché à la tour, et il s'en faut qu'elle soit un accessoire agréable (2).

(1) Un auteur italien, en parlant d'un bâtiment ainsi défiguré, le compare à un énorme chapeau sur la tête d'un nain. *D*.

(2) Dans la Vie de Warton, par le docteur Bathurst,

James Boroughs, qui a donné le plan de la chapelle de *Clare-Hall* à Cambridge, en emprunta évidemment la première idée de celle de la Trinité; mais il a montré son goût dans les parties qu'il a changées. Il a ajouté une base rustique, a omis les urnes avec leurs flammes, et a substitué à la tour un octogone éclairé par une coupole. Cambridge n'offre aucun modèle égal à celui-ci pour la pureté et le goût de l'architecture.

Le jardin de la Cour (1) à la Trinité fut pareillement construit sous la direction de Christophe Wren, et fut aussi le premier essai, à Oxford, dans le genre de Palladio. Le dessin est simple et convenable, et si l'on adopte le plan qu'on propose actuellement, il deviendra uniforme.

Mais le muséum Ashmoléen l'emporte encore, par les proportions, sur tous les bâtimens

il est dit (p. 68-71) que le docteur Aldrich lui en suggéra la première idée. — Plusieurs lettres entre Christophe Wren et le président Bathurst prouvent le degré de confiance qui lui est dû.

La chapelle a 75 pieds sur 30, et quarante pieds de haut. *D.*

(1) Dimensions. — 60 pieds sur 25. *D.*

dont nous avons parlé ; il est dans un bien meilleur goût, et plus dans le dernier style d'Inigo Jones. En considérant cet édifice comme un modèle du plus haut degré de l'architecture en Angleterre, je le préfère aux autres ouvrages de Wren à Oxford, et je regrette beaucoup que sa situation soit si peu favorable ; si les croisées étoient regarnies de vitres, et si le tout étoit décoré comme il mérite de l'être, on feroit une plus grande attention au portique de l'est, caché par un passage étroit formé par le théâtre. Je n'ai nullement l'intention de donner l'histoire de ce muséum, d'autant plus qu'il renferme une quantité de choses que le monde a oubliées depuis long-temps.

J'observerai accidentellement que ce fut la première institution publique de cette espèce en Angleterre ; que, dans l'enfance de l'étude de l'histoire naturelle dans ce pays, c'étoit une vaste collection ; et que, quoique maintenant elle soit surpassée par d'autres bien plus considérables, elle est toujours respectable par son origine. Les antiquaires donneroient une grande valeur à ce qui est conservé dans les archives ; les manuscrits particuliers, et les livres de William Dugdale, et Antoine de Wood. Le plan de la bibliothèque du collége

de la Reine est si beau, qu'on peut l'attribuer à Christophe Wren, quoiqu'il ait été fait par son élève, Nicolas Hawksmoor (1).

Comme le carré actuel, qui forme si magnifiquement une partie de la rue Haute (high street) a une ressemblance générale avec le palais du Luxembourg à Paris, ce palais ne pourroit-il pas avoir été construit d'après les dessins de ce grand maître de l'architecture, lors de son voyage en France ? Tous les ouvrages de Hawksmoor sont tellement inférieurs au collége de la Reine, soit que son génie erre parmi les clochers, comme à Lime-House et Bloomsbury, ou qu'il s'astreigne à quelque chose de régulier, comme à Easton-Neston, que l'on peut lui disputer l'invention de la totalité du plan. L'élévation dorique de la salle et de la

(1) Dimensions des bibliothèques. — Au collége de la Reine, la bibliothèque a 114 pieds sur 31, et 26 de haut. A All-Souls, 198 pieds sur 32, et 40 pieds de haut. Au collége de la Trinité, à Cambridge, 190 pieds sur 40, et 38 de haut. A Blenheim, 183—5, sur 31—9, et à chaque bout un carré de 28 sur 20. A Heythorp, 83 sur 20, et 20 de hauteur. Au collége d'Oriel, 83 sur 28, et 28 de haut. Au collége de Worcester, 100 pieds de long. A Caen-Wood, 60 sur 21. A Shelburne-House, 105 sur 30, et 25 de haut. A Thorndon, 95 sur 20, et 32 de haut. *D.*

chapelle est grande, harmonieuse, et digne de Wren ou d'Aldrich. Quoique cet édifice n'ait été entièrement fini qu'en 1739, on suivit strictement le plan arrêté d'abord par la société. A-peu-près vers ce temps s'éleva le jardin de la Cour à New-College (1) : il ressemble beaucoup à Versailles sans la colonnade, mais avec une addition hétérogène de créneaux gothiques et d'écussons qui embarrassent les architraves des fenêtres : il ne mérite d'autre éloge que pour l'effet qu'il produit vu du jardin. L'architecte judicieux ménage son imagination et réserve quelque chose pour plaire à l'esprit qu'il ne peut étonner long-temps.

L'imprimerie de Clarendon est dans une situation heureuse, sur une pente douce, ce que demande particulièrement l'architecture de Vanbrugh. Cependant, comme faisant partie du groupe de bâtimens qui sont d'un effet si heu-

(1) Dans un poëme intitulé : *Oxonii dux poeticus*, par M. Aubry, *in*-8°., 1795, la ressemblance de ces bâtimens avec ceux de Versailles, a inspiré cette exclamation :

« Ah mihi Versalia's nimis illa referre videntur
» Quà regis miseri limina parte subis.
» Sontes Versalias! quæ prima incendia sæva
» Accendere, quibus Gallia adusta perit ». *D.*

reux au bout de la rue de Clarendon où elle est confondue avec le théâtre, le portique sans grace ni proportion dans tous les autres points de vue, acquiert dans celui-ci une dignité accidentelle ; sur la fin du jour, la masse totale d'architecture est adoucie et devient pittoresque ; si l'on arrive du côté des écoles, tout paroît uniforme, lourd, énorme, grossier, et l'illusion s'évanouit.

Le docteur Aldrich, chanoine de Christ-Church, a été un des meilleurs architectes de son temps. Ses Elémens d'Architecture civile (1) attestent combien il étoit versé dans cette science, et deux superbes édifices de cette espèce prouvent son grand talent dans la pratique. Il bâtit Peckwater-Court à Christ-Church dans un style ionique pur, et il a fait un sage emploi des ornemens. La base est rustique ; les demi-colonnes qui supportent les frontons du centre sont correctement formées ; les pilastres sont unis, et les fenêtres ornées d'architraves. Il a composé le tout d'après les meilleurs modèles de Palladio à Vicence,

(1) Ce manuscrit avoit appartenu au docteur Clarke, qui le légua, avec sa bibliothèque, au collége de Worcester. Il fut publié, et parfaitement traduit, par P. Smyth, étudiant de New-Collége. Grand *in*-8°., 1790. *D.*

rejetant avec jugement la superfluité d'ornemens qui détruit quelquefois les beautés d'ordonnance des ouvrages de ce grand architecte vénitien. L'autre édifice, construit sur les plans du docteur Aldrich, est l'église paroissiale de tous les Saints à Oxford (1).

Les critiques observent, avec quelque degré de vérité (2), que les églises modernes sont un mélange de compositions différentes: l'Italie a donné le plan du terrein, la Grèce celui du portique, et la France et l'Allemagne celui des aiguilles.

Les aiguilles modernes sont généralement composées d'une rotonde ou temple sphérique, supportant un obélisque. M. Walpole appelle cela un *monstre en architecture*, et M. Pennant, dans son livre intitulé *London*, parle fort plaisamment d'un ordre qu'il nomme *la boîte à poivre* (3). Il est certain que si les clochers construits par Wren ne sont pas exempts d'une pa-

(1) Dimensions. — 72 p. sur 42, et 40 de hauteur. *D.*

(2) Dans le *Batallah* de M. Murphy, préf., p. 16. *D.*

(3) Dimensions. — L'aiguille de Saint-Bride, Fleet-Stret, a 234 pieds de hauteur, et celle de Saint-Mary-le-Bow a 225 pieds; elle offre, dans ses différentes parties, les cinq ordres d'architecture. A Saint-Dunstan, l'aiguille repose sur l'intersection de deux arches. *D.*

reille censure, que doivent être ceux de Hawks-
moor et de Gibbs dans les cinquante nouvelles
églises de leur composition, où ils présentent
beaucoup de difformités ?

Il faut cependant convenir que l'aiguille de
All-Saints (tous les saints) est celle qui mérite
le moins les reproches dont nous avons parlé,
et l'église, avec son portique corinthien, est ex-
traordinairement correcte pour la composition
et élégante dans son effet. Ses proportions inté-
rieures sont excellentes.

L'Université a produit un autre architecte de
mérite, quoiqu'il n'en exerçât pas la profession.
Le docteur Clarke, du collége d'All-Souls, où
sir Christophe Wren, ce grand flambeau de
l'architecture (1), avoit pareillement étudié, fut
associé avec Hawksmoor pour donner le plan du

(1) Ses dessins, en trois grands volumes *in-fol.*, sont
actuellement dans la bibliothèque d'All-Souls. Les princi-
paux sont Saint-Paul, un palais projeté pour le parc St-
James, et l'hôpital de Greenwich. Le docteur Clarke
a donné au collége de Worcester ceux de Jean Palladio,
avec ses notes manuscrites en italien. Lord Burlington
acheta plusieurs dessins de Palladio, de la collection Con-
tarini à Venise, parmi lesquels il y a un *Vitruve* pareille-
ment avec des notes. Le duc de Devonshire possède un
Palladio, avec des notes latines de Jones. D.

nouveau carré de la bibliothèque de Codrington qui appartient à ce corps. Le style est plus gothique que grec ; et quoiqu'extrêmement irrégulier et capricieux, son effet total est assez agréable. Hawksmoor donna dans l'erreur, en prenant le caprice pour du génie, et l'amour des ornemens pour du goût. Le docteur Clarke fit le plan de la bibliothèque qui complette le carré de Peckwater à Christ-Church dont nous avons déjà parlé, et qui est actuellement le superbe dépôt des livres de l'archevêque Wake, de lord Orrery, et des peintures du général Guise. Il consiste dans un ordre de riches colonnes corinthiennes d'un diamètre et d'une hauteur considérables. L'idée de cette manière fut donnée par Bernini, qui a élevé un édifice derrière la grande colonnade qui reste de la basilique d'Antonin à Rome : c'est actuellement le bureau général des douanes. Dans le plan primitif du docteur Clarke, que j'ai vu, il avoit placé une tourelle dans le centre, comme celle du collége de la Reine ; mais on n'a pas lieu de regretter cette omission. L'intention de l'architecte étoit de déployer un grand caractère de magnificence ; mais cela étoit au-dessus de ses talens, et le tout est en général massif et lourd.

Il a eu plus de succès pour la bibliothèque du collége de Worcester (1) : la salle et la chapelle, qui sont dues à ses talens et à sa munificence, offrent plus de simplicité ; cependant la salle et la chapelle auroient été plus heureusement liées par un portique que par l'étroit passage actuel, rempli de bâtimens. Comme amateur d'architecture, il est en tous points inférieur au docteur Aldrich ; mais s'il eut moins de goût, il avoit plus de science que son contemporain, lord Burlington. Sir James Boroughs, à Cambridge, qui s'amusa pareillement de l'étude de l'architecture, lui étoit très-supérieur sous le rapport du goût.

(1) « Solidæque columnæ
» Apparent, tectique haud enarrabile robur. »
PECKWATER, dans les *Musæ Anglicanæ*. ATRIUM.

Dimensions. — Bibliothèque, 141 pieds sur 30, et 37 de hauteur. *D.*

SECTION VI.

Gibbs.— Vanbrugh.— Bibliothèque d'Oxford. — Eglise Sainte-Marie. — Bibliothèque de Radcliffe. — Collége du Roi. — Portique Saint-Martin. — Collége de la Madeleine. — Corpus. — Keen. — Wyatt. — Chambers. — Collége d'Oriel. — Pont de la Madeleine. — Ponts d'Angleterre. — Jardins. — Blenheim. — Moor.

Gibbs et Vanbrugh se sont montrés également lourds dans leurs ouvrages. Gibbs a suivi scrupuleusement les règles de Palladio ; mais la nature lui avoit refusé le goût; et quoiqu'il fût très-employé dans son temps à la construction des bâtimens publics, à peine en existe-t-il un seul que l'on puisse citer comme ayant quelque degré d'élégance ou de simplicité. Son édifice favori est la nouvelle bibliothèque à Oxford (1): c'est le

(1) La bibliothèque de Radcliffe est de 140 pieds de haut, et la coupole a 100 pieds de diamètre. Elle fut achevée en 1749, onze années après que la première pierre eut été posée. La dépense totale fut de 40,000 liv. st.

La bibliothèque impériale à Vienne fut bâtie par *Jean-Bernard* Fischers ; il y a dans le centre une coupole sup-

premier emploi des fonds légués par le docteur Radcliffe. Dans une situation peu favorable, il a élevé un bâtiment qui exigeoit les deux avantages de l'espace et de l'élévation. La place oblongue dans laquelle il est construit n'a que cent dix pieds sur cent soixante-dix, et il est si mal calculé pour recevoir une rotonde de cent vingt pieds de diamètre, qu'il est absolument épaulé par les colléges de Brazenose et d'All-Souls qui sont en face.

Les écoles de l'église de Ste.-Marie (Mary's-Church) forment un carré parfait sans l'intervention d'aucun édifice particulier : c'est à cette circonstance qu'elles doivent cet air de magnificence qui ne conviendroit à aucun des bâtimens qui les composent, fussent-ils détachés du groupe. J'ai répété ici, mais moins heureusement, l'opi-

portée par des colonnes de *scagliola*, et une cour très-ample ; mais l'architecte a principalement montré son talent en rompant l'extrême longueur par une autre suite de galeries qui partent du centre. Cet édifice ressemble à un temple grec, et est orné de riches peintures. *D.*

La meilleure disposition pour une bibliothèque est celle d'une église en croix grecque, avec une galerie qui l'entoure et une coupole au centre de la croisée, d'où le bibliothécaire peut tout observer et diriger le service avec facilité et célérité. *A. L. M.*

nion de M. Walpole, et je ne pense pas que son jugement soit sévère.

La bibliothèque de Radcliffe (1), vue au clair de la lune, perd beaucoup de la lourde apparence qu'elle offre en plein jour. J'ai fréquemment observé Saint-Paul de Londres au clair de la lune, et j'ai été surpris des belles proportions de la colonnade autour du dôme, qui, pendant le jour, est obscurcie par un épais nuage de fumée (2).

La coupole de la bibliothèque de Radcliffe ne posant pas sur le mur de la rotonde, mais étant étagée au moyen d'arcs-boutans qui sont apparens, semble être déchue de l'élévation qu'on avoit intention de lui donner. Elle est aussi surchargée d'une étrange manière par la quan-

(1) Gibbs légua ses livres et ses dessins à cette bibliothèque. Elle en contient peu d'autres, excepté quelques manuscrits orientaux. Dans la cour il y a deux candelabres très-ingénieusement composés de fragmens de marbre, par Piranesi à Rome d'après l'antique. Ils furent donnés par sir R. Newdigate. On auroit pu y placer aussi quelques-unes des meilleures statues d'Arundel, après les avoir fait restaurer, jusqu'à ce que les salles eussent été préparées pour les recevoir. *D.*

(2) Vasi, dans le compte qu'il rend de Saint-Pierre de Rome, donne cette description du carré de Radcliffe : *Unisce alla sua magnificenza, una estrema bizzaria.* *D.*

tité de vases d'une forme maussade dont elle est entourée avec profusion.

On auroit pu supprimer les frontons des portes rustiques ; et les petites fenêtres carrées au-dessous des grandes, dans le second ordre, ont un air mesquin. Cette bévue étoit sans doute une beauté aux yeux de l'architecte ; car il a répété ici ce qu'il avoit fait dans l'église de Saint-Martin qu'il a bâtie à Londres. Les doubles demi-colonnes corinthiennes sont encore belles, et si les espaces intermédiaires, au lieu d'être si souvent percés, eussent été occupés par des vitraux comme à White-Hall, les ornemens auroient eu plus de dignité, et l'on auroit évité cet air de mesquinerie qui choque l'observateur. Ce bâtiment n'auroit-il pas eu plus de beauté et de grandeur, si des piliers entiers et isolés eussent soutenu l'architrave et la rotonde ?

Dans le nouveau bâtiment du collége du Roi (1) à

(1) Dimensions. — Le bâtiment neuf du collége du Roi a 236 pieds sur 46, et 50 pieds de hauteur.

La chambre du Sénat, 101 pieds sur 42, et 32 pieds de hauteur. On la regarde comme la salle moderne la plus grande de l'Angleterre ; mais il faut en excepter l'arsenal de la tour de Londres, qui a 345 pieds sur 49, et 22 pieds de haut en dedans des murs. *D.*

Cambridge, Gibbs s'est fait plus d'honneur par des proportions plus justes et en s'abstenant d'ornemens superflus. Le portique dorique dans le centre mérite peu d'éloges; mais l'élévation totale, observée de la campagne, est très-noble, et supérieure à tous les bâtimens du même style, dans l'une et l'autre université. Sir James Borough paroît avoir des droits plus certains à ce qu'il y a de beau dans l'architecture de la chambre du Sénat : Gibbs en dirigea l'exécution.

M. Walpole prétend « que jamais personne » n'a parlé d'un édifice de Gibbs ». Il auroit cependant dû faire une exception pour le portique de Saint-Martin; il a huit colonnes de larges dimensions; mais il est dans la plus mauvaise situation imaginable, relativement à l'irrégularité du terrein, et au peu de largeur de la rue. Il n'existe à Londres aucun portique qui puisse, comme celui-ci, nous donner une idée du Panthéon à Rome. Les colonnes de celui qu'on voit devant l'autel Carleton (Carleton house), sont chétives et comme chancelantes sous l'architrave. Celui de Saint-George, place d'Hanovre (Hanover square), n'a seulement de profondeur que la moitié de sa proportion. Celui de la nouvelle compagnie des Indes (New-

India house), quoique riche et supérieurement fini, a l'apparence d'un corridor. Le même défaut se présente dans celui de la maison seigneuriale (Mansion house), sans qu'il y ait une seule beauté qui puisse le contrebalancer.

Gibbs, connoissant bien qu'on lui reprochoit le manque de grace, résolut d'échapper à toute espèce de censure dans son plan de l'église neuve dans le Strand. Il visoit à l'élégance, et ne put même produire quelque chose d'agréable.

Le grand art dans un bâtiment de dimensions communes, est de proportionner les décorations à l'espace qu'elles sont destinées à remplir, afin que leur multiplicité n'encombre pas ce qu'elles doivent orner. Gibbs, loin d'observer cette règle, se livra entièrement à son amour pour les ornemens, de manière que chaque pouce de la surface est encombré de petits ornemens. Le corps de l'église, quoique peu élevé par lui-même, est partagé en deux ordres, et l'aiguille ressemble à une pagode de la Chine par la répétition des parties composées de membres de l'architecture grecque : de pareils défauts paroissent à l'œil une affectation de beauté.

Nous parlerons maintenant des nouveaux bâtimens des colléges de Magdalène et de Corpus.

Celui de Corpus réunit la beauté à la simplicité. Le fronton est supporté par quatre simples piliers ioniques ; les vitraux sont sans ornemens, et la base n'est point rustique, ce qui s'accorde mieux avec l'ensemble.

On dit que le plan de la façade du nouveau bâtiment du collége de Magdalène a été fait par M. Holdsworth, membre de cette société. Sur un front de trois cents pieds d'étendue et de cinquante pieds de hauteur, on ne compte pas moins de quatre-vingts fenêtres ; et, ce qui est pire, elles sont toutes de la même dimension. Inigo Jones, dans son chef-d'œuvre d'architecture à Whitehall, n'a placé que quatorze croisées dans un espace de cent vingt pieds de long sur quatre-vingts de hauteur.

En admettant la nécessité de rendre commodes une aussi grande quantité d'appartemens, et la difficulté d'élever un bâtiment de grandeur suffisante sans en briser la surface par des percées qui n'offrent aucune variété, rien ici ne mérite d'éloges, excepté l'aspect du parc, qui donne à cet édifice l'air de la résidence d'un grand seigneur. Ce palais n'a en effet d'autre mérite que son immensité et le nombre des appartemens, qui sont les seuls dédommagemens des défauts de l'architecture.

Vers le vieux carré on voit des arcades ; ce cloître, de la même étendue que le bâtiment, devoit, dans le plan original, entourer la cour. L'avis de M. Wyatt est que si l'on donnoit au tout une apparence gothique, il produiroit un meilleur effet; mais il est difficile de donner de la beauté à ce qui en est si peu susceptible.

Pendant une vingtaine d'années environ, Keen fut l'architecte qu'on employa principalement. Il traça le plan et dirigea le nouveau bâtiment du collége de Balliol, qui est un très-beau morceau d'architecture (1). Les proportions sont justes et les ornemens distribués avec goût.

Les plans du carré du collége de Worcester, ainsi que ceux de la salle et de la chapelle, du docteur Clarke, ont été consultés et en grande partie suivis par Keen, avec des augmentations considérables. Les appartemens du Prevost sont entièrement de sa composition, et sont très-commodes.

(1) La façade de ce bâtiment est particulièrement frappante ; elle fait un contraste avec la petitesse et l'irrégularité de l'ancienne façade de ce collége. On pourroit lui faire dire, d'après Ovide :

Prisca juvent alios, ego nunc me denique natum
Gratulor.

D.

Il bâtit pareillement l'infirmerie de Radcliffe, d'après le modèle de celle de Gloucester, dont le plan est de M. Singleton, gentilhomme de ce comté.

Pour suivre la destination des fonds de Radcliffe, il fit le plan de l'observatoire; mais cet édifice étoit à peine élevé au-dessus des fondations quand il mourut en 1770. L'idée n'en étoit pas heureuse, et étoit probablement beaucoup meilleure sur le dessin que dans l'exécution. En 1786, il fut achevé par M. Wyatt, et considérablement altéré. Il n'y a aucun bâtiment à Oxford aussi avantageusement situé; mais les ailes sont longues et basses, et n'ajoutent rien, même par le contraste, à la légéreté et à l'élégance du centre. La tour se termine comme la tour des Vents à Athènes; mais si l'on consulte Leroy et Stuart, on ne trouvera pas une exacte ressemblance avec le modèle. Je ne fais mention de cette circonstance qu'accidentellement, et non dans la vue de diminuer en rien le mérite de l'imitation. Quelles que soient les objections qui pourroient se présenter au premier coup-d'œil, elles doivent céder à la beauté et à la grandeur de la salle d'observation, dont les étrangers admirent unanimement l'excellence.

Un observatoire qui puisse convenir à toutes les opérations astronomiques, et réunir en même temps les graces de l'architecture, paroît être une chose extrêmement difficile. Le premier qui fut élevé à Greenwich par sir Jonas Moore, grand-maître de l'artillerie, est si mal proportionné et si bizarre, qu'on pourroit aisément le prendre pour le pavillon d'été d'un riche habitant de Londres. Quelle peut donc être la partie que sir Christophe Wren a corrigée? On prétend cependant qu'il a approuvé les corrections qu'il y a faites (1).

L'observatoire du parc de Richemont, bâti aux frais du roi régnant, par sir William Chambers, est une demeure élégante ; elle remplit parfaitement son but, qui se fait suffisamment connoître par la légère rotonde et la coupole qui sont sur le toit.

A Oxford, il est plus évident que les bâtimens destinés à être habités doivent être d'un intérêt secondaire.

Un bâtiment entièrement élevé par M. Wyatt, mérite ensuite notre attention. On doit à la munificence du dernier primat d'Irlande, un

(1) *Parentalia.*

très-beau portail dans une partie de l'église du Christ (Christ-Church), appelée cour de Canterbury (Canterbury court) ; il fut achevé en 1778. L'ordre est dorique. L'imagination ne peut atteindre à un degré de simplicité plus parfait, et tous les efforts de la magnificence ne pourroient produire un effet plus agréable. Il y a dans les colonnes doriques un air de majesté et une apparence de solidité qui ne sont point exagérés.

Il est probable que le génie de l'architecte ne s'est pas astreint à la stricte imitation de ceux qui l'ont précédé, mais il a suivi les modèles de la grande école italienne ; et s'il s'est écarté de l'antique, c'étoit pour découvrir de nouvelles beautés. Ses colonnes doriques ne sont exactement ni grecques, ni romaines, ni italiennes.

Dans les temples d'Ægine, de Pæstum, et de la citadelle d'Athènes (1), les plus parfaits modèles du dorique, les triglyphes conservent leur position, les cannelures sont continuées au-dessus de l'astragale, et la colonne repose invariablement sur la base, sans une plinthe intermédiaire.

(1) *Antiquités ioniennes. Ruines de Pæstum et d'Athènes*, de Stuart. *D.*

Le théâtre de Marcellus à Rome a des colonnes unies avec un filet (1), et dans les ruines des bains de Dioclétien, ce filet se remarque au-dessus de l'endroit où se termine la cannelure ; mais ce dernier exemple est du déclin de l'architecture romaine. Tous les architectes italiens, depuis Palladio jusqu'à Viola, ont imaginé un style dorique de leur façon ; ils sont tous d'accord sur un point, mais en contradiction avec les modèles grecs : leurs colonnes ont les bases comme celles des autres ordres.

La totalité du carré, rebâti sur le plan de M. Wyatt, accompagne très-agréablement ce portail, et le goût est combiné avec la simplicité.

La bibliothèque du collége d'Oriel est le morceau d'architecture le plus parfait qu'il y ait à Oxford ; mais il n'a pas l'avantage de la situation. La façade, également simple et grande, est d'ordre ionique. Toutes les parties sont belles et imposantes, les ornemens ne sont pas trop multipliés, et le tout est harmonieux. M. Wyatt a été moins heureux dans le plan de l'intérieur : on conviendra qu'il répond très-peu à l'élégance simple et aux belles proportions de la façade. Les

(1) Desgodetz, *Edif. ant.*, p. 290. Piranesi, *Vedute di Roma*, II. *A. L. M.*

fenêtres ne sont pas d'une hauteur proportionnée à celle de la salle, et l'on observe en entrant qu'elle manque d'un jour suffisant. Les piliers de *scagliola* (1), avec leurs larges chapiteaux corinthiens de marbre blanc, paroissent beaucoup trop grands, et ornent péniblement le lieu retiré dont ils supportent l'entablement nud, ce qui donne au tout un air de mesquinerie plutôt que de simplicité. Au collége d'Exeter, on a bâti depuis peu d'années une bibliothèque de petite dimension; j'ai appris que le plan en avoit été donné par l'orateur public actuel : il fait honneur à son goût.

Je terminerai maintenant mes observations sur l'architecture de l'université d'Oxford; j'espère qu'on ne les aura trouvé ni superficielles, ni injustes; dégagé de préjugés, je les offre avec modestie comme celles d'un homme qui est loin d'avoir la prétention de former le goût, ou d'influer en rien sur le jugement des autres.

L'entrée de la ville d'Oxford, par le pont de la Madeleine, bâti par Gwynne, est unique quant à l'effet, et à la première impression

(1) La *scagliola*, qu'on appelle en françois *scaïole*, est une espèce de stuc. *Voyez* mon *Dictionnaire des Beaux-Arts*, au mot *Scagliole*. *A. L. M.*

qu'il fait naître de la grandeur du séjour des Muses. Pour un pont ou une chaussée, les doubles colonnes (1) sont au moins inutiles, car elles n'ajoutent rien à la solidité. Je sais bien que Milne les a adoptées dans le pont des Blackfriars à Londres ; mais je ne pense pas que l'idée soit heureuse ; car le premier but des piliers est de supporter, et non pas de servir d'ornemens. On conviendra que l'architecte du pont de la Madeleine a été forcé de travailler sur un fond presque impraticable ; mais dans l'exécution du pont de Worcester, où il n'a eu qu'une rivière à traverser, il a montré un grand talent. L'Angleterre est célèbre pour ce genre d'architecture. Les ponts sur la Tamise surpassent en étendue et en magnificence, non-seulement ceux bâtis sur la Seine, mais tous ceux d'aucune espèce en Europe (2). Les ponts

(1) Cela rappelle le *Pont qui conduit au Palais de Vénus :*

> It was a Bridge y built in goodly wise
> With curious corbs and pendants graven fayr
> And arched all with porches, did arise
> An stately pillours, fram'd after the doric guise.

SPENCER, *Tale of sir Scudamore*, IV, 10. D.

(2) L'auteur n'a sûrement pas vu le pont du Saint-Esprit sur le Rhône et celui de Neuilly. *A. L. M.*

modernes à Rome ne sont pas beaux ; et le Rialto, si vanté à Venise, n'a d'autre mérite que celui d'être d'une seule arche. Nous avons dans les provinces plusieurs ponts d'une construction et d'une légéreté extrêmes ; je citerai seulement ceux de Henly, de Maidenhead, et de Richemont sur la Tamise (1). Cependant le plus parfait que j'aie jamais vu est celui de la Trinité sur l'Arno, à Florence ; il n'a que trois arches chacune de cent pieds. De pareilles proportions et une si grande simplicité sont le chef-d'œuvre de l'art.

La rue Haute (high street), par sa courbure, fait voir successivement toute la beauté du bâtiment de l'Académie. La transition n'est pas trop soudaine ; le défaut de continuité et de régularité dans les maisons particulières ne fait rien perdre à l'ensemble.

Aucune ville en Europe ne peut offrir de comparaison relativement à la variété et à la magnificence des bâtimens publics. On voit dans le *Corso* à Rome, de vastes palais qui s'élèvent

(1) Le plus beau pont gothique est celui d'une arche sur l'Adige, à Véronne ; il a 213 palmes romaines, 140 pied anglois. Il fut construit par *Fra.* Giocondo, en 1468. *D.*

orgueilleusement au-dessus des habitations communes ; mais ils ont tous un air de ressemblance qui frappe les étrangers. Si les édifices n'ont pas individuellement la même beauté, du moins l'espace, si essentiel pour faire valoir l'élévation des divers bâtimens, ne leur manque pas, et, sous ce rapport, la rue Haute à Oxford est infiniment supérieure au Corso de Rome.

Avant que le commerce eût envahi chaque pouce de terrein dans la partie de la capitale consacrée aux affaires, la suite des palais des grands seigneurs qu'on voyoit dans le *Strand* au commencement du siècle dernier, à prendre de l'hôtel d'Arundel jusqu'à celui de Northumberland, à *Charing-Cross*, devoit avoir un air de grandeur qui n'existe plus aujourd'hui.

Oxford est non-seulement remarquable par sa beauté comme ville, mais encore par la quantité de ses jardins et l'agrément de ses promenades publiques. L'allée d'arbres de la cathédrale à l'église du Christ (Christ-Church), les bosquets de Merton, les jardins modernes à St.-Jean, et ceux dans le style du siècle dernier à la Trinité et au Nouveau-Collége (New-College), ainsi que les délicieuses retraites sur

les bords du Cherwel à la Madeleine (1), sont des lieux de délassement infiniment agréables dont jouissent les étudians de l'Académie, studieuses promenades qui ne le cèdent à celles d'Athènes qu'à cause de la différence du climat.

Le magnifique palais de Blenheim, et l'élégante maison de campagne de Nuneham, qu'on admire toujours et dont on a si souvent donné la description, sont dans le voisinage d'Oxford. Il seroit téméraire d'entreprendre d'en parler après M. Gilpin, dont la plume réunit le mérite du savoir à l'élégance du style (2).

Le nouveau système pour la formation des jardins n'a jamais été employé avec plus d'avantage dans aucune situation, que dans les terreins qui tiennent à ces superbes habitations.

Ce genre moderne, considéré comme une science, a peut-être éprouvé des changemens trop rapides pour arriver à sa perfection, et les imitations ont été aussi variées que les paysages de ces peintres qui ne consultent que leur imagination, au lieu de prendre la nature pour modèle (3).

(1) To hunt for truth in maud'lin's learned grove.
POPE, *Imitat. Hor.* Ep. I. II. *D.*

(2) *Voy.* son voyage, intitulé : *Northern Tour. D.*

(3) Dans le système de M. Repton, la ruine, la petite

L'introduction de l'architecture dans les fabriques des jardins en Angleterre date de ce siècle. Vanbrugh donna des plans pour des temples à Eastbury, dans le comté de Dorset; mais il ne pouvoit que se répéter : ce ne sont que des imitations de ses édifices en miniature. Il fit à Stowe une infinité de cabanes insignifiantes, si l'on en excepte cependant le temple de Vénus.

Dans les maisons de campagne des environs de Rome, tout est le produit de l'art. Les fontaines (1), les terrasses, les escaliers, les perrons, ont fixé l'attention des plus célèbres architectes. Ils offrent une grande variété de goût, ont un air de grandeur; et les sculptures, principalement celles antiques, ajoutent encore à la magnificence de l'ensemble. On ne voit plus dans nos jardins cette fastidieuse symmétrie si justement ridiculisée par Pope : elle est actuellement reléguée en Allemagne et dans les Pays-Bas.

vallée et le lac qui serpente se répètent jusqu'à satiété. *Tædet me hodiernarum harum formarum.* Cependant la nature et le goût ont trouvé de célèbres défenseurs dans M. *Uvedal* Price et M. *R. P.* Knight, l'un dans des essais en vers, et l'autre dans un ouvrage en prose. *D.*

(1) Falda, *Fontane di Roma.* Rossi, *Giardini.* *A. L. M.*

Rien ne m'a plus étonné, dans le palais épiscopal de Würtzburg, que les tortures faites à des arbres pour représenter des statues, les bosquets d'arbres peints, les allées correspondantes garnies de pots de fleurs qui composoient ce jardin grotesque, peuplé comme les Champs-Elysées, par une multitude de groupes et de bustes, sans ordre ni arrangement.

Dans quelques-uns de nos vastes parcs consacrés aux beautés pittoresques, dans les lieux où la nature s'est le plus montrée indulgente, j'ai été choqué de voir de nombreuses fabriques si mal adaptées au lieu où elles sont placées, par les prétentions d'ornemens qu'elles présentent. Nous possédons en abondance des ruines d'édifices ecclésiastiques et militaires **qui** sont absolument inimitables, et qui perdent tout leur effet si on les reproduit sur une plus petite échelle. Pourquoi donc être si empressés de multiplier des copies qui perdent tout leur caractère par la diminution des proportions ? A quoi sert une telle abondance de grottes et de cabanes dans un climat d'une humidité continuelle ? Au lieu de ces embellissemens monotones et des imitations imparfaites de tant d'édifices originaux que nous possédons en plus grand nombre qu'aucune nation du continent,

qu'il me soit permis d'espérer que, dans des temps plus heureux, le goût saura choisir des ornemens du même genre parmi les monumens de l'antiquité. Les ruines d'Athènes, de Rome, de Balbec et de l'Ionie, sont devenues des trésors nationaux que nous devons au génie et au savoir de nos artistes (1). Nous ne serons plus bornés à de simples dessins de ces beaux modèles et à des reliefs en liége; les imitations de ces superbes édifices embelliront des lieux dont on fera choix, et qui seront analogues à une pareille entreprise. Dans l'imitation des châteaux et des abbayes, l'étendue et la profondeur sont absolument nécessaires, sans quoi on tombe dans des formes mesquines, au lieu que les temples grecs supportent parfaitement les plus petites proportions. Le modèle exact de la Maison carrée de Nîmes, appelée à Stowe le *temple de la Concorde*

(1) STUART, *Antiquities of Athens*; DESGODETZ, *Monumens de Rome*; CHANDLER, *Ionian antiquities*; WOOD, *Balbec and Palmyra*, etc. D. M. Dallaway auroit pu nommer la France avec les contrées dont il parle. La Maison carrée de Nîmes, dont il fera bientôt mention lui-même, les deux monumens de Saint-Remy, le temple et l'aiguille de Vienne, les portes du pont de Saint-Chamas, et plusieurs autres monumens du midi de cet empire pourroient être imités avec succès dans les jardins. *A. L. M.*

et de la Victoire, bâti par feu le lord Temple, dans une riche vallée, ainsi que la *tour des Vents* (1) d'Athènes que l'on voit à Shuckburgh (2), chez M. Anson, quoiqu'elle ne soit pas heureusement située, sont une preuve de mon assertion. Dans l'exécution d'un pareil plan pour une école classique d'architecture, il ne faudroit pas tolérer la plus légère déviation du vrai modèle, et on devroit y distinguer dans toutes les parties la pureté de l'original : nous pourrions alors commencer à secouer le joug des Vanbrughs et des Borrominis du temps présent.

Le prince Borghèse accorda, il y a quelques années, sa protection à *Jacob* Moor, qui étudioit alors à Rome, et qui a honoré l'Angleterre comme peintre de paysage ; cet artiste a senti et même

(1) Je ne sais pourquoi M. Dallaway, dans l'original, l'appelle *the Temple of the Winds*, le Temple des Vents. On a exécuté en terre cuite le monument choragique de Lysicrates à Saint-Cloud ; mais on l'a placé sur une haute tour carrée d'où il produit un très-mauvais effet. A. L. M.

(2) *Le monument choragique* de Lysicrates (*Antiquities of Athens*, par Stuart, c. IV, pl. 1—3.) ; la tour octogone d'Andronicus Cyrrhestes (*ibid.* c. III, pl. 1—3.), et l'arc d'Adrien à Athènes, sont tous imités dans le parc de Shuckburgh. *D.*

rivalisé les beautés de Claude Lorrain dans l'exécution de son propre portrait qu'il a peint pour la chambre des peintres dans la galerie de Florence ; il y a donné une preuve de son grand talent en représentant une forêt (1).

C'est sous la direction de Moor que ce prince a arrangé le terrein qui entoure sa charmante maison de campagne sur la montagne Pincia. Les jardins des maisons de campagne de Médicis, d'Albani, et de celle appelée Boboli, près du palais de la reine d'Etrurie, sont dans un goût guindé ; ils ont des murailles d'arbres toujours verts, des allées droites, des fontaines de marbre, et une foule de statues. Je pense cependant que ce style, actuellement hors d'usage en Angleterre, est mieux adapté à l'Italie, où un soleil brûlant détruiroit bientôt les vertes pelouses de gazon ; des promenades ombragées par de grandes allées d'arbres formant le berceau sont plus analogues aux jouissances qu'on peut desirer dans ce pays. Ce n'est que sur la toile que les

(1) Il étoit né à Edimbourg, et mourut à Rome en 1795 ; c'est le lieu où il a particulièrement séjourné, et où il a étudié. Il s'est représenté avec son habit placé à côté de lui, et comme se reposant sous un arbre touffu dans une forêt. *D.*

Italiens savent produire des paysages dessinés et peints avec harmonie. L'art de réduire une partie de terrein selon les règles du pittoresque, comme on le pratique si fréquemment en Angleterre, leur est inconnu.

C'est Moor qui a donné aux artistes romains les premiers modèles des jardins anglois. M. Mason en a tracé la description dans un poëme didactique (1). Les allées et les terrasses disparoissent, les fontaines ne sont plus forcées de jaillir dans l'air, et l'eau dégagée de ses réservoirs de marbre se change en un lac formant des rivages irréguliers. Dans une petite île du jardin de la villa Borghèse est un temple qui renferme la statue d'Æsculape (2); un autre morceau exquis d'architecture, consacré à Diane (3), est placé dans la situation qui lui convient ; chacun de ces édifices est une imitation correcte de l'antique. D'autres parties de ce beau lieu présentent des scènes de l'ancienne Rome. Un Hippodrome,

(1) *Essay on design in gardening.* A. L. M.

(2) ΑΣΚΛΕΠΕΙΩΙ ΣΩΤΗΡΙ. D.

(3) Noctivagæ nemorum potenti. D. — La vue de ce joli temple et du site charmant où il est placé orne le frontispice du second volume de la description des sculptures de la *Villa pinciana*. A. L. M.

une Villa, d'après le plan et l'échelle (1) donnés par Pline et par Vitruve, et un Muséum destiné à recevoir les statues trouvées dans la ville des Gabii, abandonnée même du temps d'Horace (2), réalisent l'idée que j'ai tracée d'un jardin classique. Sur le même terrein qu'occupoient les jardins de Salluste donnés au peuple romain, jouir, après deux mille ans, de la vue de ses plus beaux monumens d'architecture, est une satisfaction qu'aucun dessin, aucune gravure ne peuvent procurer.

J'ai copié l'inscription suivante, que j'ai trouvée sur la base d'une statue de Flore (3), comme

(1) Il y a sûrement ici un peu d'exagération. L'artiste aura dessiné cette Villa d'après l'idée qu'il s'est formée d'une des maisons de campagne de Pline, car il en avoit plusieurs; et malgré les informations et les recherches qui ont été faites, on n'est pas encore parfaitement d'accord sur leur arrangement et leur distribution, ainsi il n'est pas possible qu'on en ait pu suivre le *plan* et *l'échelle*. *A. L. M.*

(2) M. Visconti a donné sur Gabii et les monumens qui y ont été trouvés, un ouvrage excellent, comme tout ce qui sort de sa plume érudite et élégante. *Monumenti Gabini della villa pinciana.* Roma, 1797. *in-8°. A. L. M.*

(3) Sur une colonne qui est vis-à-vis, sont écrits quelques vers de Petronius Arbiter (Satires, ch. 131); ce sont

une preuve que les Romains modernes sont encore nos maîtres dans les compositions latines.

VILLAE. BORGHESIAE. PINCIANAE.
CVSTOS. HAEC. EDICO.
QVISQVIS. ES. SI. LIBER.
LEGVM. COMPEDES. NE. HIC. TIMEAS.
ITO. QVO. VOLES. PETITO. QVAE. CVPIS.
ABITO. QVANDO. VOLES.
EXTERIS. MAGIS. HAEC. PARANTVR. QVAM. HERO.
IN. AVREO. SAECVLO. VBI. CVNCTA. AVREA.
TEMPORVM. SECVRITAS. FECIT.
BENEMERENTI. HOSPITI.
FERREAS. LEGES. PRAEFIGERE. HERVS. VETAT.
SIT. HIC. AMICO. PRO. LEGE.
HONESTA. VOLVNTAS.
VERVM. SI. QVIS. DOLO. MALO. LVBENS. SCIENS.
AVREAS. VRBANITATIS. LEGES. FREGERIT.
CAVEAT. NE. SIBI.
TESSERAM. AMICITIAE. SVBIRATVS. VILLICVS.
ADVORSVM. FRANGAT.

des descriptions charmantes des beautés et des scènes champêtres. *D.*

SECTION VII.

Origine de l'Architecture. — Architecture grecque, romaine. — Sa restauration en Italie sous les Médicis. — Genre italien imité par les François. — Architecture en Allemagne, en Angleterre. — Inigo Jones. Saint-Paul. — Christophe Wreen. — Grenwich. — La Banque. — Le Monument. — Blenheim. — Pembroke. — Burlington. — Chiswick. — James. — Wanstead. — Règne actuel. — Adams. — Maisons de campagne.

LES Grecs passent pour avoir emprunté l'architecture des Assyriens, qui eux-mêmes la tenoient des Ægyptiens (1). Athènes, qui fut la première école d'architecture, fut aussi la meilleure. Les ordres que l'on attribue à Dorus et

(1) Cette origine de l'architecture n'est indiquée par aucun monument, ni assignée par aucun auteur. L'architecture est née spontanément chez toutes les nations du besoin d'avoir un abri, et du desir d'embellir les habitations qu'on s'étoit faites. *A. L. M.*

à Ion sont d'une date de huit cents ans avant l'ère chrétienne. L'ordre corinthien est plus moderne (1).

Les Romains ont été les imitateurs des Ægyptiens et des Grecs. La simplicité et l'utilité étoient

(1) L'histoire de l'architecture, ainsi que celle des autres arts, indique la progression des mœurs. Elle porte chez les Doriens l'austérité de leur caractère national, qui se remarquoit dans leur langage et leur musique. Les Ioniens ajoutèrent à sa simplicité première une élégance qui a excité l'admiration universelle de la postérité. Les Corinthiens, peuple riche et voluptueux, ne se contentèrent pas des premiers progrès de l'art, ils le poussèrent à un raffinement tout près de devenir vicieux. C'est ainsi que le même génie produisit en architecture ces trois caractères de style, que Denis d'Halicarnasse, un des critiques les plus judicieux de la Grèce, remarque dans le langage, tant les arts sont liés dans leur origine, et uniformes dans leurs progrès et leurs révolutions. Les Doriens adoptèrent un genre de construction semblable au style de leur Pindare, d'Æschyle et de Thucydide. Les Corinthiens donnèrent à leur architecture le caractère de délicatesse et de mollesse qui distingue le langage d'Isocrates. Mais les Ioniens produisirent cet heureux assemblage de beautés, qui, en participant de la simplicité des uns sans adopter leur rudesse, et de l'élégance des autres sans leur superfluité, présente cette perfection de style qu'on accorde à Homère et à ses meilleurs imitateurs. BURGESS, *on the Study of Antiquities*. D.

sous la république le caractère de leurs édifices publics. Ceux qui furent élevés sous les empereurs étoient remarquables par leur magnificence ; les plus beaux et les plus somptueux furent élevés sous le règne d'Auguste. L'architecture commença à décliner sous Trajan, et tomba au-dessous de la médiocrité dans le troisième siècle de l'ère chrétienne.

Nous devons aux Romains l'invention de l'ordre toscan et de l'ordre composite. Le premier a pris son origine en Italie : il étoit formé des modèles doriques si communs dans la grande Grèce, avant l'introduction de l'architecture attique ; mais il étoit lourd et dépourvu de grace dans ses proportions. Quant à l'ordre composite dont on s'est servi au temps d'Auguste, on observe qu'on en trouve plutôt des exemples dans des décorations superflues, que dans la belle architecture.

L'architecture romaine parvint à son plus haut degré de splendeur sous Vespasien et ses successeurs immédiats, qui achevèrent le temple de la Paix et le Colisée ou l'amphithéâtre Flavien. Lors de l'établissement du Christianisme, la magnificence extérieure fut sacrifiée à la décoration du dedans, et le carré long, qui étoit la forme particulière du plan des anciens tem-

ples, fut insensiblement transformée en croix grecque ou latine, disposition plus analogue au culte que convenable à la beauté. Lorsque le trône impérial fut transféré de Rome à Constantinople, les mêmes causes opérèrent en même temps le déclin et la chute de l'Empire, ainsi que de la belle architecture.

Ce ne fut que vers le commencement du seizième siècle, sous les auspices de Léon X et de Médicis, que quelques architectes songèrent à étudier les modèles antiques, à mesurer leurs proportions, afin de pouvoir dessiner ces ordres avec précision. Bramante, Sangallo, Michel-Ange, élevèrent des édifices qui surpassèrent tellement ceux des Grecs en magnificence (1) et en régularité, qu'ils devinrent les

(1) Plusieurs des anciens temples les plus admirés n'étoient pas d'une grande dimension. Le temple de Jupiter à Jackley près d'Alabanda, avoit, exastyle ionique, 180 pieds sur 94; péristyle, onze colonnes de chaque côtés. Voy. *Antiq. Ion.*, t. I, p. 58.

Le temple de la Fortune virile, à Rome, tétrastyle ionique, 54 pieds 8 pouces, sur 28 pieds 8 pouces; péristyle, demi-colonnes, neuf de chaque côté. Desgodetz, Rome, v. I, p. 50. La Maison carrée à Nîmes, exastyle, 40 pieds sur 84; cella, 56 pieds sur 64; péristyle, demi-colonnes, onze de chaque côté, 44 pieds

meilleurs modèles pour les autres nations. On peut regarder l'époque du commencement de l'église de St.-Pierre comme celle de la renaissance de l'architecture en Europe.

Depuis ce temps, toutes les contrées ont envoyé à Rome des artistes, pour étudier la belle architecture : et, comme on devoit naturellement s'y attendre, ils se contentèrent de se former à l'école de leurs nouveaux maîtres, parce qu'il étoit plus facile d'étudier d'après des modèles entiers, et qui étoient constamment sous leurs yeux, que de faire une recherche pénible et incertaine des monumens de l'antiquité. Je crois qu'on ne peut donner une meilleure raison des progrès lents du vrai goût dans diverses parties de l'Europe, pendant le premier siècle, après la mort de Léon X.

A la renaissance de l'architecture classique, l'Italie offrit un modèle admirable dans l'église de St.-Pierre; les exemples de ce style se retrouvent dans les nombreux édifices sacrés qu'on bâtit à Rome, mais qui sont bien inférieurs à leur modèle, et aussi très-différens les uns des autres.

de haut, 2 pieds 7 pouces de diamètre. — *Architecture de Nîmes*, par Clerisseau. *D.*

Les François adoptèrent très-tard la manière italienne dans la construction de leurs églises ; car celle de Saint-Louis (1) de la rue Saint-Antoine, exécutée d'après un dessin fait à Rome par Vignole, et qui fut à Paris comme le signal d'une révolution dans l'architecture ecclésiastique, ne remonte pas plus haut que l'avant-dernier siècle. La coupole des Invalides par Mansart (2), celle de Sainte-Geneviève par Soufflot (3), sont citées par les François comme les modèles les plus parfaits de l'architecture ecclésiastique en France.

Dans les états catholiques de l'Allemagne, j'ai remarqué quelques imitations imparfaites du style italien, mais elles méritent peu d'attention. *Jean-Bernard* FISCHER, même dans son

(1) C'est ce qu'on appelle les *Grands-Jésuites.* — La façade de ce bel édifice a été gravée, ainsi que le grand autel, par Moreau, en 1643, *in-fol.* Il y en a des réductions dans les divers Recueils des Monumens de Paris. *A. L. M.*

(2) Voyez *Description de l'hôtel royal des Invalides*, *in-fol. A. L. M.*

(3) Aujourd'hui le Panthéon. On en trouve plusieurs vues dans le *Voyage pittoresque de la France*, et dans d'autres recueils pareils. *A. L. M.*

église de Saint-Charles Boromée, monument si vanté de la piété et de la magnificence de l'empereur Charles VI, n'a pas fait preuve de talent: la forme ovale de sa coupole, les deux arcades, dont l'une est plus grande que l'autre, les colonnes historiées placées aux deux côtés de l'édifice, sont des inventions de mauvais goût (1).

Nous avons déjà parlé d'*Inigo Jones*, et des obligations que lui a l'Angleterre, pour y avoir introduit la pureté dans l'architecture. Le projet de son palais de Whitehall, s'il avoit été fini sous son inspection, auroit rivalisé ceux du Continent. Mais il nous reste peu d'exemples de son talent pour les édifices sacrés, depuis que la façade et le portique qu'il adapta au gothique du vieux Saint-Paul n'existent plus. L'église de Saint-Paul dans Covent-Garden est d'une simplicité exquise, mais ne présente aucune magnificence; elle a été également blâmée à tort et avec vérité (2). Dans l'opinion de plusieurs criti-

(1) Cet édifice est en effet plus bizarre que beau. Voyez-en les gravures, publiées par Pfeffel, *Viennæ Delineatio*, pl. xxxii. *A. L. M.*

(2) *Revues critiques des Bâtimens*, etc., publiées in-8°. 1756, p. 21. *Anecdotes sur la Peinture*, de Walpole, in-8°. vol. II, p. 275. Cette église a 125 pieds sur 50, et

ques, la correction des proportions ne compense pas l'absence totale des ornemens. L'objet d'orgueil et d'admiration de l'Angleterre (1) est l'é-

Maundrel la compare au temple le plus parfait de Balbec, dont la dimension est de 225 pieds sur 120 ; la *cella*, 130 pieds sur 85 ; diamètre des colonnes, 6 pieds; octostyle, 8 diamètres et demi de haut; entre-colonnemens, 9 pieds ; péristyle, 14 colonnes de chaque côté; fronton, 120 pieds de haut. *D.*

(1) Une circonstance particulière à Saint-Paul, c'est que cet édifice fut fini par un seul architecte en trente-cinq ans, depuis l'an 1675 à 1710, et sous un seul évêque. Saint-Pierre fut cent quarante-cinq ans à bâtir, depuis l'an 1503 jusqu'en 1648, sous une succession de dix-neuf papes et de douze architectes.

Dimensions. — Longueur de Saint-Pierre, 729 pieds, largeur 519, façade 364 pieds, hauteur 439 pieds, diamètre extérieur de la coupole 189 pieds, diamètre intérieur 108 pieds.

Longueur de Saint-Paul, 500 pieds, largeur 250 pieds, façade 180 pieds, hauteur 340 pieds, diamètre extérieur de la coupole 145 pieds, diamètre intérieur 100.

Les proportions relatives de ces deux églises ont été admirablement rendues par l'architecte Bonomi, qui les plaça l'une dans l'autre dans un plan qu'il montroit à l'hôtel Sommerset en 1798. *D.* — Il existe un grand nombre de gravures de cette église, par Hollar et d'autres, et dans les voyages faits en Angleterre. *V.* sur-tout Campbell, *Vitruvius Britannicus*, I, pl. i — iv. *A. L. M.*

glise cathédrale de Saint-Paul; on a même avancé qu'elle égaloit en beauté celle de Saint-Pierre de Rome, si ce n'est seulement pour la grandeur; mais il faut avouer avec candeur que cette rivalité se maintiendra difficilement. Si l'on examine les objections qui ont été faites par les amateurs étrangers, elles sont fondées sur les faits. Nous ne parlerons que des fautes contre la science de l'architecture qu'on reproche à ce grand édifice, sans insister sur celles qui sont contre le goût.

Ils prétendent que le défaut essentiel et visible de proportions dans quelques-unes des parties principales est extrêmement contraire aux éloges qu'on a donnés à *Christophe* WREN, pour sa parfaite connoissance de l'élégante précision de l'antique, ou même de celle de l'excellent style moderne de son temps, qu'il étoit bien en état de suivre. Ils demandent pourquoi on a mis l'architrave au-dessus des arcades de la nef et du chœur, tandis que l'entablement est complet dans les autres parties de l'édifice? Pourquoi le sommet de l'arcade est élevé, comme dans le temple de la Paix à Rome, au-dessus des chapiteaux des pilastres dans la totalité de la hauteur de l'architrave, et la moitié de celle de la frise? Pourquoi l'énorme coupole qui pa-

roît écraser l'église, offre une hauteur et une circonférence extérieures si disproportionnées avec le reste de l'édifice? et enfin pourquoi l'intérieur de la surface de la coupole présente un cône imparfait, ce qui jette les piliers hors de leur à-plomb, et les force à s'incliner vers le centre? Ils soutiennent que de pareilles fautes n'existent pas dans le temple qu'on a voulu rivaliser (1), et ils sont éloignés d'accorder au grand architecte anglois d'être l'émule de Michel-Ange et de ses successeurs, dans la construction de ce surprenant édifice. En avouant mon incompétence pour décider sur la validité de ces allégations, je ne puis qu'exprimer la satisfaction que j'éprouverois si cette question étoit agitée par quelques-uns des savans architectes qui font honneur à l'école angloise.

Quant aux décorations dont le goût seul doit être l'arbitre, on auroit pu desirer que Christophe Wren n'eût pas divisé le corps de l'église en deux ordres égaux, au lieu d'ajouter seulement un attique, comme à Saint-Pierre, et qu'il eût été moins prodigue des festons qui couvrent la surface déjà minutieusement travaillée en rustique jusqu'au sommet. On ne peut don-

(1) Saint-Pierre de Rome. *A. L. M.*

ner trop d'éloges à la façade, et particulièrement aux deux portiques hémisphériques qui sont aux deux bouts de la traverse. La vaste coupole, ainsi que les autres parties de l'édifice qui ont de l'analogie avec elle, si on les examine d'un point angulaire du bâtiment, offrent une plus grande harmonie dans leurs parties, parce que l'extrême longueur est raccourcie, et qu'on trouve plus d'accord avec l'ensemble.

On sait que l'architecte estimoit davantage un premier plan qu'il avoit donné pour cette cathédrale; il paroît avoir quelques avantages sur celui qui fut adopté définitivement après des changemens et des altérations faites à la demande des personnes qui dirigeoient cet ouvrage magnifique. Entr'autres points de supériorité, on peut citer que l'édifice consistoit en un seul ordre au lieu de deux, et l'on peut encore parler de son grand portique, qui, pour l'espace et l'élévation, eût été égal à celui qu'Agrippa ajouta au Panthéon de Rome (1).

(1) Dimensions de l'église projetée.—Hauteur 300 pieds, diamètre de la coupole 120, longueur 450, largeur 300, portique octostyle de huit et demi diamètres, longueur 100, hauteur 45. La coupole ne s'élevoit pas sur une rotonde comme à présent, mais elle étoit supportée par de petits

Mais la réputation de Christophe Wren, comme architecte d'un goût pur, est solidement établie par son église de Saint-Etienne Walbroke (1), si fort admirée par les étrangers, et avec justice. Il n'a omis aucune des beautés dont le dessin est susceptible, et il les a appliquées avec infiniment de grace. D'après la perfection de cet édifice, on peut conclure qu'il ne fut ni contraint, ni contrarié dans l'idée originale qu'il avoit arrêtée dans son esprit avant d'en commencer la construction; car il est impossible de rien découvrir dans l'ensemble qui annonce une seconde pensée, ou la substitution d'une partie à une autre. La coupole (2) repose sur des colonnes corinthiennes de la plus belle proportion.

La bibliothèque du collége de la Trinité à Cambridge a plus de grandeur qu'aucun autre bâtiment de cette espèce à Oxford; cet effet est dû autant à la convenance de la situation qu'à l'excellence du dessin (3). On reproche

arcs-boutans. On a publié des gravures du plan et de l'élévation de cet édifice, et l'on en montre encore le modèle à Saint-Paul. *D.*

(1) Elle a été gravée par Hollar. *A. L. M.*

(2) Dimensions. — Plan du terrain, 75 pieds sur 56, hauteur de la coupole 58, diamètre 38. *D.*

(3) 190 pieds sur 40, et 38 de haut. *D.*

à l'hôpital de Greenwich, qu'il consiste en deux palais exactement répétés, ayant l'apparence d'être des ailes d'un bâtiment sans corps (1).

La maison du gouverneur est trop mesquine pour terminer une plate-forme aussi magnifique ; on devroit la remplacer par une statue colossale de la victoire navale de deux cent trente pieds de haut, telle que Flaxman l'a proposé. Les colonnades doriques de Bernini à Saint-Pierre sont peu supérieures à celles de Greenwich (2); celles de Saint-Pierre forment, à la vérité, un cercle, mais cet avantage est compensé à Greenwich par la riche perspective qui les termine.

On conserve dans le collége d'All-Souls les plans et les élévations d'un palais projeté pour être bâti dans le parc de Saint-James ; on y découvre moins de défauts qu'à Hampton-Court, à Marlbourough-House, ou au palais de Winchester ; mais rien ne fait regretter que cet édifice n'ait jamais été exécuté.

(1) *Voy.* les plans et l'élévation dans le *Vitruvius Britannicus*, I, pl. LXXX — LXXXIX ; en perspective, III, pl. III. *A. L. M.*

(2) Chacune de ces colonnades a 20 pieds de haut et 347 pieds de long, avec des doubles colonnes comme à Saint-Pierre. *D.*

La colonne, qu'on appelle le *Monument* (1), est plus élevée que les fameuses colonnes historiées des anciens; mais c'est le seul point de comparaison qu'elle puisse offrir. Il faut avouer aussi qu'elle perd beaucoup par sa situation peu favorable; si on l'eût construite dans le centre de *Lincoln's-Inn Fields*, son élévation n'auroit pas été interrompue, et auroit également rempli son but, celui de rappeler un événement mémorable. Combien l'architecture a souvent souffert de l'entêtement de la superstition, et des préjugés particuliers des hommes !

Les sarcasmes de Swift, les censures de Pope, et la critique légère de Walpole, ont fait parler long-temps de Blenheim (2), non pas avec mépris, mais comme d'un monument de recon-

(1) Le Monument fut commencé en 1671 et fini en 1677. Il a 202 pieds de hauteur, et contient 28,196 pieds cubes de pierre de Portland. La colonne d'Antonin à Rome est de 175 pieds; celle de Trajan de 147 pieds; et celle élevée par Arcadius à Constantinople étoit de la même hauteur lorsqu'elle étoit entière. Toutes les anciennes colonnes étoient placées au centre d'un forum, ou d'une place magnifique. *D*.

(2) *Pictures Seat of the principals wiew of nobilty*, et sur-tout le *Vitruvius Britannicus*, I, planche LXXVI. *A. L. M.*

noissance plutôt que de goût national (1); mais depuis l'embellissement magnifique de ses environs, sous la direction de Browne, il a pris un nouveau caractère. M. Josua Reynolds fut son premier panégyriste, et Gilpin et Price, les critiques les plus accomplis en fait de beautés pittoresques, ont confirmé son jugement. Les nombreuses tourelles qui s'élèvent en pyramides diminuent la masse sans nuire au grand effet d'étendue et de solidité, qui doit être particulier à un palais bâti pour être un monument historique.

Je ne prétends pas, par cette observation, confondre le mérite de l'architecture avec l'effet pittoresque du paysage. Quand Vanbrugh acheva Blenheim, au lieu des avantages qu'il pouvoit tirer d'une perspective analogue au lieu, il fit des plantations régulières, des labyrinthes et des ouvrages façonnés avec des buis et des ifs.

Dans le château Howard (2), qui fut ensuite

(1) *Candidis autem animis voluptatem præbuerint in conspicuo posita, quæ cuique magnifica merito contigerunt.* D.

(2) *Vitruvius Britannicus*, I, pl. LXIII — LXXII. Et en perspective, III, pl VI. *A. L. M.*

son ouvrage le plus considérable, on remarque encore moins de beautés; il y a une infinité de parties mesquines qui interrompent perpétuellement l'effet d'un ensemble qui d'ailleurs est singulièrement embelli par le site.

L'architecture ne peut fleurir que par la protection des gouvernemens ou de particuliers riches et d'un goût éclairé. A-peu-près vers le commencement du siècle dernier, deux seigneurs, les comtes de Pembroke et de Burlington, étoient non-seulement les protecteurs de cet art, mais encore des artistes distingués. Le respect que lord Pembroke montra pour le génie d'Inigo-Jones, et les inventions de lord Burlington, exercèrent une heureuse influence en corrigeant la manière lourde et irrégulière qu'on remarque si fréquemment dans les édifices du dernier siècle, et en introduisant dans la construction des châteaux anglois quelque chose de la grace italienne. L'ouvrage le plus célèbre de lord Burlington, pour la beauté et l'originalité, c'est la salle des redoutes à York.

Il a adopté pour sa jolie maison de campagne à Chiswick (1), l'idée générale de Palladio dans

(1) *Principals seat of nobilty*. — *Vitruvius Britannicus*, IV, pl. XXVII.

celle qu'il bâtit près de Vicence, appelée Villa Capra ou Rotonda (1); aussi l'intérieur est sin-

(1) Lorsque j'étois à Vicence, en avril 1796, j'allai à la *Rotonda*, maison de campagne du marquis de Capra, située à un mille de la ville, et un des ouvrages les plus célèbres du grand restaurateur de l'architecture. Rien ne peut surpasser en simplicité et en commodités le plan et l'élévation. Il y a quatre portiques, quatre salles ou grandes chambres, avec autant de petites qui y sont jointes; quatre escaliers qui ont une communication avec la galerie de la coupole. Au-dessus règne la même distribution d'appartemens, et les offices sont au rez-de-chaussée. Quoiqu'il n'y ait pas un pouce de terrein qui ne soit employé, jamais la commodité n'a été sacrifiée. La Rotonda a 29 pieds de diamètre, les salles ont 24 pieds sur 15, et la longueur d'un portique à l'autre est de 66 pieds. Comme elle est située sur une hauteur isolée, et par conséquent exposée aux vents, les encoignures de la maison répondent aux quatre points cardinaux. Chaque portique est supporté par six colonnes ioniques. Le tout est construit en briques, mais incrusté avec l'*intonaco*, espèce de stuc aussi dur que le marbre. Les planchers sont également construits d'une composition de briques pilées avec de la chaux éteinte, et des petites parties de marbre passées au feu, non pas assez pour se délayer dans l'eau, mais seulement pour se rompre facilement. On enchâsse ces petits morceaux de marbre au hasard, ou d'après un dessin. On fait ensuite passer sur ces planchers un rou-

gulièrement sacrifié à la symmétrie extérieure pour la position des portes et des croisées, la distribution et la proportion des chambres.

L'addition judicieuse de deux ailes, et le goût exquis qu'on remarque dans les embellissemens qui ont été faits dernièrement, donnent actuellement à Chiswick tout ce qui lui manquoit, et l'on peut dire que la commodité est réunie à la beauté de l'architecture (1).

leau pesant, et ils prennent le poli du porphyre ou du verd antique. Le marquis me conduisit par-tout avec la plus grande politesse ; il me dit que cette maison avoit été originairement bâtie pour être la résidence d'été de quatre frères de sa famille, avec des appartemens indépendans, et fixa mon attention sur quatre portraits originaux des grands architectes italiens, savoir: Palladio, Scamozzi, Della Valle, et Sansovino : le premier est du Titien. *D.*

(1) Ici le connoisseur pourra contempler tout ce qu'il y a d'exquis dans l'architecture de Palladio, et à *Strawberry-Hill*, éloigné seulement de quelques milles, tout ce que le style gothique offre de plus attachant. Le noble architecte (lord Burlington) qui, en se livrant à l'étude des antiquités de l'Angleterre, y a répandu tant de savoir et tant de graces, n'a pas cherché, dans son propre ouvrage, le mérite d'une servile imitation. Strawberry-Hill est encore le plus heureux essai de cette espèce ; ce

La rotonde de Palladio, dont nous venons de parler, a excité le desir de l'imitation, et l'ambition d'y ajouter encore ; mais on a toujours échoué en s'écartant de la simplicité qu'offre l'excellence de l'original. Les maisons de *Mereworth* (1) et de *Footscray* (2), dans le comté de Kent, ainsi que celle de *Nuthall* (3) dans celui de Nottingham, s'éloignent plus ou moins heureusement de leur modèle. Les quatre portiques qui constituent leur décoration ne conviennent pas à notre climat, et l'on peut dire que les appartemens qu'on y a établis sont une espèce de solécisme en architecture.

Nous devons aux comtes d'Orford et de Leicester deux édifices dans le comté de Norfolk, *Houghton* et *Holkham;* ils l'emportent pour le goût et la magnificence sur tous ceux qui ont été bâtis sous le règne de George II. Ce fut Riply, l'objet des satires sévères de Pope, et qui réussit

qui est suffisamment démontré par les nombreuses bévues chinoises que leurs inventeurs ont appelées des *fabriques gothiques.*

(1) *Vitruvius Britannicus*, III, pl. XXXVII, XXXVIII, *A. L. M.*

(2) V. *The Seat of Nobilty. A. L. M.*

(3) *Vitruvius Britannicus*, IV, pl. LVI, LVII. *A. L. M.*

si peu heureusement dans le portique de l'amirauté, qui donna le premier plan d'Houghton, et qui régularisa les fréquentes altérations que lui suggérèrent lord Orford et ses amis. Une masse magnifique est le produit de leurs avis réunis. On dit que lord Leicester a imaginé lui-même le plan entier de son palais d'Holkham, sans le secours d'aucun architecte. Cependant on doit quelques éloges à Bretingham pour l'exécution, et encore plus à Kent, qui dessina le beau vestibule terminé par un superbe et grand escalier, ce qui produit dans l'ensemble un effet de grandeur si imposant que rien ne l'égale en Angleterre. Cependant ces édifices célèbres ont beaucoup plus le style françois que celui de Palladio, principalement dans les corridors et les accessoires.

Il a plu au noble possesseur de l'hôtel Burlington, dans Piccadilly, de laisser à Kent tout l'honneur du dessin ; mais les beautés principales de cet édifice sont dues aux accessoires dont ce savant seigneur donna le plan. Il est impossible de voir une colonnade plus aérienne et plus élégante, même en Italie.

James ne s'est pas acquis une grande réputation par la construction de quelques-unes des cinquante églises votées par le Parlement sous

le règne de la reine Anne; il fut employé par le duc de Chandos pour bâtir sa maison à Cannons (1), où il y a moins de goût que de dépenses. La maison que James construisit à Blackheath pour M. Grégoire Page réunit plus de suffrages. Elle fut achevée sur un plan auquel on avoit fait quelques changemens d'après les idées d'Houghton. Il est mortifiant pour la vanité des architectes de penser que si peu d'années se sont écoulées depuis l'érection de ces somptueux édifices et la dispersion de leurs matériaux.

Wanstead-House (2), dans la forêt d'Epping (Epping-Forest), que les étrangers regardent comme d'une meilleure architecture que beaucoup d'autres résidences de nos grands seigneurs, a été bâti d'après un dessin de Colin Campbell, le compilateur du Vitruve britannique (3).

(1) *The Seat of Gentlemen*, pl. XIV. *A. L. M.*

(2) *The Seat of Nobilty*, et sur-tout *Vitruvius Britannicus*, III, pl. XL. *A. L. M.*

(3) *Vitruvius Britannicus*, par COLIN CAMPBELL, vol. 1er, publié en 1715; le 2e en 1717, le 3e en 1725, le 4e par Woolfe et Gandon, en 1767, et le 5e volume en 1771; *impérial folio*. Woolfe et Gandon étoient d'excellens architectes. Woolfe construisit le château de

Il est accusé de s'être approprié le mérite de plusieurs plans qui ne lui appartenoient point.

Le règne actuel a été favorable aux progrès de l'architecture par les ouvrages splendides qui ont été publiés, et qui nous ont familiarisés avec les modèles antiques de Rome ; le style qui s'est introduit tient plutôt de celui des temples d'Athènes et de Balbec, que de la manière de Palladio et de son école (1), en admettant cependant qu'on ne fasse aucune mention de la manière françoise. Adams peut être regardé comme l'architecte qui adopta le premier cette innovation. La maison qu'il construisit pour lord Scarsdale, dans le comté de Derby (2), a beaucoup de parties prises des plus beaux restes de Palmyre et de Rome, et présente véritablement

lord Shrewsbury à Heythrop ; et Gandon a donné un plan extrêmement élégant et correct pour la salle du comté de Nottingham : il est d'ordre ionique.

(1) M. Dallaway parle de ces deux styles comme s'ils avoient quelques rapports. Cependant, on sait qu'il y a une très-grande différence entre les majestueux édifices d'Athènes et ceux de Balbeck, qui se distinguent moins par l'ordonnance que par un luxe d'ornemens, souvent contraire au bon goût. *A. L. M.*

(2) *Seat of Nobilty*, pl. xxii. *A. L. M.*

une composition pleine de grandeur et d'élégance. Elle a encore été considérablement embellie par Bonomi.

L'hôtel Shelburne (1), dans la place Berkeley (Berkeley Square), présente des décorations simples et riches dans leur effet ; on y voit plusieurs beaux appartemens. La maison de Luton, dans le comté de Bedfort, est du même genre ; et si l'on avoit mis à exécution le plan de feu lord Bute, peu de résidences de nos grands seigneurs eussent pu lui être comparées. La bibliothèque est un des plus beaux morceaux qu'il y ait dans ce genre en Angleterre. Dans la façade de celle de lord Buckingham à Stowe, il y a une certaine uniformité qui n'est pas agréable ; mais le portique, vu de l'angle, devient majestueux.

On peut placer *Adelphi*, dans le Strand, au nombre de nos ouvrages publics. Les critiques y ont découvert beaucoup de défauts ; ils trouvent, par exemple, que les ornemens y sont multipliés jusqu'à satiété, et qu'on ne s'est conformé à aucun style particulier d'architecture. Si on le considère comme architecture de voie publique, l'ensemble manque de solidité, et l'em-

(1) *Vitruvius Britannicus*, V, pl. IX, x. *A. L. M.*

ploi du plâtre pour imiter la pierre de taille n'est pas heureux. Palladio, qui a imaginé cette manière, et qui s'en est servi avec tant de succès à Vicence, avoit pour lui les avantages du climat; car, malgré deux siècles d'exposition à l'air, on y remarque très-peu de dégradation ; mais en Angleterre et dans une grande ville, cette substance ne peut résister aux effets d'une atmosphère continuellement chargée d'humidité et de la fumée du charbon de terre.

William Chambers a construit une maison de campagne pour lord Besborough à Roehampton; le portique est singulièrement élégant et correct : il a aussi bâti une superbe demeure pour lord Abercorn à Dudingstone, près d'Edimbourg. Ces deux édifices auroient été suffisans pour établir sa réputation, s'il n'avoit donné les plans de l'hôtel Sommerset, un de nos bâtimens publics les plus magnifiques. Il a montré beaucoup de talent dans la construction et la distribution des chambres souterraines; et comme l'utilité étoit son but principal, on ne peut nier que cet édifice n'y réponde parfaitement. On peut lui reprocher quelques défauts. On y auroit trouvé plus de dignité, si la façade avoit été en arrière de l'alignement de la rue, et si l'on n'y eût pas mis les vases, les urnes et les autels

antiques placés au-dessus des corniches comme ornemens, ou si on en eût au moins été plus avare. Nous ne pouvons juger qu'en partie de la grandeur et du véritable effet de la façade du côté de la Tamise, puisqu'elle n'est pas encore achevée; mais il y a long-temps que cet édifice a éclipsé Adelphi par le superbe aspect qu'il présente entre les ports de Blackfriars et de Westminster.

Un autre édifice public d'une destination différente, mais d'un grand mérite, a été construit par Dance. Peu de prisons en Europe offrent un plan de construction plus analogue à son objet que Newgate.

Quant à la banque, il paroît qu'on s'est absolument livré au pur caprice : il n'y a rien de remarquable dans le bâtiment original; mais les ailes et le corridor, ajoutés par sir Robert Taylor, auroient été plus convenables dans une plaine que dans une rue. D'après la façade extérieure, un étranger peut difficilement concevoir quelle est sa destination; et certainement le mur massif de M. Soane, avec des cannelures horizontales au lieu d'un travail rustique, et son entrée terminée par un sarcophage au lieu d'un fronton, ne contribueroient pas à l'aider dans ses conjectures.

Le nouveau bâtiment de Lincoln's-Inn, dans l'état où il est, ajoute peu à la réputation de l'architecte, M. Robert Taylor.

La chapelle de l'hôpital de Greenwich, telle qu'elle a été restaurée par M. Stewart, n'a point d'égale en Angleterre : je pourrois presque ajouter même en Italie, pour le dessin véritablement classique, et les ornemens entièrement pris d'après des modèles antiques. On devroit dorénavant, dans toutes les constructions ecclésiastiques que l'on voudroit élever sur les modèles grecs, consulter et adopter un goût aussi pur, et une magnificence aussi caractéristique.

Holland a déployé, dans la décoration extérieure, une grande richesse d'imagination, mais avec bien moins de goût que M. Stewart : les embellissemens des dedans de l'hôtel Carleton et du théâtre de Drurylane font honneur à son talent. Quant à la colonnade de Pall-Mall, l'effet en est puérile, car, avec toute sa prétention, ce n'est absolument qu'une rangée de piliers entièrement inutiles, et qui n'ont aucun but, puisqu'ils ne supportent rien. Les maisons qui bordent Green-Park, dont il a donné les plans, ont des ornemens d'un style trop maniéré pour une architecture de voie publique.

Sans entrer dans le détail particulier des architectes et des ouvrages qui constituent l'école angloise, je ne puis passer sous silence quelques noms et quelques lieux qui peuvent soutenir la concurrence avec les plus vantés chez les autres nations de l'Europe, en exceptant seulement l'Italie. L'architecture domestique en France ainsi qu'en Allemagne, même dans les palais des plus grands seigneurs, est certainement inférieure à la nôtre. En Allemagne, les palais que j'ai vus sont très-grands, très-blancs et fort laids; les Allemands n'ont qu'une idée de magnificence : c'est la grandeur de l'édifice. Leurs ornemens d'architecture sont de simples assemblages de petites parties discordantes multipliées jusqu'à la confusion, et plus capricieusement que dans les plus mauvais édifices de Borromini. C'est ce qu'on peut observer dans toutes les capitales des états d'Allemagne : on peut même comprendre dans cette remarque les palais de Schoenbrunn et de Belvedere, près de Vienne.

Ce que nous avons nommé architecture de voie publique est, en Allemagne, d'une échelle gigantesque, ce qui donne aux cités un air véritablement noble, sur-tout aux yeux d'un Anglois. Le goût que nous avons pour les mai-

sons particulières et pour les petits appartemens nuit au coup-d'œil de nos rues par la répétition et l'uniformité des édifices (1), si semblables entre eux, qu'on peut dire :

<blockquote>
Facies non omnibus una

Nec diversa tamen.
</blockquote>

<div align="right">Ovid.</div>

On doit excepter de cette censure plusieurs de nos belles maisons dans les grandes places : cependant, en examinant les parties d'architecture dont quelques-unes sont composées, l'observateur le plus indifférent sera frappé du défaut de symmétrie. Parmi plusieurs exemples, on peut citer les piliers de la place de Stratford (2).

(1) Les fenêtres étant ordinairement des perforations oblongues et unies, sans complément d'ornement, perdent autant de leur effet réel que la figure d'un homme qui n'auroit point de sourcils. *D.*

(2) Ce que M. Dallaway dit ici n'est guère favorable à l'idée qu'il veut donner de la supériorité de l'architecture angloise sur l'architecture françoise. Nous n'interviendrons pas dans cette dispute, qui ne peut être décidée que par un juge qui n'appartienne à aucune des deux nations, pour que ses décisions ne puissent être taxées de partialité. *A. L. M.*

Dans beaucoup de villes des provinces de l'Angleterre, il y a des édifices publics qui méritent l'attention. La ville de Bath est en général singulièrement belle. Wood, qui a bâti *Prior-Park* pour M. Allen, l'ami de Pope, et *Buckland* pour M. John Throckmorton, a été l'architecte de la plupart de ces constructions qui embellissent cette ville dans un degré si éminent. On attribue à ses plans, ainsi qu'à ceux de ses élèves, la Parade, le Cirque, le Croissant et la nouvelle Salle d'assemblée. On trouve dans cette ville des édifices consacrés au public, d'une apparence aussi majestueuse que ceux des palais si nombreux dans toutes les villes d'Italie.

Payne a été employé à Worsop-Manor, Wardour-Castle, et à Thorndon : ces édifices sont plus somptueux qu'agréables.

Carr a donné les plans de plusieurs résidences de seigneurs dans le nord de l'Angleterre, particulièrement celle d'Hare-Wood, pour M. Lascelles (1). Ce bâtiment est d'une grande élévation. Il a aussi construit un mausolée dans la province d'York pour feu le marquis de Rockingham.

(1) V. *The Seat of Nobilty*. *A. L. M.*

Hiorne, qui mourut prématurément (1), a montré beaucoup de talent dans la construction de la maison des Sessions du comté, et de la prison de Warwick ; il réussit on ne peut plus heureusement dans son imitation du gothique du quinzième siècle, pour l'église de Tetbury, dans le comté de Gloucester, et dans la construction d'une tour triangulaire pour le parc du duc de Norfolk à Arundel.

Mais personne ne fait plus d'honneur à l'école angloise que M. Wyatt, pour la pureté et la beauté du style. M. Walpole a judicieusement pensé qu'il étoit impossible de pousser plus loin le sentiment de l'art, et il regarde le Panthéon comme le *nec plus ultrà* du talent : peut-être aussi cet habile architecte n'a-t-il rien produit qui puisse surpasser les productions qui ont établi ses premiers titres à la célébrité.

Il a dernièrement achevé deux édifices qui laissoient à son génie un champ plus vaste que le plan de maisons de particuliers. Ce sont deux mausolées, l'un pour lord Darnley à Cobham, dans le comté de Kent, et l'autre pour lord Yarborough à Brocklesby, dans le comté de Lincoln.

(1) A Warwick, âgé de quarante-cinq ans. *D.*

L'élévation de la maison neuve de la Trinité, sur Tower-Hill, par Jeffrey Wyatt, son frère, auroit été encore plus élégante, si elle n'avoit pas été surchargée de médaillons et de bas-reliefs.

On voit à Dulwich un casin par Nash, dans lequel il a produit un nouveau style de maisons de campagne, en combinant les avantages de la distribution angloise avec la manière de Palladio. Si dans d'autres circonstances on eût adopté une idée aussi sage, les environs de Londres n'offriroient pas un si grand nombre de difformités en architecture, ce qui peut donner à penser que les gens opulens qui emploient des architectes, ignoroient que *le goût seul, et non pas la dépense, peut produire la beauté*.

Il faut avouer que l'ambition de créer des nouveautés, dont le siècle actuel offre tant d'exemples, n'est pas d'un bon augure pour l'architecture nationale (1). Une imitation heureuse

(1) Cette observation est extrêmement vraie et peut également s'appliquer à ceux de nos artistes qui ne cherchent qu'à étonner par des conceptions qui paroissent nouvelles. On ne peut mettre au nombre des inventions dans les arts que ce qui est avoué par la raison et le bon goût. Le mélange des ordres et des styles, tel qu'on le remarque dans l'exécution de plusieurs barrières de Pa-

vaut cent fois mieux qu'un défaut original, et copier un excellent modèle avec de l'esprit et du goût, est encore la preuve d'un grand talent.

ris et ailleurs, est une barbarie ; c'est comme si on composoit un jargon des différentes langues connues. Ce n'est pas assez de ne pas imiter; il faut encore, quand on invente, pouvoir espérer de servir de modèle. *A. L. M.*

SECONDE PARTIE.

SCULPTURE.

SECTION PREMIÈRE.

Introduction. — Origine de la Sculpture. — Divinités représentées par des colonnes. — On leur donne des formes humaines. — Sculpture des Ægyptiens. — Premières Statues des Grecs. — Époque de la Sculpture en Ægypte. — Caractères des Statues ægyptiennes. — Style d'imitation des Etrusques. — Ancien Style grec. — Ses caractères. — Idéal. — Proportions. — Expression. — Beautés des différentes parties du corps. — Front, Yeux, Prunelle, Sourcils, Menton, Cheveux; ils caractérisent les différentes Divinités. — Extrémités.

L<small>E</small> célèbre Winckelmann (1) pense que l'art de la sculpture a pris naissance chez les Ægyptiens, les Etrusques et les Grecs, sans qu'aucun

(1) *Monumenti antichi inediti* da Giovann. W<small>INCKEL-</small><small>MANN</small>; Roma, 1767, c. I, p. 1.

de ces peuples en ait reçu la connoissance d'un autre ; leur culte public ou leurs établissemens politiques furent les seules causes de leurs premiers essais.

L'invention de la sculpture a précédé celle des caractères alphabétiques, et probablement celle de la peinture ; car la sculpture est un art plus facile que la peinture, qui exige la connoissance de beaucoup de substances, de préparations et de procédés. Les Etrusques et les Grecs essayèrent une grossière imitation de la figure humaine ; long-temps après les Ægyptiens réussirent à former une pareille ressemblance (1), soit avec de la terre (2) ou avec du marbre.

On conservoit dans la ville de Phæra en Achaïe trente divinités adorées dans la Grèce, et qui étoient représentées par des pierres car-

(1) M. Dallaway veut sans doute dire que ce n'a été que long-temps après les Grecs que les Ægyptiens ont réussi à donner une sorte de beauté et d'expression à leurs figures humaines, car ils n'ont pas reçu des Grecs la connoissance de ce genre d'imitation ; les anciennes sculptures des temples de la Haute-Ægypte en sont la preuve. *A. L. M.*

(2) Les monumens ægyptiens en argile sont très-rares, et ne paroissent pas des temps les plus reculés. *M.*

SCULPTURE.

récs, Pausanias les vit (1) lors de son voyage dans cette province.

La Vénus de Paphos étoit désignée par une colonne (2), et dans les premiers âges, Cupidon lui-même et les Grâces (3) étoient simplement représentés par des morceaux de marbre de forme oblongue.

Bientôt il s'éleva des artistes qui hasardèrent d'ajuster une tête sur ces blocs, et de les caractériser par les traits de la physionomie. Les premiers exemples de ces essais furent les statues de Jupiter, de Priape et du dieu Terme (4);

(1) PAUSANIAS, VII, xxii, 2. *D.*

(2) L'auteur auroit dû dire un cône. On voit une semblable idole dans le temple de *Vénus Paphia*, sur des médailles frappées dans l'île de Cypre. Elles ont été figurées par SPANHEIM, *de Præst. numismat.*, II, 480. *A. L. M.*

(3) PAUSAN., IX, xxvii, 1. *D.*

(4) L'auteur donne probablement ce nom à *Jupiter Terminalis* ou *Terminus*, appelé ainsi parce que son image se mettoit, comme celle de Priape, dans les jardins. Ce dieu Terminus appartient au culte des Romains, qui d'abord n'employèrent que des pierres carrées sur lesquelles ils placèrent ensuite une tête de Mercure, de Sylvain ou de Priape, à l'imitation des Hermes de Grecs. *A. L. M.*

et quand ces représentations de divinités eurent été multipliées, et qu'on eut placé des têtes de philosophes et de héros sur de pareilles bases, on appela ces figures des *Termes* ou des *Hermes* (1).

Ces têtes acquirent ensuite un caractère de dessin plus hardi et un plus grand fini, à mesure que les statuaires devinrent plus habiles. Les autres parties du corps furent indiquées, particulièrement les bras et les pieds ; mais le tronc restoit carré et non sculpté, ou couvert d'une draperie grossière, formée de plis droits et roides ; les pieds étoient serrés et joints l'un contre l'autre, et les autres parties, par la manière dont elles étoient représentées, ne pouvoient annoncer aucune idée d'action. Apollodore dit (2) que le *Palladium* de Troye avoit les pieds exactement joints ensemble, et il est probable qu'il l'avoit vu. Si les premiers monu-

(1) Ces pierres se nommoient *Termes* lorsqu'elles portoient les images des divinités protectrices des champs, et *Hermes* lorsqu'elles portoient celles des autres dieux, des poètes et des philosophes dont on ornoit les gymnases, les musées et les bibliothèques. *A. L. M.*

(2) *Biblioth.*, III, xii, 5. En supposant que l'ouvrage très-curieux que nous avons sous le nom d'*Apollodore* soit véritablement de lui, ce grammairien vivoit

mens de la sculpture chez les Grecs ressemblent à ceux des Ægyptiens, c'est seulement une preuve que les premiers essais ont été les mêmes chez toutes les nations; mais si à l'époque où les Ægyptiens pouvoient déjà donner à leurs statues un certain degré de ressemblance avec la forme humaine, les statuaires grecs ne pouvoient produire que des blocs de marbre carrés et polis, une telle infériorité est une preuve qu'ils ne devoient rien à l'école ægyptienne.

environ cent cinquante ans avant notre ère, à une époque trop reculée de la guerre de Troye pour que le véritable *Palladium* se fût conservé ; Troye et Athènes prétendoient posséder ce simulacre; DUTHEIL, *Acad. des Belles-Lettres,* XXXIX, p. 48. Selon les Romains, les Grecs n'avoient enlevé qu'un faux Palladium; Ænée avoit apporté le véritable en Italie, et il étoit conservé dans le temple de Vesta. Cette tradition est consacrée sur plusieurs médailles. HEYNE, *Excursus* IX, *in AEneid. libr. II.* Homère n'a point parlé du Palladium, et ce mythe a été imaginé par les poètes cycliques, qui lui sont postérieurs. Les artistes ont donné au Palladium la forme indiquée par Apollodore, et c'est encore ainsi qu'on doit le représenter pour indiquer la haute antiquité de cette image. C'est ainsi qu'on le voit sur les nombreuses pierres gravées qui représentent son enlèvement ; elles ont été le sujet d'une belle dissertation de M. LEVEZOW ; Brunswick, 1801, *in*-4°. *A. L. M.*

La description du bouclier d'Achille par Homère donne lieu de croire que dans le temps où il composa son Iliade, la sculpture étoit parvenue à un assez haut degré de perfection. On peut inférer de son silence sur la peinture que la sculpture étoit déjà très-avancée (1) avant l'invention de la peinture en Grèce.

Deux causes s'opposèrent à ce que la sculpture et la peinture marchassent simultanément. La peinture étoit d'une exécution plus difficile, et la sculpture étoit plus immédiatement adaptée au culte public : elle fut inspirée par le desir de représenter les divinités. Lorsque l'auteur d'une statue n'étoit pas connu, les anciens se persuadoient facilement que cette effigie étoit tombée du ciel. Les ouvrages des peintres n'obtenoient jamais un degré semblable de vénération, même dans le temps où les murs des temples étoient ornés de peintures. On regardoit la peinture comme une tâche plus difficile, parce qu'elle approche davantage de la vérité dans les objets qu'elle représente ; ils doivent être vivifiés et rendus

(1) M. Dallaway dit qu'elle approchoit déjà de son zénith. J'ai cru devoir adoucir cette expression qui m'a paru très-exagérée. *A. L. M.*

sensibles par le ménagement et la gradation des clairs et des ombres ; quoique figurés sur une surface opaque, ils doivent paroître comme réfléchis par un miroir. L'invention, le dessin et le coloris sont indispensables ; la sculpture n'a pas besoin du coloris, qui présente des difficultés au-dessus des talens de la plus grande partie des peintres. Si les Grecs, avant le temps d'Apollodore, le maître de Zeuxis (1), n'avoient aucune connoissance des clairs et des ombres, la priorité de l'invention de la sculpture est démontrée. Un des principaux avantages de la sculpture, c'est qu'elle offre à nos yeux la nature palpable et visible ; mais la difficulté d'arriver à la perfection est augmentée par la possibilité qu'on a de juger l'objet représenté sur tous ses points. Le peintre peut corriger ses fautes, mais celles du statuaire sont irréparables, et l'ouvrage qui promet le plus, peut être gâté par la plus légère inattention.

(1) PLUTARCH., dans son traité : *Bellone aut pace clariores fuerint Athenienses*, édit. Reitzii, VII, p. 562, § 11. *D.*

Il n'est pas probable que les peintres précédens aient absolument ignoré l'usage des clairs et des ombres, sans lesquels il n'y a pas de peinture ; mais Plutarque entend sans doute qu'Apollodore a le premier deviné l'effet que

L'art de la sculpture fit des progrès très-lents chez les Ægyptiens, à cause de l'usage constant de copier les figures basanées des naturels du pays (1), parce que leur religion les astreignoit à ne point varier les traits de leurs dieux, de leurs prêtres et de leurs monarques; et enfin parce que leurs artistes ne cultivoient la sculpture que comme un métier qu'ils avoient appris de leurs pères, dont ils étoient obligés de suivre la profession.

Il y a cependant deux époques, ou plutôt deux manières à distinguer dans la sculpture ægyptienne. La première conserva son caractère primitif jusqu'à la destruction de l'ancien gouvernement, qui défendoit toute innova-

produisoient les tableaux par une touche plus forte dans le clair-obscur; effet qui manque aux ouvrages des peintres antérieurs. C'est pourquoi on lit dans Hesychius, aux mots σκιαγράφος et σκιαγραφία, qu'Apollodore avoit été nommé le *Sciagraphe*, c'est-à-dire le Peintre des ombres : c'étoit le *Leonardo da Vinci* de l'antiquité. *A. L. M.*

(1) Eustath., *ad Odyss.*, p. 1484, *lib. IV*, 26. D. Eustathe entend par le mot αἰγυπτιάζειν, tromper comme les Ægyptiens; mais les lexicographes lui donnent un autre sens. Selon Hesychius, *voce* αἰγυπτιῶσαι, il signifie avoir le teint brûlé comme les Ægyptiens. *A. L. M.*

tion et même tout changement quelconque. Il ne paroît pas non plus qu'avant la conquête de l'Ægypte par les Grecs, l'art ait éprouvé aucune variation remarquable. La seconde manière n'est peut-être pas proprement ægyptienne, elle est due à la fantaisie de quelques empereurs romains, particulièrement à celle d'Hadrien, d'avoir des statues faites dans le style ægyptien (1).

On chercheroit en vain dans les statues ægyptiennes originales des dispositions de parties ou d'attitudes, des muscles, des veines ou de la contraction. Toutes les divinités sont uniformes et se ressemblent : soit qu'on les ait repré-

(1) Ce que dit M. Dallaway n'est aucunement conforme à ce qu'on sait de l'histoire de l'art chez les Ægyptiens. Il étoit sans doute défendu de rien changer aux figures caractéristiques et aux symboles des divinités ægyptiennes; mais quant au style, comme il se forme d'après l'habitude de voir et de comparer, il n'y a pas de doute que les Ægyptiens, qui ont été soumis successivement aux Perses, aux Grecs et aux Romains, qui ont admis chez eux les Grecs à une époque très-reculée, ont dû nécessairement recevoir des modifications successives dans leurs mœurs, dans leurs usages et même dans le style des arts, quoique les idées primitives existassent toujours. Cette vérité ne peut se prouver par des

sentées debout, assises ou à genoux, leur dos est toujours soutenu par un pilier. Les divinités mâles ont les mains et les bras étendus, et exactement serrés sur le côté ; les pieds ne sont pas parallèles, mais placés l'un avancé devant l'autre, sur la même ligne. Dans les figures de femmes, on peut observer, au moins dans celles qui sont debout, qu'elles ont une main appuyée sur leur poitrine. Elles sont drapées, mais on ne peut découvrir un seul pli ; et le vêtement est tellement appliqué au corps, qu'on ne peut l'apercevoir qu'en examinant le col et les jambes. Les hommes sont nuds, à l'exception d'une espèce de tablier carré qui pend à leur ceinture.

passages historiques, mais elle est démontrée jusqu'à l'évidence par les monumens, et reconnue par tous les antiquaires. C'est pourquoi Winckelmann lui-même, que M. Dallaway prend pour son seul guide, avoit partagé l'histoire de l'art chez les Ægyptiens en trois périodes. M. Carlo Fea en a admis cinq ; M. Heyne, en s'aidant de l'histoire et des monumens, en a aussi établi cinq, mais il les partage autrement que M. Carlo Fea. Je crois que ces cinq périodes peuvent être réduites à quatre : 1°. depuis les temps les plus reculés jusqu'au règne de Psammetichus ; 2°. depuis ce prince jusqu'à Alexandre ; 3°. sous les rois grecs ; 4°. sous les empereurs romains depuis Hadrien. *A. L. M.*

Malgré l'incapacité absolue des sculpteurs ægyptiens dans l'art d'imiter les formes humaines (1), il est sorti du ciseau de ces sculpteurs des figures d'animaux d'un très-bon travail, et auxquels on ne peut refuser la plus grande correction de dessin dans les muscles, les os, et on y admire même l'élégance des contours. Les lions au pied du Capitole, ceux à la fontaine d'*Aqua-Felice*, et le grand sphinx dans les jardins Borghèse à Rome, sont des modèles excellens. Les Ægyptiens ont eu des idées plus justes que les autres nations dans l'invention de leurs animaux de deux natures, et ont montré plus d'habileté dans l'art de les combiner. Le sphinx, qui n'est qu'une tête humaine attachée au corps d'une brute, est plus conforme à l'économie de la nature, que les doubles animaux des Grecs (2) et des

(1) Cette incapacité ne se reconnoît que dans les ouvrages de la première période; mais dans ceux de la seconde, si on ne trouve ni l'idéal inventé par les Grecs, ni les traits de la plus parfaite beauté de la figure humaine, on remarque du moins une grande perfection dans l'exécution de certaines parties, telles que les mains et les pieds. Quelques fragmens qui sont à la bibliothèque impériale en présentent la preuve. *A. L. M.*

(2) Je ne sais comment M. Dallaway pourroit prouver

Romains (1). En admettant toute la licence de la fable, l'existence du centaure ne peut pas même être supposée.

Pendant la dynastie des Perses, on ne s'écarta pas entièrement de la première manière; ce ne fut qu'au temps d'Alexandre et des Ptolémées que les sciences et les arts de la Grèce furent introduits en Ægypte (2). Les monumens de cette

cette assertion. Sans doute le sphinx ægyptien est une belle idée; mais les Grecs, en composant leur sphinx, leurs centaures, leurs satyres, leurs chevaux marins, leurs néréides, leurs sirènes, leurs tritons, les chimères, les griffons, Scylla, etc., etc., ont prouvé avec quel art et quelle supériorité ils pouvoient associer différentes natures d'animaux pour en former un être mixte, qui cependant ne répugnât pas à l'imagination, et fut même susceptible d'une beauté idéale. *A. L. M.*

(1) Les Romains n'ont introduit dans les arts aucune forme nouvelle d'êtres fabuleux, et les inventions des modernes ne sont pas heureuses; on peut en juger par la figure qu'ils ont donnée au Démon, qui est plutôt dégoûtante et ridicule qu'effrayante et terrible. *A. L. M.*

(2) Cependant ce fut sous le roi Psammetichus, pendant la seconde période (*suprà*, p. 183, note 1), que le goût des Ægyptiens commença à s'améliorer par leur communication avec les Grecs. Ce prince les avoit accueillis; il avoit permis à ceux de l'Ionie et de la Carie de s'établir à Naucratis. Le nombre de ces étrangers donna

période nous font observer une différence frappante, non-seulement dans la manière de placer ces bras, mais aussi cette manière de faire distinguer le vêtement intérieur du vêtement extérieur, et dans la parfaite exécution des têtes.

Quant à la seconde manière (1) ou celle adoptée par les Romains, à-peu-près vers le règne d'Hadrien, je ne parlerai que de quelques particularités principales. Les artistes mettoient alors une telle importance à faire des statues dans le véritable genre ægyptien, qu'ils faisoient venir de l'Ægypte jusqu'aux matériaux qu'ils employoient, comme le basalte et le granit rouge; ils prenoient pour modèles les statues les plus antiques, et ils donnoient très-soigneusement à leurs figures tous les attributs ægyptiens. Quoique Antinoüs, soit dans un costume ægyptien, un observateur attentif reconnoîtra bientôt un

lieu à l'établissement en Ægypte d'une nouvelle classe de citoyens, celle des *Hermenentes,* c'est-à-dire *interprètes.* Psammetichus fit encore un traité de commerce avec les Athéniens et d'autres Grecs. Ces changemens furent la cause du mécontentement des deux cents familles qui émigrèrent alors en Æthiopie. *A. L. M.*

(1) La seconde selon M. Dallaway, mais réellement la quatrième. *Voy.* p. 183, note 1. *A. L. M.*

Grec, par la forme de la tête, son contour ovale, la correction du profil, la plénitude du menton, et l'agrément de la bouche ; d'ailleurs toutes les statues connues d'Antinoüs, faites par des maîtres grecs, portent la même ressemblance. Le plus grand nombre de ces statues a été découvert dans les palais, et la Villa d'Hadrien, qui ordonna que son favori fût divinisé en Ægypte où il mourut (1).

Après ceux des Ægyptiens, les ouvrages de l'art les plus anciens sont ceux des Étrusques. La première émigration en Étrurie fut celle des *Pélasges* (2), peuple d'Arcadie, qui ap-

(1) PAUSANIAS, VIII, 9. *D*. — *Voy*. dans mes *Monumens antiques inédits*, t. II, pl. XXI, p. 152, quelques détails sur Antinoüs et sur les monumens qui le représentent. *A. L. M.*

(2) M. Dallaway cite *Hérodote*, I, p. 28, à l'appui de son assertion ; mais Hérodote ne dit nulle part que les Pelasges aient fondé une colonie dans l'Etrurie. On formeroit une bibliothèque des livres qui ont été écrits sur l'origine des Etrusques, et cependant ce point d'histoire, discuté par les hommes les plus habiles, n'est pas encore déterminé. Les uns les font venir des nations orientales, et ils accumulent, pour le prouver, des étymologies qui attestent leur érudition sans rien démontrer ; c'est ce qu'on appelle le système oriental défendu par Annius de Viterbe, Scaliger, Buonarroti, Maffei, Mazzochi, etc.

porta avec lui (1) le style de l'art tel qu'il existoit en Grèce dans le même temps ; ce qui est évident d'après le caractère pélasgo-grec qu'on remarque sur les pierres gravées et les autres monumens étrusco-pélasgo-grecs (2). Ils ne se sont jamais écartés de cette première manière (3). Environ six siècles après cet événement, trois cents ans avant Hérodote, qui en

Bardetti et Carli ont fait venir les Etrusques du Nord. Cette opinion, qu'on appelle le système septentrional, est tout-à-fait insoutenable ; le système grec est le seul admissible. On ne peut démontrer que ce soient les Pélasges qui aient les premiers envoyé des colonies dans l'Etrurie ; il n'est pas même prouvé que l'Etrurie proprement dite ait reçu la première des colons grecs. Différentes nations de la Grèce ont envoyé successivement des colonies dans l'Italie. Le rapport évident de la langue et de la religion, entre les Grecs et les Etrusques, atteste l'antiquité de leurs relations. *A. L. M.*

(1) C'étoit un peuple errant et vagabond, ainsi que son nom l'indique. Il étoit originaire non d'Arcadie, mais de l'Argolide ; il s'empara ensuite de l'Arcadie. *A. L. M.*

(2) On trouve dans toute la Grèce, ainsi qu'en Ægypte, des *scarabées*, d'un travail pélasgo-grec des premiers temps. A Ardea il y avoit des vases, des peintures, et des caractères dans le même style, mais exécutés par des artistes grecs. *A. L. M.*

(3) Ce style n'est pas précisément pélasgo-grec, car

fixe la date au temps de Lycurgue (1), législateur de Sparte, les Grecs firent un second établissement ; ces nouveaux habitans introduisirent l'art d'écrire, et enseignèrent aux Étrusques leur sculpture, leur dessin, ainsi que leur histoire nationale, et celle de leurs divinités. Les figures, qui sont regardées comme les anciens monumens de l'art étrusque, ont en général un grand rapport avec l'ancienne mythologie de la Grèce.

Une ligue faite contre les Thébains par les Argiens, et l'expédition des sept contre Thèbes, avant la guerre de Troye, sont les événemens les plus anciens et les plus mémorables de leurs annales. Le souvenir de cette guerre n'est rap-

on ne peut connoître le style des Pélasges, puisque nous n'avons d'eux aucun monument ; c'est ce qu'on appelle l'ancien style grec, et plus brièvement l'ancien style. Il a été porté dans l'Italie par des colonies grecques, et il s'y est conservé long-temps après que les Grecs se furent élevés à de plus hautes conceptions. Les monumens de ce style sont ceux qu'on appeloit autrefois étrusques ; ils ont les caractères que M. Dallaway ya indiquer. *A. L. M.*

(1) Hérod., I, 94. *D.* — Hérodote ne dit pas un mot de cela dans le passage cité. Il y parle des Tyrrhéniens, qui en effet ont porté des colonies dans l'Ombrie, et ne parle pas des Pélasges. *A. L. M.*

pelé sur aucun autre monument de l'art des Grecs quelqu'anciens qu'ils soient; mais les noms de cinq des sept héros sont écrits sur une cornaline en caractères étrusques (1). Cette circonstance prouve que les peuples émigrés en Étrurie pratiquoient des arts inconnus, ou tombés en désuétude dans la mère-patrie, pendant une période remplie d'événemens, et dans laquelle les principaux états de la Grèce furent livrés à la fureur des guerres civiles (2).

Le style étrusque (3) manque de grace et d'expression, de sorte que sur les vases de terre, ou sur les patères de bronze, les personnages ne sont reconnoissables que par leurs attributs. Une importante distinction entre la première et la seconde manière (4) dans le

(1) Cette pierre, qui est une des plus anciennes connues, étoit dans la collection du baron de Stosch; elle a été vendue au roi de Prusse, et est actuellement dans son cabinet à Berlin. *D.* — Elle est gravée dans les *Monumenti inediti* de Winckelmann, n°. 105, dans son *Histoire de l'art*, et dans plusieurs autres ouvrages. Elle a été le sujet d'une dissertation du père Antonioli. *A. L. M.*

(2) Thucyd. 1, p. 5. *D.*

(3) C'est-à-dire l'ancien style grec. *Voy.* page 189, note *A. L. M.*

(4) C'est-à-dire l'ancien style grec et celui qui lui succède. *A. L. M.*

dessin et la sculpture, c'est que les cheveux étoient disposés en plusieurs rangées de longues boucles, comme l'Hercule dans un bas-relief d'un autel carré qui est dans le musée du Capitole ; telle est encore, dans la même collection, la peau d'une louve, coulée en bronze, lorsque les Étrusques exerçoient les arts à Rome (1).

Leurs draperies tombent universellement en plis cannelés ou serpentans ; plusieurs sculpteurs grecs adoptèrent même cette manière grossière dans les images des divinités, par respect pour la haute et vénérable antiquité, et pour les distinguer des mortels. Quelques connoisseurs ont prétendu que plusieurs vases réputés étrusques ne l'étoient pas (2); cependant plusieurs vases

(1) On peut trouver les caractères de l'ancien style, indiqués par M. Dallaway, sur un assez grand nombre d'autres monumens, tels que les bas-reliefs du *Musée Capitolin*, t. IV, pl. xliii ; l'autel rond du même musée, pl. xxi et xxii ; celui de la villa Albani, figuré par Winckelmann, *Monumenti inediti*, n°. 6. On en voit un exemple remarquable dans mes *Monumens antiques inédits*, t. II, pl. ii, p. 15, d'après un vase peint de la collection de M. Hope, à Londres. *A. L. M.*

(2) On sait aujourd'hui que les vases peints, dits étrus-

SCULPTURE.

vraiment étrusques (1) nous offrent des petites figures gravées, des reliefs et des groupes. Il n'existe pas à Rome une seule statue étrusque, et ce ne seroit que par les statues qu'on pourroit diriger son jugement, et tracer un système complet des idées de ces artistes (2).

Nous avons assez discouru sur les autres nations avant de traiter des Grecs, parmi lesquels l'origine, les progrès, et le déclin des arts peuvent être suivis d'une manière plus satisfaisante par les recherches qu'on est à même de faire sur leur système de religion et sur leur histoire. Pour bien considérer les arts du dessin parmi les Grecs, et rendre raison de leur préé-

ques, sont un produit de l'art des Grecs et de leurs colonies. On n'en trouve pas dans l'Etrurie, mais beaucoup dans la Campanie, dans la Sicile, à Athènes et dans toute la Grèce. *Voy.* mon *Dictionnaire des Beaux-Arts*, au mot *Vase*. *A. L. M.*

(1) Selon M. Dallaway; mais d'après l'observation que je viens de faire on en pourroit douter. *A. L. M.*

(2) Il n'existe pas à Rome de statues dans l'ancien style grec, que M. Dallaway appelle étrusque; mais il y en a dans d'autres cabinets. Le *Museum etruscum* de Gori contient les figures de plusieurs; voy. pl. II, III, V, VI, XXV, XXVIII; Caylus, au tome I, pl. XXVIII; une figure de bronze gravée dans l'ouvrage de Buonarrotti, *Medaglioni antichi*, p. 20, etc. *A. L. M.*

minence dans la manière de représenter la figure humaine, nous devons appliquer l'idéal aux objets de nos sens. Quand nous avons attentivement examiné les genres de beautés qui appartiennent aux différentes parties de la figure humaine, nous pouvons déterminer avec précision les contours et les traits qui, dans l'ensemble, composent le *beau*. L'unité et la simplicité sont les vrais principes de l'existence du *beau* dans un objet quelconque; et quand la proportion et l'harmonie s'y joignent, leur effet est le *sublime*. Le beau peut être astreint à de certains principes, mais il est difficile de le définir (1).

Les sculpteurs grecs, qui excelloient dans la beauté des contours, ont représenté les plus belles images de leurs dieux dans le temps de la jeunesse. A cet âge, la forme aérienne et la forme solide semblent exister dans le même corps. De là naquit une notion abstraite et métaphysique d'un être éthéré, revêtu d'une substance et d'une forme corporelles, mais qui ne participent pas de la matérialité grossière ou de la débilité de la

(1) Cicéron (*de Finibus,* liv. II, ch. IV.) fait observer à Cotta qu'il est plus aisé de dire ce que Dieu n'est pas, que ce qu'il est. Cette observation peut s'appliquer au beau dans les arts; il peut plus aisément se sentir que se définir. *D.*

nature humaine (1). La beauté est de deux espèces, idéale ou abstraite, individuelle ou personnelle. La nature décline par les accidens auxquels l'humanité est sujette; c'est pourquoi nous voyons rarement un individu parfait dans toutes ses parties. On trouve journellement des têtes, des expressions, des airs qui peuvent rivaliser avec ceux de la Niobé de Florence et de l'Apollon du musée Napoléon, mais ce sont seulement des beautés partielles. Pour obvier à ce défaut, les statuaires grecs, qui sentoient bien que les objets destinés au culte devoient être supérieurs à la nature, représentèrent toujours leurs dieux dans le printemps d'une jeunesse éternelle. Comme il étoit impossible de trouver un modèle individuel, ils s'attachèrent à étudier et à choisir des parties chez plusieurs individus, afin d'en composer une forme plus parfaite. Les exercices gymnastiques, particulièrement ceux de Sparte (2), auxquels les femmes prenoient part, dévoiloient les plus belles formes humaines dépouillées de draperies : c'étoient pour eux des occasions de choisir les meilleurs modèles : ces spectacles offroient un vaste champ à leur imagination.

(1) Cicer. *de Nat. Deor.*, liv. I, c. xvii. *D.*
(2) Aristophan. *Pac.*, 761. *D.*

Les proportions qui approchent le plus de la perfection constituent le beau, et se rencontrent seulement dans l'assemblage de ce qui est remarquable dans beaucoup d'objets. L'homme ne peut rien imaginer au-dessus des beautés de la nature; mais en comparant attentivement les individus les uns avec les autres, il peut découvrir ses défauts. Les usages des Grecs leur donnèrent de fréquentes occasions de faire un pareil examen. Non-seulement les jeux publics, dont nous avons déjà parlé, mais encore leurs danses comiques et sérieuses leur présentoient une véritable peinture des passions, que leurs artistes ont si heureusement étudiées, et qu'ils ont exprimées avec tant de feu et de vérité. Ils pouvoient, à l'aide de ces moyens, découvrir et comparer la beauté particulière exclusivement appropriée à l'un et à l'autre sexe, malgré les variétés infinies qu'offroient les individus dont ils empruntoient une seule idée. Il en résultoit un tout dont les parties avoient une exacte correspondance, et toute la symmétrie de la nature parfaite. Le dernier ornement de la sculpture est l'effet, qui paroît comme une partie inséparable du tout, auquel il donne l'air d'une production instantanée, sans laisser apercevoir les traces du ciseau.

A cette légère esquisse des formes abstraites

ou idéales, j'ajouterai quelques observations plus détaillées sur certaines parties du corps humain, et sur ce qu'elles doivent être pour constituer la beauté, selon l'opinion des anciens. En examinant avec soin les membres de la figure humaine, qui seuls communiquent à l'esprit des spectateurs l'expression ou l'action, on hasardera son opinion sur ce qui détermine le beau, ou ce qui manque de beauté, et l'on saura distinguer l'antique du moderne.

Les parties principales dans le dessin sont la tête, les mains et les pieds. (1) Dans la tête, la beauté essentielle dépend du profil, particulièrement de la ligne que décrivent le front et le nez, dans laquelle la moindre concavité ou élévation augmente ou diminue la beauté. Plus un profil approche de la ligne droite, plus il est majestueux dans un sexe et agréable dans l'autre. Il suffit, pour prouver cette assertion, de remarquer l'effet contraire.

Le front, pour être beau, doit être bas, et les sculpteurs grecs ont suivi si exactement cet

(1) Quelques auteurs soutiennent que la juste proportion du corps humain est dix fois la longueur de la tête; d'autres prétendent qu'il doit avoir neuf fois, ou même huit fois cette longueur. Cependant l'Apollon du Belvédère et la Vénus de Médicis ont plus de dix faces. *D.*

axiôme, que c'est un des caractères qui servent à distinguer les têtes antiques des têtes modernes. Il est fondé sur la division en trois parties du visage humain, ainsi que de la totalité de la figure, de manière que le nez doive occuper exactement une troisième partie de la face. Quand le front est élevé, le défaut de proportion se découvre facilement en le cachant de la largeur du doigt vers la racine des cheveux. Les femmes grecques remédioient à ce défaut de proportion en portant un diadême ou une tresse, et nous avons là-dessus l'autorité d'Horace, qui n'étoit pas un juge médiocre : il dit qu'un front bas est une des parties principales de la beauté des femmes (1).

De petites boucles de cheveux formant une arcade autour des tempes, et servant à rendre l'ovale de la figure exact, étoient indispensables pour la perfection de la beauté. Un front entouré de cette manière étoit particulier aux femmes grecques, et l'art adopta promptement le luxe de la nature. Cette forme du front étoit jugée tellement nécessaire pour constituer la beauté, que dans aucune tête idéale on ne peut découvrir les touffes de cheveux tombant en

(1) *Od.* I, 3.

angles sur les tempes; cette partie est d'un grand secours pour distinguer les têtes modernes entées sur des troncs antiques. Les artistes modernes n'ont pas fait cette observation, ou n'y ont pas eu égard.

Les yeux varient, pour la grandeur, aussi bien dans l'art que dans la nature, comme on peut l'observer dans la représentation des dieux et des héros. Jupiter, Apollon et Junon ont les paupières en arcs aigus dans le centre, et étroites à leurs extrémités. Dans les têtes de Minerve les yeux sont aussi grands que ceux des autres dieux dont nous venons de parler, seulement l'arc est moins élevé, ce qui caractérise cette déesse. Quelques artistes romains, jaloux peut-être de perfectionner l'antique, ont représenté des yeux si ronds, qu'ils semblent s'élancer de leur orbite, ce qu'on peut remarquer dans l'Isis, à Florence. Dans les antiques purs (1), rarement la prunelle est marquée, quoique plusieurs têtes grecques et romaines, à l'imitation des têtes ægyptiennes, aient les yeux faits de pierres précieuses ou de verre, pour imiter l'iris. En examinant

(1) M. Dallaway entend probablement par ce mot les ouvrages qu'il ne croit pas sortis d'un ciseau romain. *A. L. M.*

plusieurs têtes on trouvera que les anciens ne dessinoient pas les yeux uniformément, et on peut conclure que les sculpteurs en marbre ne marquèrent pas les prunelles avant le règne d'Hadrien, où on le faisoit généralement (1).

Dans les têtes de statues, principalement les idéales, les yeux paroissent plus enfoncés que dans la nature, ce qui leur donne un air d'austérité plutôt que de douceur ; mais ces statues étoient ordinairement placées loin de la vue ; et si les yeux eussent été comme dans la nature, tout l'effet de l'ombre et de la lumière auroit été perdu (2). Selon Pindare (3), le siége de la beauté est dans les sourcils ; elle résulte de l'arc étroit et régulier que forment les poils, tel que je les ai remarqués presque généralement

(1) C'est au temps d'Hadrien, il est vrai que cet usage est devenu général ; mais on en a quelques exemples antérieurs. La prunelle et même la lumière sont marquées sur des médailles très-anciennes ; on les voit sur celles d'Hiéron et de Gélon, rois de Syracuse. *A. L. M.*

(2) C'est pourquoi les yeux sont ordinairement très-enfoncés dans les statues colossales. Tels sont ceux de la *Pallas de Velletri,* aujourd'hui au Musée Napoléon, n°. 20. *A. L. M.*

(3) *Nem.*, VIII, 5. *D.*

parmi les femmes de Scio (1), et dans d'autres îles de la Grèce.

Ce contour prononcé des sourcils est exprimé avec une grande force, parce que c'est seulement une projection de l'os, particulièrement dans les statues de Niobé et de ses filles, à Florence. Quand le sublime, dans la sculpture, fut remplacé par le gracieux, en arrondissant et en adoucissant les parties qui, originairement, étoient marquées avec une sévère précision, les sourcils même furent sculptés avec plus de délicatesse, afin de donner un air de douceur à l'ensemble. Cela est remarquable dans le Mercure du Vatican, qu'on a si long-temps regardé comme un Antinoüs (2).

Théocrite (3) paroît avoir aimé les sourcils qui se joignent au-dessus du nez; ils sont très-communs dans la Turquie, où les femmes emploient plusieurs secrets pour procurer cette jonction. Je ne puis cependant la regarder que comme une difformité dans la nature, ainsi que je l'ai fréquemment remarqué à Constan-

(1) L'Ile de Chio des anciens. *D.*

(2) *Musée Napoléon*, n°. 129. *Museo Pio-Clem.* tome 1, pl. VII. *A. L. M.*

(3) *Idyll.* VIII, v 72. *D.*

tinople; et les sculpteurs romains étoient de la même opinion; car, quoique les sourcils d'Auguste fussent naturellement joints, ils corrigèrent ce défaut dans ses statues. Le gonflement des narines exprime un air de dédain, comme dans l'Apollon du Belvédère, tandis qu'un caractère général de sérénité est répandu sur le front (1). Le menton acquiert de la beauté par sa forme ronde et solide; et comme elle contribue à l'apparente convexité des joues, plusieurs têtes, quoiqu'elles ne soient pas entièrement idéales et qu'elles aient été copiées d'après nature, paroissent être d'une largeur disproportionnée. Cependant le menton de la célèbre Vénus de Médicis (2) est écrasé et maigre; et, selon la pratique des anciens, la fossette que les poètes prétendent avoir été faite par le petit doigt de Cupidon, n'est pas considérée comme devant ajouter à la beauté.

Les anciens maîtres apportoient le plus grand soin dans l'ajustement et le dessin des cheveux; ils les regardoient comme étant en eux-mêmes

(1) *Musée Napoléon*, n°. 177. *Museo Pio-Clem.*, I, *A. L. M.*

(2) *Musée Napoléon*, n°. 123. MAFFEI, *Statue antiche*, pl. XXVII. *A. L. M.*

une grande beauté, et comme augmentant et relevant encore excessivement la beauté naturelle. Les différentes époques de la sculpture nous font voir une grande variété dans leur agencement. Dans les figures du style le plus antique, ils sont minutieusement bouclés ; quand les arts étoient à leur zénith, et à l'époque de leur décadence, ils sont lâches et aisés ou soigneusement tressés et entortillés autour d'une longue aiguille. Les dieux étoient distingués par la manière particulière dont leurs cheveux étoient disposés, principalement ceux de Jupiter, qui ne varioient jamais. Phidias fit son Jupiter d'après la description d'Homère (1), et il ne négligea point le caractère des cheveux. Dans les statues d'Apollon,

(1) PLUTARCH., vit. Æmil. Pauli, § xxviii, rapporte que quand Paul Emile visita le temple d'Olympie, il s'écria : « Le Jupiter de Phidias est le véritable Jupiter d'Homère. » LUCIEN, Imag. VII, tome. I, p. 466, dit qu'Homère est le meilleur des peintres. Voyez encore MACROB., Saturnal. V, 15 ; VALERIUS MAX. Mem. III, 7. VIRGILE, dans son Imitation du Jupiter d'Homère, ne descend pas aux particularités de sa barbe, de ses cheveux et de ses sourcils ; cette omission lui a valu la censure de MACROBE et les éloges de SCALIGER. D.

les cheveux sont disposés de trois manières très-distinctes ; ils sont liés par un nœud au-dessus de la couronne de la tête, ils sont relevés au-dessus des oreilles, vers le sommet du front, ou bien ils sont largement bouclés autour de la tête. Les cheveux de Bacchus sont aussi longs, mais plus moelleux en apparence, et moins bouclés que ceux du dieu de Delphes. On reconnoît toujours les statues d'Hercules aux cheveux courts et touffus sur le front, et il a le col plein et la tête petite. Les cheveux des satyres ou des faunes, jeunes ou vieux, sont roides, avec la pointe un peu courbée, pour imiter le poil des chèvres, animaux avec lesquels ils doivent toujours offrir quelques rapports. Les cheveux de Mercure ne sont pas longs, mais crépus et en boucles épaisses.

Les cheveux rassemblés dans un double nœud et liés sur le milieu de la couronne de la tête, indiquoient la virginité. M. Townley possède une belle tête de Diane ainsi coiffée (1). La forme du croissant peut avoir suggéré la première idée d'ajuster les cheveux de manière à leur en donner l'apparence ; ils peuvent être encore une imi-

(1) C'est la coiffure de presque toutes les têtes de cette déesse. *A. L. M.*

tation de la flamme, et applicables au feu des vestales (1).

Les sculpteurs grecs mettoient à représenter les extrémités de la figure humaine, une attention égale à celle qu'ils apportoient à la formation de la tête; ils montroient l'art le plus consommé dans la sculpture des pieds et des mains; mais peu de mains antiques ont été conservées; celles de la Vénus de Médicis sont restaurées jusqu'au coude : les meilleurs exemples antiques sont une main d'un des fils de Niobé, à Florence, et celles de deux figures composant un groupe de Mercure et une nymphe dans le jardin du palais Farnèse à Rome. Une qualité essentielle de beauté dans les figures mâles, étoit la poitrine large et élevée; dans l'autre sexe, c'étoit l'uniformité et la compacité. La partie antérieure du tronc n'étoit jamais enflée par la corpulence ou la réplétion; elle étoit figurée de manière à représenter celle d'un homme qui sort d'un paisible et profond sommeil.

(1) Cette seconde conjecture est forcée et moins heureuse que la première : les vestales étoient des prêtresses romaines, et ce sont les Grecs qui ont imaginé de caractériser, par cette coiffure, les images de Diane. *A. L. M.*

Les pieds du Laocoon, pour l'expression de la douleur, le pied nud de la Vénus Callipyge, et les sandales de l'Apollon du Belvédère, sont des morceaux également exquis dans leur style, et ils ont toute la beauté qui leur est propre.

SECTION II.

Histoire de la Sculpture dans la Grèce. — Ses différentes Ecoles. — Myron. — Hégésias. — Alcamènes. — Polyclète. — Phidias. — Ctésilaus. — Scopas. — Praxitèles. Lysippe. — Agésandre. — Polydore et Athénodore. — Le Laocoon. — Apollonius et Tauriscus. — Le Taureau Farnèse. — Les Arts accueillis par les Séleucides. — Les Lagides, chez Attale, roi de Pergame. — Pillage de Corinthe, de Sycion, de la grande Grèce. — Asservissement de la Grèce. — Les Arts transplantés à Rome. — César. — Auguste. — Néron. — Caligula. — Trajan. — Hadrien.

Je n'excéderai point les bornes que je me suis prescrites en présentant un tableau général des différens âges et des diverses écoles de la sculpture chez les Grecs; je ferai seulement l'énumération de leurs maîtres les plus fameux, avec des remarques critiques sur les ouvrages ou les imitations qui nous restent.

Dans l'âge le plus reculé de la sculpture en Grèce, il s'établit trois écoles de dessin dans

l'île d'Ægine, à Corinthe et à Sicyon. Cette dernière cité (1) fut nommée la Mère des Arts, parce que Dipœnus et Scillides (2), ainsi que ses disciples, étoient de cette école, et que sept générations après (3), Aristoclès, frère de Canacus, sculpteur d'un grand mérite, présidoit le même établissement avec la plus haute réputation (4). L'école d'Ægine remonte son origine à l'histoire fabuleuse de Dædale : Smilis, qu'on prétend avoir été son contemporain, fit deux statues de Junon, une pour son temple à Samos, et l'autre pour celui d'Argos (5).

Cet heureux berceau des arts donna naissance à trois écoles distinctes ; une d'elles fut particulière à l'Ionie, les autres furent fixées en Grèce, à Athènes, et à Sicyon ; elles ont toutes brillé également dans différens âges.

A la tête de ces artistes, est placé Myron,

(1) Plin., xxxv, 40 ; xxxvi, 5. *D.*

(2) Il ne se nommoit pas *Scillides*, mais *Scillis*, dont le génitif latinisé est *Scillidis*. *A. L. M.*

(3) Dipœnus florissoit dans la cinquantième olympiade, cinq cent quatre-vingts ans avant J.-C., et Aristoclès, dans la quatre-vingt-quinzième, quatre cent vingt avant J.-C. *A. L. M.*

(4) Pausan., VI, 9 *D.*

(5) *Id.* X, vii, 4. *D.*

ses statues de bronze (1) firent l'admiration de la Grèce ; particulièrement le Discobole (2), dont parle Quintilien. Phidias fut le disciple d'Éladas et d'Agéladas (3), probablement contemporains de Myron, et qui florissoient dans la seizième olympiade (4). Nous apprenons par Quintilien (5) que Phidias excelloit dans l'art d'imprimer une dignité céleste à ses figures de divinités, ainsi que le prouvoient son Jupiter Olympien qu'il avoit fait pour Élis, et la Minerve

(1) CICERO, *in Verrem*, IV, 43. *D.* — J'y reviendrai à l'occasion de la répétition de ce Discobole, qui étoit dans la collection de M. Townley. *A. L. M.*

(2) *Quid tam distortum et elaboratum, ut est ille Discobolos Myronis. Si quis tamen ut parum rectum improbet opus, nonne ab intellectu abfuerit ? In qua vel præcipue laudabilis est ipsa novitas ac difficultas.* QUINT. II, 14. PLIN. XXXIV, 19. *D.*

(3) *Antholog.* IV, XXII, p. 354. *D.*

(4) Il y a sans doute là une faute d'impression dans le texte, car Myron auroit vécu sous les rois de Lydie, près de sept cent seize ans avant J.-C. Pline dit positivement qu'il florissoit dans la quatre-vingt-septième olympiade, près de quatre cent trente-deux ans avant J.-C. Cependant il dit ailleurs qu'il étoit disciple d'Ageladas. Il est présumable que Myron a été contemporain de Phidias. *A. L. M.*

(5) QUINT., XII, 10. *D.*

qu'il avoit exécutée pour Athènes. Il réussissoit particulièrement à faire des statues travaillées en ivoire ; quelques-unes étoient plus petites que nature. Il coula aussi des bronzes. Polyclètes vivoit dans le même temps ; cet artiste avoit une grace exquise et le fini le plus correct ; il devoit cette dernière qualité au soin qu'il apportoit à ses ouvrages. Il donna à la figure humaine plus que l'humaine beauté ; mais il n'étoit pas aussi heureux dans l'expression du caractère majestueux des dieux (1).

Les ouvrages d'Hégésias étoient connus pour la sévérité, et la sublimité de leur manière (2).

Les arts du dessin suivirent en Grèce les diverses fortunes des états dans lesquels ils étoient pratiqués ; mais ils subsistèrent toujours à Athènes au milieu de ses vicissitudes. Soit qu'elle fût triomphante, ou dans l'adversité, on peut suivre, par les arts, ses fréquentes révolutions avec une exactitude presque historique. Les victoires de Thémistocles rendirent cette ville fameuse, l'asyle de la philosophie et du génie ; et la liberté, si honorablement acquise, en étendant sa renommée, excitoit avec un grand succès

(1) Plin., xxxiv, p. 651. *D.*
(2) Quint., *ut suprà. D.*

l'émulation des colonies ioniennes et siciliennes. Cette époque heureuse peut être placée environ cinquante ans après l'expulsion des Perses.

Alcamènes d'Athènes, et Agoracrite de l'île de Paros, furent les élèves les plus distingués de l'école de Phidias. La rivalité de leur talent fut mise à l'épreuve pour l'exécution d'une statue de Vénus, et les Athéniens adjugèrent, par partialité, la palme à leur concitoyen (1).

Polyclète de Sicyon concourut avec Phidias pour une entreprise d'une grandeur et d'une importance au-dessus de ses ouvrages ordinaires. Les habitans d'Argos le chargèrent de l'exécution d'une statue colossale de Junon, composée d'or et d'ivoire, plutôt comme un sujet d'émulation que dans l'espoir qu'elle égaleroit le Jupiter Olympien de Phidias. Deux figures en bronze de Polyclète, représentant des *canephores*, c'est-à-dire des nymphes portant dans une corbeille les attributs de Cérès pour un sacrifice, furent enlevées aux Thespiens par Verrès, et transportées à Rome. Elles étoient estimées au-dessus de toutes les figures de bronze qui existoient alors.

(1) Pline, xxxvi, 5. D.

Il fit une figure d'homme si parfaite, qu'elle servit comme de modèle à ses successeurs, et que Lysippe la regardoit comme le dernier degré de l'art (1).

Tandis que Phidias, en or et en ivoire, et Polyclète, en bronze, réunissoient en eux toute l'excellence du talent, Scopas jouissoit d'une célébrité à-peu-près égale pour ses statues en marbre. Pline ne sait s'il doit attribuer à Scopas ou à Praxitèles le groupe de Niobé qui est aujourd'hui à Florence : la question est encore indécise. La simplicité des plis des vêtemens de Niobé caractérise évidemment un âge qui précédoit immédiatement celui de Praxitèles ; c'est pourquoi il y a une grande probabilité que Scopas est l'auteur de ce chef-d'œuvre (2).

(1) C'est pourquoi on l'appela *canon*, la règle. *Polycletus Sicyonius fecit et quem canona artifices vocant, lineamenta artis ex eo petentes, velut a lege quadam.* PLIN., XXXV, 19. CICÉRON (*de Claris Orator*, c. 86) confond le Doryphore avec cette statue. D. — Cicéron, dans ce passage, parle, il est vrai, du Doryphore ; mais rien ne prouve qu'il ait fait la méprise que lui reproche M. Dallaway. *A. L. M.*

(2) Il est bien difficile aujourd'hui de pouvoir assigner précisément les caractères qui distinguent le style de Praxitèles de celui de l'âge qui précéda *immédiatement* le sien, se-

Le plus beau fragment de la sculpture grecque, maintenant en Angleterre, est une tête de Niobé : c'est une répétition de celle de Florence, mais d'un travail bien supérieur. Elle fut apportée de Rome par lord Exeter, qui en fit présent à lord Yarborough (1).

Le dernier sculpteur contemporain de Phidias (2) fut Ctésilaüs : Phidias, Polyclète et lui firent chacun une des trois amazones destinées à décorer le temple de Diane à Éphèse,

lon l'expression de M. Dallaway. La preuve qu'il tire en faveur de Scopas, et qui a déjà été invoquée par Winckelmann, ne peut être admise pour la solution de cette question, et il reste encore à savoir si ce groupe est l'original de Scopas ou de Praxitèles, ou s'il n'en est qu'une imitation.

(1) Cette répétition doit encore augmenter les doutes sur l'originalité du groupe de Florence. *A. L. M.*

(2) Cette phrase pourroit faire présumer que les sculpteurs précédens, Scopas et Praxitèles, étoient aussi contemporains de Phidias ; mais Scopas a vécu dans la quatre-vingt-septième olympiade, vers quatre cent cinquante ans avant J.-C., et Praxitèles, dans la cent quatrième olympiade, près de quatre cents ans avant J.-C. Cela fait voir combien il a été ridicule, dans un opéra intitulé *Praxitèles*, de représenter Scopas comme un rival jaloux de ses succès, qui lui enlève le prix en corrompant les juges. *A. L. M.*

ainsi que la statue de Périclès louée par Pline. Cet auteur accorde à Ctésilaüs le talent heureux d'anoblir ses héros (1). Winckelmann a combattu l'opinion généralement reçue, que le *Mirmillo*, ou *gladiateur mourant* du capitole, est dû au ciseau de cet artiste (2).

La période du premier style des Grecs, si remarquable par sa simplicité et sa hardiesse, est circonscrite dans les limites d'une cinquantaine d'années, pendant lesquelles les arts parvinrent à leur plus haute sublimité (3). Praxitèles, qui peut être appelé le père de la seconde manière, arrive dans le siècle qui succède. Ses ouvrages se distinguoient par leurs moelleux contours et la délicatesse de leur fini (4). L'élé-

(1) Plin., xxxiv, 19. *Mirum in hac arte est, quod viros nobiles, nobiliores fecit.* D.

(2) Ce héros blessé n'est point, il est vrai, celui de Ctésilaüs, mais ce n'est pas non plus un gladiateur : ceux-ci ne sont jamais figurés nuds ; c'est un Gaulois blessé dans un combat contre les Romains : peut-être a-t-il orné quelqu'arc de triomphe. *A. L. M.*

(3) *Mon. ined.*, cap. IV, p. 71, Maffei, *Raccolt. di stat.*, tav. LXV. *D.*

(4) Les noms de Polyclès, Céphisodore, Leochares et Hippodotus, sont tirés de l'oubli par Pline. La base du Ganymède de Leochares, avec le nom de ce statuaire, est encore conservée dans la collection des Médicis. *D.*

vation de Thèbes (1), sous Epaminondas (2), au-dessus des autres états de la Grèce, produisit un changement total dans tout le système politique de cette contrée; mais aussitôt que les Athéniens eurent ressaisi leur première importance, les arts, qui s'étoient ressentis de leurs désastres, refleurirent avec une nouvelle vigueur. Les historiens et les poètes font mention de plusieurs ouvrages de Praxitèles. Sa Vénus de Cnide en marbre n'excita pas moins d'admiration alors que celle de Médicis n'en causa dans le monde moderne lorsqu'elle eut été découverte (3). L'Apollon en bronze, nommé *Sauroctonos*, à cause du lézard qui rampe sur le tronc de l'arbre contre lequel le dieu est appuyé, est un des

(1) Quint., xii, 10. *Ad veritatem Lysippum et Praxitelem accessisse optime affirmant.* Plin., xxxiv, p. 726, *ut suprà. Praxiteles quoque in marmore felicior ideo et clarior est ; fecit tamen ex œre pulcherrima opera.* D.

(2) Dionys. Halicarn., I, p. 3. D.

(3) Elle est représentée sur deux médailles des Cnidiens frappées en l'honneur, l'une de Caracalla, *Voyage d'Anacharsis*, atlas ; *Médaillons du roi*, pl. xxiii, et sur une autre du même prince et de Plautilla ; Haym, *Thes.* xvi ; Visconti, *Museo Pio-Clement,* I, pl. A, n°. 2. *A. L. M.*

morceaux les plus curieux de la Villa Albani (1), une des premières collections de Rome. Un Cupidon brisant son arc, avec une peau de lion jetée sur le tronc (2), a été pareillement achevé par Praxitèles : ce morceau étoit tellement estimé, qu'on en a fait plusieurs copies en marbre. On connoît quatorze répétitions (3) de cette figure ; la plus belle est conservée à Rome dans le Capitole. M. Townley en possédoit une très-belle ; il y en a deux autres d'un très-grand mérite dans la collection de Wilton (4),

(1) WINCKELMANN, *Monum. inéd.*, n°. 40. Il y en a une belle répétition dans le *Musée Napoléon*, n°. 152. Elle est gravée dans le *Musée Pio-Clement*, tom. I, pl. xiii. *A. L. M.*

(2) CALLISTRATUS, *Stat. III. D.* — Callistrate ne parle pas de la peau de lion. *A. L. M.*

(3) M. Dallaway assigne peut-être le nombre de ces répétitions d'une manière trop déterminée. Il y en a une dans le Musée Napoléon, n°. 55. Voy. *Museum Capitol.*, III, pl. xxiv. Ces répétitions peuvent bien aussi être des imitations du Cupidon de Lysippe, qui étoit également en bronze. PAUSAN., IX. On s'accorde à présumer que le beau Cupidon adolescent du Musée Napoléon, n°. 54, *Museo Pio-Clement*, II, pl. xii, est une imitation de celui que Praxitèles fit pour les habitans de Parium. *A. L. M.*

(4) WILTON *House*, pl. 12. *A. L. M.*

et chez M. R. Worsley, dans l'île de Wight. Un faune dans le musée Pio-Clémentin au Vatican passe pour être une copie antique du bronze de Praxitèles (1). Il y a dans la même collection une répétition de la Vénus de Cnide (2).

On ignore encore l'auteur de la plus belle statue virile, l'Apollon du Belvédère; il a échappé aux recherches les plus exactes des antiquaires romains. Le nom d'Apollodore d'Athènes se lit sur la base de la Vénus de Médicis; mais on a découvert que c'étoit une supposition moderne (3).

Peu après que Praxitèles se fut signalé dans

(1) Il est au Musée Napoléon, n°. 50, et gravé dans le *Museo Pio-Clem.*, tom. II, pl. xxx. On pense que c'est une imitation de celui qu'on appeloit *Periboetos*, c'est-à-dire *le fameux*, a cause de la célébrité dont il jouissoit dans la Grèce. *A. L. M.*

(2) Scopas fit une autre Vénus qui étoit drapée. Pline prétend qu'elle étoit supérieure à celle de Praxitèles, à Cnide. Anthol. *Epig.* Antipatri. *D.*

(3) M. Dallaway n'a pas relu l'inscription rapportée par Gori, *Museum Florent.*, tome III, pl. xxvi, quand il a écrit cette phrase; il auroit vu qu'elle porte non pas que l'auteur s'appeloit Apollodore, mais ces propres expressions: *Cléomènes, fils d'Apollodore, athénien, l'a fait.* L'authenticité de cette inscription a été attaquée par plusieurs antiquaires, et défendue par d'au-

la sculpture, particulièrement en bronze, parut Lysippe, dont le grand mérite étoit de suivre la nature plus scrupuleusement que n'avoient fait ses prédécesseurs immédiats. Pline dit que ses ouvrages étoient si nombreux, qu'on en comptoit plus de quinze cents. Nous devons regretter qu'ils fussent tous de bronze, parce que c'est ce qui a causé leur destruction (1).

Il ne reste aucun renseignement authentique qui puisse nous apprendre l'époque d'Agesandre, de Polydore et d'Athénodore ; mais il existe des preuves que Lysippe florissoit sous le règne d'Alexandre (2). Pline (3) attribue à ces premiers artistes le Laocoon, et Winckelmann (4) conjecture qu'Agesandre étoit le père des deux autres, et qu'il finit le Laocoon, qui est la figure la plus difficile, tandis que les deux jeunes gens furent laissés à ses fils. Pour répondre à

tres, et elle peut l'être avec succès, ainsi qu'on l'a vu par les ingénieuses conjectures que M. Visconti a produites en sa faveur, dans son ingénieuse *Dissertation sur les Sculpteurs grecs qui ont porté le nom de Cléomènes*. A. L. M.

(1) Plin., xxxiv, tom. II, p. 646. *Edit. Harduin.* D.
(2) Diod. Sicul., xvii, p. 579. D.
(3) Plin., xxxvi, 4. D.
(4) *Monum. ined.* p. 79.

ceux qui voudroient insinuer que cette statue est d'une date plus récente que la composition de l'Ænéide, il observe que les cheveux des deux jeunes gens ressemblent exactement à ceux des fils de Niobé, ou des Lutteurs qui sont à Florence; ce qui indique un temps plus ancien.

Malgré les témoignages des auteurs sur l'excellence de cette statue, la question a été agitée dans le monde savant, pour déterminer si ce groupe avoit été fait d'après la description de Virgile, ou s'il n'avoit pas suggéré au poète sa fiction. Mais l'effet que l'un et l'autre doit produire dérive de deux principes différens; dans l'un c'est simplement la commisération pour la torture que le cœur éprouve, et dans l'autre l'extrême horreur que doit causer un semblable supplice (1).

On conjecture qu'Apollonius et Tauriscus vécurent dans l'âge des sculpteurs du Laocoon,

(1) J'avoue que ce passage ne me paroît pas très-clair; ces mots, *l'un* et *l'autre*, ne désignent pas à qui du poème ou du groupe conviennent ces caractères. J'imagine que M. Dallaway veut dire que le statuaire n'ayant pas voulu offrir aux yeux un spectacle repoussant, n'a cherché à exciter dans notre ame que le sentiment de la commisération pour les souffrances de Laocoon, tandis que le poète a pu porter ce sentiment jusqu'à l'horreur, en peignant, en détail, toutes les angoisses de cet horrible

car leur époque précise est inconnue. Ils exécutèrent le groupe célèbre, actuellement à Naples, appelé le *taureau farnèse*. Dircé est représentée au moment d'être liée aux cornes de l'animal furieux, par Zéthus et Amphion, fils d'Antiope, qui est présente à cette action : la figure d'un jeune homme assis, ayant horreur d'une punition aussi cruelle, complète ce groupe (1). Les parties antiques sont d'un style semblable à celui du Laocoon, mais les restaurations sont nombreuses et manquent d'accord

supplice. On peut lire sur le Laocoon l'excellente dissertation que le célèbre Goethe a insérée dans les *Propyläen*, Band I, Stuck 1. M. Winckler en a donné un extrait détaillé dans le *Magasin Encyclopédique*, année IV, t. VI, p. 512. *A. L. M.*

(1) Plin., xxxvi, c. 5. Les groupes antiques excédoient rarement le nombre de quatre ou cinq figures, excepté la Niobé, qui en comporte seize. Le cardinal de Polignac, vers l'an 1750, découvrit parmi des ruines supposées avoir été le palais de Marius, douze statues de femmes sans têtes. *Lambert-Sigisbert* Adam, sculpteur françois alors à Rome, les transforma tout d'un coup en filles de Lycomède, au milieu desquelles est Achille. *D.*

M. Levezow, qui vient de composer en allemand une dissertation sur ces figures, pense que ce sont des Muses. V. *Konrad* Levezow, *Ueber die Familie des Lycomedes*; Berlin, 1704, *in-folio*. Il y en a un extrait détaillé dans le *Magasin Encyclopédique*, 1805, t. I, p. 284. *A. L. M.*

dans quelques parties (1). Sur une inscription maintenant effacée, on lisoit le nom d'un autre artiste, appelé Ménécrates (2), et l'on prétend que cette masse énorme de sculpture a été formée d'un seul bloc de marbre dans l'île de Rhodes.

Après la mort d'Alexandre-le-Grand, la Grèce tomba dans un état de dépendance peu différent de l'esclavage. Chaque territoire fut appauvri et dépouillé par des levées d'impôts exorbitans ou la continuation de la guerre; les arts, pendant l'oppression de leur patrie autrefois si favorisée, furent négligés, et auroient été presque anéantis, s'ils n'avoient trouvé un refuge en Asie, sous la protection des Séleucides (3).

Des hommes de talent, dans chaque profession, cherchèrent en Ægypte les encouragemens que leur offroit *Ptolémée Soter*, dont la muni-

(1) Ce groupe a été figuré dans la *Racolta di statue* de Maffei, pl. 48. Il est le sujet d'une Dissertation de M. Heyne, *Sammlung antiquarischer Aufsætze*. Stück II, s. 182. *A. L. M.*

(2) Pline, xxxvi, c. 29, §. 29, nous apprend qu'Apollonius et Tauriscus nommoient Artemidore et Menecrates comme ayant été leur père et leur maître, mais d'une manière indécise, de sorte qu'on ne pouvoit dire quel étoit celui des deux à qui ils devoient la vie ou leur talent. *A. L. M.*

(3) Polyb., xvii, p. 97. *D.*

ficence étoit digne d'Alexandre, de qui il tenoit son royaume.

Bientôt après que les arts se furent eux-mêmes bannis de la Grèce, la liberté inspira ses derniers héros, Aratus et Philopœmènes, et ils essayèrent de les faire renaître. Des jalousies mutuelles s'opposèrent à ce projet glorieux ; on eut recours aux Romains contre Philippe de Macédoine ; ce prince fut défait et contraint de rendre les provinces qu'il avoit injustement usurpées.

Cent quatre-vingt-quatorze ans avant J.-C., le consul romain, Quintus-Flaminius, proclama à Corinthe la liberté générale de la Grèce, et la tranquillité publique qu'amena cet événement produisit pour les arts une des époques les plus mémorables.

Callistrate, Athénée et Polyclès furent les maîtres les plus admirés. Polyclès se distingua par une statue d'Hermaphrodite (1), actuellement dans la Villa Borghèse à Rome. Apollonius l'Athénien (2) fit le torse d'Hercule dans

(1) *Raccolta di statue*, pl. 78 ; *Villa Pinciana*, stanz. vi, n°. 7. Il n'est pas certain que cet Hermaphrodite soit l'original de Polyclès, mais il est au moins une imitation de cette statue. *A. L. M.*

(2) M. Dallaway trace à sa manière l'histoire de ces artistes, qui est entièrement inconnue. *A. L. M.*

le Belvédère, que Michel-Ange estimoit être supérieur à toutes les statues découvertes jusqu'alors à Rome (1).

Le génie turbulent des Grecs les porta à des actes qui leur firent perdre la liberté qu'ils s'efforçoient de défendre; et la ligue achéenne, qui précéda toute agression de la part des Romains, leur donna un sujet d'attaque plausible. Le consul L. Mummius fut envoyé pour faire le siége de Corinthe. La prise d'une ville si renommée pour être le dépôt de tout ce que les arts avoient de plus parfait, excita la cupidité du général romain (2), qui se livra à toute la rapacité que pouvoit autoriser la victoire. En transportant à Rome une grande quantité de superbes ouvrages de goût pour orner son triomphe, il excita l'admiration de ses concitoyens, et leur inspira une ardeur insatiable pour de pareilles dépouilles. C'est ainsi

(1) Ce torse a été figuré bien des fois. V. *Raccolta di statue*, pl. IX. *Museo Pio-Clement. II*, pl. X. Il est à présent au Musée Napoléon, n°. 107.

(2) On ne peut appeler *cupidité* le desir qu'eut Mummius d'emporter à Rome les objets d'arts qui embellissoient Corinthe, puisqu'il les consacra tous dans les temples, ou qu'il en embellit les édifices publics, et ne garda rien pour lui. *A. L. M.*

que les temples furent dégarnis, les trésors de la vénérable antiquité pillés, et que le siége des arts fut transféré d'Athènes dans la métropole du monde (1).

A la même époque, Sicyon avoit été ravagée par M. Scaurus, et Sparte par Muræna et par Varron ; de sorte que les plus excellens ouvrages en peinture et en sculpture, ainsi que la faculté de rétablir ces arts, si long-temps leur orgueil et leurs délices, furent à jamais perdus pour les Grecs (2).

Le sort des arts ne fut pas plus heureux en Ægypte ; les cruautés des sept derniers Ptolé-

(1) « Græcia capta ferum victorem cepit, et artes
» Intulit agresti latio. »

Hor., *Epist.* II, 1, 156, 157.

(2) M. Voelkel a composé une dissertation fort bien faite sur les ouvrages qui furent enlevés de la Grèce à cette époque. Elle est intitulée : *Ueber die Wegführung der Kunstwerke aus den eroberten Lændern nach Rom* ; Léipzig, 1798. *in-*8°. — M. Sickler a donné sur cette matière un ouvrage encore plus étendu, qu'il m'a fait l'honneur de me dédier : *Geschichte der Wegnahme und Abführung vorzüglicher Kunstwerke aus den eroberten Lændern in die Lænder der Sieger;* Gotha, 1803. *in-*8°.— M. Winckler en a donné un extrait détaillé dans le *Magasin Encycloped.* ann. IX, t. V, p. 179. *A. L. M.*

més les avoient éloignés de sa cour ; et après la défaite d'Antiochus et des Séleucides, ils trouvèrent dans Attale, roi de Pergame, un unique mais très-généreux protecteur. La mort d'Attale et la réunion de ses états à l'empire romain, contribuèrent beaucoup à l'extinction des arts en Grèce ; elle devint complète lorsqu'Auguste enleva à Athènes ses priviléges, et dispersa ses citoyens, à cause de leur attachement au parti d'Antoine (1).

Toute la Grèce fut enveloppée dans le désastre de cette ville ; Thèbes, Sparte et Mycène ne conservèrent plus guère que leur nom (2). Sylla avoit pillé trois des temples les plus riches et les plus révérés ; celui d'Apollon à Delphes, celui d'Æsculape à Epidaure, et celui de Jupiter à Olympie. La grande Grèce et la Sicile partagèrent la calamité générale (3).

(1) Dio Cass., I, 7. *D.*

(2) Pausan. IX, p. 727. Appian. *Bell. civ.* II, p. 232. *D.*

(3) Strab. VI, p. 272. Le palais d'Attale, selon Pline, renfermoit un grand nombre de statues de la plus grande beauté, qui furent toutes apportées à Rome ; et le pillage des sculptures auquel se livra Verrès, pour enrichir sa galerie, lorsqu'il étoit préfet de Sicile, fut une des principales charges criminelles de Cicéron contre lui, dans son véhément discours. Tit. Liv. xxv, 40. Juvenal.

Après ce triste coup-d'œil sur la chute de la Grèce, l'esprit se dirige avec quelque satisfaction vers l'introduction des arts à Rome, et jouit des encouragemens que quelques hommes de talens reçurent de la libéralité de leurs orgueilleux et avides conquérans.

Pasiteles, dont le nom a été confondu avec celui de Praxitèles, étoit né dans la Calabre; il fit en argent une statue de Roscius, le célèbre acteur, représenté comme un enfant dans son berceau et enlacé dans les replis d'un serpent, dont sa nourrice passoit pour l'avoir préservé (1). A-peu-près dans le même temps, Archesilaüs et Evandre furent en grande réputation à Rome. Archesilaüs étoit entretenu par le riche et magnifique Lucullus; ces artistes acquirent de la célébrité par leurs ou-

Sat. VIII, 87. D. — *Voyez* aussi Delamarre, sur les Galeries de Verrès. *Acad. des Belles-Lettres*, tome XXV. A. L. M.

(1) Cicero, *de Divinat.* I, 56. Plin. XXXV, 45. La profusion des Romains, après l'extinction de leur gouvernement consulaire étoit si grande, qu'une statue de la Victoire qui fut placée dans le capitole, étoit d'or massif: elle pesoit 120 livres. Une perle, d'un prix énorme, fut sciée en deux pour en faire des pendans d'oreille à la statue de Vénus au Panthéon. Marc-Antoine en donna une

vrages en plâtre (1), probablement moulés sur les plus beaux modèles antiques, ou exécutés d'après leur propre invention. Pline cite comme leur chef-d'œuvre une statue qui fixe leur époque, et nous fait connoître leur renommée; c'est une Vénus faite pour Jules-César, et par le commandement d'Auguste. Ils restaurèrent aussi une tête de Diane pour une statue de Timotheus, contemporain de Scopas. Horace fait allusion au mérite supérieur d'Evandre pour les bas-reliefs (2).

Parmi les monumens de sculpture exécutés à Rome dans les derniers temps de la république, indubitablement par des artistes grecs, on peut compter les deux statues des rois de Thrace en marbre gris, représentés comme prisonniers dans la cérémonie d'un triomphe.

moitié à Cléopâtre, qui l'avala après l'avoir fait dissoudre dans du vinaigre. *D.* —J'ai fait voir dans mes *Monumens antiques inédits*, t. II, p. 107 et suiv., l'impossibilité d'une semblable dissolution, et discuté l'authenticité de ce fait, qui d'ailleurs n'est pas fidèlement rapporté par M. Dallaway. *A. L. M.*

(1) PLINE dit qu'il modeloit, mais il n'ajoute pas que ce fût en plâtre. *A. L. M.*

(2) « Mensave catillum
Evandri manibus tritum dejecit. »
HORAT. *Serm.* I, III, 91.

C'étoient des rois des *Scordisci*, peuples peu civilisés, qui furent défaits par M. Licinius Lucullus, frère du sénateur si connu par ses profusions. Exaspéré par leur continuelle perfidie, il leur fit couper les mains : cette circonstance de cruauté est représentée dans le marbre qui est actuellement dans le musée du Capitole (1).

La statue de Pompée (2), au pied de laquelle César fut immolé, est maintenant dans le vestibule du palais de Spada; elle étoit originairement dans la *Curia* ou Basilique de Pompée, où César assembla le sénat. Elle nous donne un exemple singulier d'une déviation dans les usages romains, qui représentoient toujours leurs héros vivans armés (3). Le grand triumvir est sculpté comme un héros déifié, nu, et dans des proportions colossales.

Winckelmann a très-ingénieusement soupçonné que la statue de Versailles qu'on appelle Cincinnatus (4), et une autre appelée Marcus

(1) *Voy.* le frontispice de la *Raccolta di statue* de Maffei. *A. L. M.*

(2) Maffei, *Raccolta di statue*, pl. cxxvii. *A. L. M.*

(3) « *Græca res est nihil velare : at contra romana ac militaris thoracas addere.* » Plin. xxxiv, 10. *D.*

(4) Elle est au Musée Napoléon, n°. 108. M. Visconti pense que cette statue représente Jason. *A. L. M.*

Agrippa, à Venise (1), sont d'un temps différent de celui de ces célèbres Romains, et ne sont pas leur portrait. Il prouve en effet, jusqu'à l'évidence, que ces ouvrages de l'art sont d'un style plus ancien (2).

Nous devons actuellement considérer les arts comme transplantés à Rome, quoiqu'ils fussent exclusivement professés par des artistes grecs, car les oppresseurs et les spoliateurs de la Grèce étoient devenus leurs généreux protecteurs. César n'étant encore qu'un particulier, avoit déjà formé une nombreuse collection de peintures, de pierres gravées et de petites figures en ivoire et en bronze; il en fit un don public lorsqu'étant parvenu à la dictature, il bâtit un temple à *Venus-Genitrix*. Son magnifique *Forum* est un exemple du desir qu'il avoit de contribuer à la magnificence de la cité impériale; et on peut dire qu'il laissa aux Romains l'amour des arts comme une espèce d'héritage (3). Auguste mérita d'être honoré comme le restaurateur des temples des dieux. Il rassembla de toutes les

(1) Il n'est pas figuré dans les *Statue di Venezia*, par Zanetti. *A. L. M.*

(2) *Monum. ined.*, t. I, p. 88. *D.*

(3) Plin. xxxvi, 1 ; Sueton., *Vita Jul. Cæsar.* 28. *D.*

parties de la Grèce les statues des divinités du travail le plus pur, et il en embellit Rome, tandis qu'il encourageoit la coutume, qui commençoit alors à s'établir, de représenter les personnes d'un rang éminent par des bustes et des statues, pour les placer dans les édifices publics (1), ou les garder religieusement dans l'intérieur des maisons. Il est étonnant qu'il n'y ait que deux statues qu'on puisse regarder comme les véritables portraits de cet empereur (2) : une dans le muséum du Capitole, avec une proue de vaisseau à ses pieds (3), en mémoire de la bataille d'Actium; et l'autre qui étoit anciennement dans la collection Rondonini à Rome.

Cléopâtre, reine d'Égypte, si malheureusement fameuse par sa beauté et ses profusions, aimoit les arts; elle donna à Jules-César une

(1) Suet. *Calig.*, c. xxxiv, où il assure que Caligula fit renverser les statues des hommes éminens, placées par Auguste dans le Forum. *D.*

(2) M. Dallaway se trompe sur le nombre de ces statues : il y en a une dans le Musée Napoléon, n°. 26, sans parler de celle n°. 95, dont la tête antique a été replacée. *A. L. M.*

(3) Maffei, *Raccolt. di Stat.*, pl. xvi. *A. L. M.*

statue de Vénus, pour orner le temple qu'il bâtissoit à Rome. Elle partagea avec Marc-Antoine les dépouilles de la Grèce et de Pergame; et elle ajouta à la bibliothèque d'Attale, qu'elle avoit acquise, quelques-uns des plus beaux ouvrages en peinture et en sculpture qui existoient alors. Deux statues que l'on dit représenter cette reine (1), dont celle du Belvédère est la plus célèbre (2), ne peuvent être regardées comme des portraits authentiques (3).

La conduite d'Auguste envers les Grecs, après qu'il se fût emparé du gouvernement impérial, fut sage et modérée; ses successeurs agirent de même jusqu'au règne de Caligula, qui envoya Memmius Régulus avec l'ordre d'enlever dans chaque ville les statues dont elles se glorifioient le plus. On exécuta les ordres de l'empereur avec une si grande exactitude, que les plus beaux morceaux de l'art furent appor-

(1) *Monum. ined.*, t. I, p. 90. *D.*

(2) On sait que celle-ci est une Ariane endormie. Elle est au Musée Napoléon, n°. 60. *V.* MAFFEI, *Raccolta di Statue*, pl. VIII; *Mus. Pio-Clem.*, II, 44. *A. L. M.*

(3) J'ignore quelle est l'autre statue dont parle M. Dallaway: plusieurs représentations d'Hygiée ont été prises pour des Cléopâtres. *A. L. M.*

tés à Rome, dans une si grande profusion que ses palais en étoient encombrés, et que plusieurs furent distribués dans ses nombreuses maisons de campagne. Le Jupiter olympien, composé d'or et d'ivoire, ouvrage de Phidias, n'auroit pas même été préservé de la rapacité de Régulus, si les artistes ne lui avoient assuré que cette statue ne pourroit souffrir le déplacement (1).

Un magnifique groupe de la villa Ludovisi à Rome, est regardé comme appartenant au temps de Claude. Il a été long-temps considéré comme représentant l'histoire tragique de Poetus et d'Arria, qui a été pathétiquement racontée par Pline le jeune dans ses Épîtres, ainsi que par Tacite et par Catulle. Les connoisseurs diffèrent d'opinion. Maffeï affirme que c'est Menophilus et Derettina, fille de Mithridate, roi de Pont (2); et Gronovius (3) prétend, avec plus de probabilité, qu'il a rapport à l'histoire de Macarius et de Canace, enfans d'Éole. Pausanias (4) nous apprend que Néron tira du seul

(1) Joseph. *Ant. Jud.*, xix, 1. *D.*
(2) Amm. Marcell., xvi. *D.*
(3) *Thesaur. Ant. Græc.*, t. III, tab. xxx. *D.*
(4) Pausan., x, p. 813; *Id.* viii, p. 94; Strabo, x, p. 459. *D.*

temple de Delphes cinq cents statues, qui furent transportées à Rome. Il employa Zenodorus pour couler en bronze sa statue colossale, de cent dix pieds de haut. On suppose que deux statues très-remarquables, actuellement existantes à Rome, l'Apollon du Belvédère, et celle appelée communément le *Gladiateur*, dans la villa Borghese, ont fait partie de ces dépouilles. Le silence de Pline sur ces deux chef-d'œuvres est absolu : il ne dit rien non plus des statues de Pallas par Evodius, et d'Hercules par Lysippe, qui sont particulièrement désignées comme ayant été apportées des villes grecques (1).

Dès que ces morceaux exquis furent dans la possession de Néron, il montra la dépravation de son goût, en faisant dorer ceux en bronze. On dit même qu'il a ainsi défiguré, par sa ridicule profusion, quelques statues de marbre.

Quant à l'état des arts à cette époque, nous sommes capables d'en porter un jugement favorable, par l'inspection de l'arc de triomphe de

(1) Pline fait mention d'une statue d'Alexandre-le-Grand par Lysippe, XXXIX, 19. VALOIS, *des Richesses du Temple de Delphes*. Voyez *Mém. de l'Acad. des Insc.*, t. III. *D.*

Titus (1), et par la frise du temple de Minerve, bâti par Domitien dans le Forum.

Les artistes se distinguèrent dans l'espèce de sculpture particulièrement appliquée aux bas-reliefs et aux trophées, par une élégance et un talent supérieur ; c'est ce qui est prouvé par plusieurs magnifiques monumens qui nous restent.

Les plans d'architecture adoptés par Trajan étoient si vastes, que des hommes de talens dans plusieurs espèces d'arts, furent invités à se signaler dans toutes les régions de l'empire, et furent protégés et soutenus par sa munificence. Les somptueux édifices qu'il bâtit paroissent au-dessus de la puissance humaine ; et nous ne pouvons nous former une idée de leur étendue et de leur grandeur que d'après leurs ruines. Son pont sur le Danube, son arc triomphal à Ancone, son Forum, dont la situation est actuellement marquée par la colonne historiée qui porte son nom, établissent sa renommée comme protecteur des arts, qu'il encouragea bien plus que ses prédécesseurs.

Sous les auspices d'Hadrien, successeur de Trajan, les arts se maintinrent dans un haut

(1) BELLORI, *Veteres arcus Augustorum;* Rom. 1690, fol.; SUARES, *Arcus Septimii Severi;* Rom. 1676, fol. *A. L. M.*

degré d'excellence. Non-seulement il étoit doué des qualités qui forment l'amateur distingué, mais il étoit lui-même artiste. Toutes les provinces de la Grèce eurent part à ses libéralités; et le temple de Jupiter à Athènes, qu'il restaura (1), ainsi que celui de Cyzique, sur les bords de la Propontide, qu'il bâtit, sont des monumens surprenans de la puissance impériale. Après avoir été pendant dix-huit ans occupé à parcourir les parties les plus éloignées de l'empire romain, il fit construire sa villa de Tivoli, dans laquelle on a trouvé des modèles exacts des édifices qu'il avoit vus; elle étoit aussi ornée des statues les plus admirables ou de leurs plus belles copies. Son goût judicieux dans tout ce qui tenoit aux arts, contribua davantage à la supériorité de cette collection, que la puissance qu'il avoit de dépenser d'immenses trésors pour se la procurer.

Ce fut Hadrien qui étendit la mode, suivie généralement par les nobles Romains et par les riches citoyens, d'avoir leurs portraits en statues. Il fit placer dans sa propre villa à Tivoli, non-seulement toutes les images de ses amis vivans, mais encore de ceux qui n'existoient plus (2) : celles

(1) PAUSAN. v, p. 406. *D.*

(2) XIPHILIN. *Epit.* DION. CASS., *in Hadrian.* p. 246. *D.*

de son cher Antinoüs y étoient répétées avec différens attributs. Une belle statue de ce favori a été trouvée sur le mont Esquilin, et placée dans le Vatican par Léon X. Un critique d'une profonde érudition a déterminé que c'étoit un Mercure (1). Un autre Antinoüs fut trouvé vers l'année 1770 dans les thermes d'Hadrien, près d'Ostie, par M. Gavin Hamilton ; il est représenté sous les traits symboliques de l'abondance : cette statue est actuellement dans la collection de M. J. Smith Barry, à Beaumont, dans le comté de Chester. M. Townley a eu la complaisance de me communiquer les lettres originales de M. Hamilton, relatives à la découverte de ces statues, et je lui dois la possibilité d'en donner quelques extraits dans cet ouvrage.

On sera peut-être curieux de connoître les noms des artistes qui furent constamment employés par Hadrien, et qu'il honora le plus de sa protection : ceux d'Aristæus, de Papias et de Zéno se rencontrent sur la plinthe de fragmens découverts parmi les ruines de sa villa à Tivoli.

(1) Visconti, *Mus. Pio-Clem.*, t. I, p. 9-10. *D.* — Il est actuellement au Musée Napoléon, n°. 129. *A. L. M.*

SECTION III.

Déclin de la Sculpture à Rome. — Les Antonins. — Septime-Sévère. — Extinction de l'Art sous les Gordiens. — Constantin. — Les Arts transportés à Constantinople. — Perte des plus belles Statues grecques. — Renaissance de l'Art en Italie. — Pétrarque. — Poggio. — Les Médicis. — Découverte des plus belles Statues. — Musées à Rome. — Collections en Angleterre. — Jacques Ier. — Charles Ier. — Thomas Howard, comte d'Arundel. — Collection d'Oxford.

Nous avançons actuellement avec rapidité vers le déclin de la sculpture. M. Aurèle est celui des deux Antonins qui aima le plus les arts. Sa statue équestre en bronze, dans la place du Capitole, est la première de ce genre qui existe au monde. Cette dernière période comprend les règnes de Trajan, d'Hadrien, des deux Antonins, et se termine inclusivement à Commode. Ce fut la plus remarquable pour le caractère et la parfaite exécution des portraits, et sur-tout des bustes des empereurs, tels que ceux de M. Aurèle, de

Commode dans sa jeunesse, et de Lucius Verus.

On voit au Belvédère une statue qu'on regarde comme celle de l'infâme Commode, dans le caractère d'Hercule jeune. Le fini supérieur des cheveux est une preuve décisive, selon Winckelmann (1), que c'est un véritable Hercule d'une plus haute antiquité.

Mais la décadence de la sculpture se remarque sur-tout dans les bas-reliefs des deux arcs de triomphe élevés à Rome sous le règne de Septime-Sévère. L'œil le moins exercé en découvre bientôt l'infériorité en comparaison des monumens exécutés sous les deux Antonins. Ce n'est pas cependant que les arts aient décliné subitement par la rareté de ceux qui en faisoient profession ; plusieurs portraits en marbre de cet empereur, et de son ministre favori, Plautianus (2)

(1) *Monum. ined.*, t. I, *trattato prelim.*, p. 99. *D.*— C'est la statue connue vulgairement sous le nom d'*Hercule-Commode*, qui est gravée dans la *Raccolta di* MAFFEI, pl. v, et dont il y a une copie en bronze sur la grande terrasse des Tuileries. Elle représente Hercule portant dans ses bras son fils Télèphe ou le petit Ajax. *A. L. M.*

(2) GIBBON, *Decl. of Rom. Emp.*, I, p. 165, art. 1. HERODIAN. III, p. 122-129. *D.*—Dion Cassius, Hérodien et Gibbon, d'après lui, parlent de Plautianus ; mais ils ne disent rien des images nombreuses qui, selon

sont une preuve convaincante que, quoique les sculpteurs fussent nombreux, l'art étoit entièrement déchu.

Les auteurs qui ont fait les recherches les plus utiles sont dans l'indécision pour fixer l'époque exacte de l'extinction des arts à Rome. Quelques-uns n'admettent aucune preuve de leur existence après les Gordiens; d'autres étendent l'époque de leur chute jusqu'au règne de Licinius Gallienus, l'an de l'ère vulgaire 268. On peut donner plusieurs raisons de la cessation des arts. La vénération des Romains pour leurs ancêtres avoit rempli leurs maisons de statues qui décourageoient les efforts des derniers temps par leur supériorité évidente. Leur nombre, ainsi que leur excellence, s'opposoient à l'émulation des artistes, qui manquoient également de talens et d'encouragement. Cassiodore assure que le nombre des statues qui étoient à Rome égaloit presque celui de ses habitans à l'époque de sa plus grande population.

Lorsque Constantin se détermina à établir à Byzance une nouvelle capitale du monde romain, il dépouilla l'ancienne métropole de ses

M. Dallaway, existent encore de ce ministre de Sévère. Pour moi j'avoue que je n'en connois aucune. *A. L. M.*

statues les plus estimées pour embellir sa nouvelle ville. Les cités de la Grèce qui étoient les plus voisines présentèrent une proie facile. On ne doit peut-être pas accorder une grande confiance à un auteur tel que Cedrenus; mais nous apprenons de lui que Constantin avoit rassemblé le Jupiter olympien de Phidias (1), la Vénus de Cnide de Praxitèles, et la statue colossale de Junon en bronze, qu'il avoit tirée de son temple à Samos (2). Ces statues, selon le verbeux Nicætas, furent mises en pièces ou fondues lorsque l'empire d'Orient fut soumis aux François et aux

(1) CEDRENUS, *Comp. hist.*, p. 554. D. — Cédrenus a pris la statue de Jupiter qui fut brûlée à Constantinople, dans le palais de Lausus, pour le célèbre Jupiter Olympien de Phidias. M. Dallaway auroit dû relever cette erreur au lieu de la partager. *Voyez* HEYNE, *Comm. Gœtt.* XI, 9, et VOELKEL, *Ueber die Bildsæule des Jupiters zu Olympia*, p. 105. On ignore quel est celui qui a détruit ce chef-d'œuvre après qu'il eut échappé à la barbarie de Caligula, qui voulut le faire venir à Rome et y substituer sa tête à celle du dieu. *A. L. M.*

(2) Cette statue pouvoit être une imitation de celle de Praxitèles; mais Cédrenus a encore commis une erreur en disant que c'étoit l'ouvrage même de ce grand statuaire, qu'il appelle mal-à-propos *Cnidien*. On ne sait ce qu'est devenue cette statue. M. VISCONTI, *Museo Pio-Clem.*, I, 19, présume qu'une belle tête de Vénus qui

SCULPTURE.

Vénitiens en 1204 (1). Les quatre chevaux de bronze du dôme de l'église Saint-Marc à Venise furent sauvés de la destruction, et apportés dans cette ville comme un signe de la victoire (2).

Depuis les premiers empereurs byzantins,

est à Madrid pourroit lui avoir appartenu. Dans ce cas, elle n'auroit pas péri, comme Cédrenus le dit, dans l'incendie du palais de Lausus. *A. L. M.*

(1) Si Nicétas disoit cela, il contrediroit l'opinion de Cédrenus, adoptée par l'auteur, que ces statues ont péri dans l'incendie du palais de Lausus, où elles étoient placées : mais Nicétas ne fait mention ni du Jupiter ni de la Vénus : parmi les statues citées par M. Dallaway, il ne parle que de la Junon. Il étoit d'autant plus aisé à l'auteur de vérifier ce passage, que le chapitre de Nicétas est inséré dans le tome XI de la *Bibliothèque grecque* de Fabricius. Il a été traduit en anglais par M. Harris, dans ses *Philologicals inquiries*, p. 303. Voyez aussi Gibbon, *Declin of Roman Empire*, ch. LX. *A. L. M.*

(2) Gibbon, *Emp. Rom.*, II, p. 240. D. — Ces chevaux sont ceux qui décorent aujourd'hui l'entrée du château impérial des Tuileries. On n'a aucun renseignement certain sur ces curieux monumens : on sait seulement qu'il y avoit beaucoup de simulacres de chevaux en marbre et en bronze dans l'Hippodrome, et que ceux-ci étoient du nombre. M. Seitz a rassemblé, dans une belle dissertation insérée dans le *Magasin Encyclop.*, ann. 1806, tom. VI, tout ce qu'on peut savoir sur ces chevaux, qu'il pense avoir été apportés de Chio. *A. L. M.*

jusqu'aux successeurs immédiats de Théodose, on vit paroître un foible rayon du génie des anciens artistes grecs. La colonne historiée d'Arcadius n'est pas de beaucoup inférieure à celles de Trajan et d'Antonin à Rome (1). D'après plusieurs épigrammes de l'anthologie, il est évident qu'il y avoit à Constantinople d'habiles artistes, et il est naturel de supposer qu'ils méritoient, à certains égards, de pareils éloges. Dans le temps même où Rome fut ravagée par les Goths, les ouvrages en bronze de Constantinople jouissoient d'une grande réputation.

Le savant Gibbon, dans la conclusion de son Histoire du Déclin et de la Chute de l'Empire romain, a brièvement et clairement indiqué les quatre causes générales auxquelles on peut attribuer la ruine de Rome (2). Dans le quinzième siècle, Pétrarque et Poggio en déplorent les pertes d'une manière très-éloquente ; ils particularisent les ruines dont ils étoient entourés, lorsqu'ils virent cette ville impériale plusieurs siècles après avoir essuyé les ravages que lui causèrent la fureur des Goths, le zèle des premiers chré-

(1) DALLAWAY, *Constantinople ancienne et moderne*, tom. I, p. 24. *D.*

(2) GIBBON, *Hist. Rom.*, t. XII, p. 400, *in-8°. D.*

tiens, les guerres civiles de sa propre noblesse, et la faux du temps.

Poggio assure que six statues parfaites étoient les seuls restes de l'ancienne magnificence de la maîtresse du monde (1) : quatre étoient dans les bains de Constantin ; une des deux autres est actuellement sur le Monte-Cavallo, et la statue équestre de M. Aurelius est la sixième. Cinq de ces statues étoient en marbre, la sixième en bronze.

Les habitans de Rome ne paroissent pas avoir mis alors un grand intérêt à connoître les ouvrages de l'art des anciens (2), ou s'être appliqués à les apprécier. Nous sommes vraiment redevables au même Poggio pour les recherches heureuses qui ont été faites bientôt après cette époque obscure. On peut même, d'après elles, retrouver la trace de la renaissance des arts en Italie (3). Il fut le premier qui fit une collection dans son propre pays, et la magnificence de son prince suppléa amplement aux dépenses que la fortune d'un particulier n'auroit pu soutenir.

(1) *De Varietate Fortunæ*, p. 20. *D.*

(2) *Invitus dico nusquam minus cognoscitur Roma; quam Romæ.* Poggii *Epist. Fam.* VI, 2. *D.*

(3) Il envoya un moine dans l'île de Chio pour y chercher des marbres. Poggio se plaint, dans une de ses lettres, de ce qu'il les a pris sans discernement. *D.*

A sa vive recommandation, le grand Côme de Médicis prit de l'amour pour les arts, commença à former un cabinet, et ses successeurs, animés d'une émulation héréditaire, ont employé leur pouvoir, leurs richesses et leur influence pour rendre cette collection digne de l'admiration de l'Europe.

La recherche des restes de la grandeur romaine, continuée avec assiduité, fut récompensée par de fréquentes découvertes de beaux morceaux de sculpture; et les artistes de l'école moderne établie à Florence, donnèrent les premières preuves de leur talent par la manière avec laquelle ils restaurèrent ces fragmens précieux.

Nous possédons une histoire intéressante et détaillée du siècle de Léon X, et des personnages éclairés de la famille des Médicis (1); elle est également précieuse pour les amateurs des arts et de la littérature. Parmi ceux qui montrèrent dans leur collection un jugement supérieur, couronné par le succès, je citerai seulement le

(1) ROSCOE, *Life of Lorenzo de Médici*, 2 vol. in-4°. 1797. — M. TURHOT a donné une excellente traduction de cet ouvrage important. Il seroit à desirer qu'il voulût s'occuper de celle de la *Vie de Léon X*, par le même auteur. *A. L. M.*

cardinal Ferdinand de Médicis. La Vénus, le groupe de Niobé, et plusieurs autres statues furent placés dans les jardins de sa villa, située sur le mont de la Trinité, à Rome, où elles firent l'admiration de l'Europe.

Les antiquaires romains nous ont appris plusieurs particularités relatives à la première découverte qui fut faite, dans le seizième siècle (1), de ces antiques, qui ont un si haut degré d'excellence, qu'aucune de celles qui ont été trouvées depuis ne peut souffrir la comparaison avec elles (2). Une courte indication de quelques-unes des plus remarquables pourra ne pas être sans intérêt, parce que leur histoire tient à celle de la sculpture.

(1) Ficoroni, *Gemme letterate*, contenant des notes sur les découvertes. Flaminius Vacca, *Memorie di varie antichita trovate in diversi luoghi di Roma*, 22 pages imprimées à la fin de la *Roma antica* de Nardini. Montfaucon. *D.* — M. Dallaway auroit pu ajouter à ces notices les *Mélanges philologiques* de M. Carlo-Fea, où on trouve les meilleurs renseignemens sur l'histoire des découvertes de monumens faites à Rome. *A. L. M.*

(2) Il y en a cependant plusieurs, telles que la Pallas de Velletri, la Leucothée, l'Antinoüs de la villa Albani, le Discobole, etc., qui ne déshonoreroient pas cette liste. *A. L. M.*

1°. La statue équestre de *Marcus Aurelius* (1) fut trouvée sous le pontificat de Sixte IV (de 1471 à 1484), sur le mont Cœlien, près de l'église de Saint-Jean-de-Latran; il la fit poser dans cette place. Environ vers l'an 1540 elle fut transférée dans la place du Capitole; Michel-Ange dirigea les travaux.

2°. Le *Torse* (2) a été trouvé dans le Campo di Fiori, sous Jules II.

3°. Le groupe de *Laocoon* (3) fut découvert dans la villa Gualtieri, près des bains de Titus, par Félix Frédis, en 1512, ainsi que cela est dit sur sa tombe dans l'église d'Araceli.

4°. L'*Antinoüs*, ou plutôt *Mercure*, selon M. Visconti (4), a été trouvé sur le mont Esquilin, près de l'église de Saint-Martin, sous Léon X.

5°. C'est aussi Léon X qui eut le bonheur de tirer de l'oubli la *Vénus* dite *de Médicis* ; elle fut trouvée dans le portique d'Octavie, bâti par Auguste, près du théâtre de Marcellus, dans le lieu appelé aujourd'hui Pescheria, et transpor-

(1) Maffei, *statue*, pl. xiv. *A. L. M.*

(2) *Ibid.*, pl. ix; *Mus. Napol.*, n°. 107. *A. L. M.*

(3) Maffei, *statue*, pl. 1; *Mus. Pio-Clem.*, II, 39; *Musée Napol.*, 111.

(4) *Museo Pio-Clement.*, t. I, pl. viii; *Musée Napoléon*, 129. *A. L. M.*

tée dans la galerie de Florence par Côme III, en 1676 (1).

6°. Le *Pompée* colossal du palais Spada (2) a été trouvé sous le pontificat de Jules III (de 1550 à 1555), près de l'église de Saint-Laurent, *in Damaso* (2).

7°. L'*Hercule* (3) et le groupe de *Dircé*, *Zéthus* et *Amphion*, appelé *il Toro* (4), actuellement à Naples, furent tirés d'une fouille dans les bains de Caracalla, et placés dans le palais Farnèse, environ vers le milieu du seizième siècle.

8°. L'*Apollon du Belvédère* (5) et le *Gladiateur de la villa Borghèse* (6) furent tirés des ruines du palais et des jardins de Néron, à Antium, à quarante milles de Rome, lorsque

(1) Maffei, *stat.* xxviii. *Mus. Napol.*, 123. *A. L. M.*

(2) Maffei, cxxvii. *A. L. M.*

(3) L'Hercule Farnèse. Maffei, *stat.* xlix, l. *A. L. M.*

(4) Le Taureau Farnèse. *Ibid.*, xlviii. *A. L. M.*

(5) *Ibid.*, ii. *A. L. M.*

(6) *Ibid.*, lxxv, lxxvi. C'est un guerrier combattant. Il y a de fortes présomptions pour croire que c'est Thésée ou du moins un héros Grec qui combat une amazone à cheval. *Voyez* mes *Monum. ant. inéd.*, t. I, p. 370. *A. L. M.*

le cardinal Borghèse y fit faire un *casino*, sous le règne de Paul V (de 1605 à 1621).

9°. Bientôt après le *Faune dormant* (1), qui est actuellement dans le palais Barberini, fut trouvé près du mausolée d'Hadrien.

10°. Le *Gladiateur mourant* (2) du Capitole fut tiré d'une fouille dans les jardins de Saluste, sur le mont Pincien, actuellement la villa Borghèse; il fut acheté du cardinal Ludovisi par Benoît XIV.

11°. Le petit *Harpocrates* et la *Vénus du Capitole* (3) ont été trouvés à Tivoli, sous le même pontificat.

12°. Le *Méléagre* (4), qui étoit autrefois dans la collection Pighini, actuellement dans le Vatican (5), fut découvert près de l'église de Saint-Bibiena.

(1) Maffei, *statue* LXXXIV. *A. L. M.*

(2) *Id.*, LXV. *A. L. M.* C'est probablement un Gaulois blessé à mort. Il étoit destiné à décorer un arc de triomphe. Il est dans le *Musée Napoléon*, n°. 96.

(3) *Museum Capitol.*, III, 19; *Mus. Napol.*, 208. *A. L. M.*

(4) Maffei, *statue* CXLI. *Mus. Napol.*, 117. *A. L. M.*

(5) On pourroit continuer ces notes chronologiques de la découverte des statues; mais il est difficile de rendre intéressant un simple catalogue. *D.*

A l'époque où l'ardeur de rassembler des antiques étoit à son plus haut point, les pontifes, les cardinaux, leurs favoris, leur parens rivalisèrent entr'eux pour ces recherches.

Ce seroit passer les bornes que je me suis prescrites dans cet ouvrage que d'entreprendre d'offrir l'énumération des collections qui existoient à Rome. Lorsque je les visitai en 1796, ces collections étoient si nombreuses, la variété y étoit si grande, toutes approchoient tellement de la perfection, qu'il étoit plus aisé de les admirer que de fixer son choix.

Qu'il me soit permis de parler avec plaisir de la facilité avec laquelle on y est admis. La permission que les possesseurs actuels accordent aux étrangers, particulièrement aux artistes, de copier les monumens ou de faire des dessins d'après les statues, est vraiment admirable, et digne de la noblesse de ceux qui donnèrent au peuple romain des bains, des théâtres et des jardins pour leur plaisir et leur instruction.

L'étude de l'antique est facilitée par toutes les manières possibles; non-seulement par l'accès facile des statues, mais encore par les ouvrages et les gravures dont elles ont été l'objet (1).

(1) *Ædes Barberinæ*, fol. 1647; *Ulyss.* ALDRO-

Comme la ville de Rome et ses environs contenoient le plus grand nombre de ces antiquités, les défenses de l'autorité ecclésiastique s'opposèrent à ce qu'aucune pièce de sculpture fût aliénée, et le haut prix que donnoient les cardinaux, joint à la crainte de la censure, furent la cause que presque tous les morceaux d'un grand mérite restèrent en Italie.

Le premier des princes étrangers qui voulurent former une collection fut François I, pour décorer son palais du Louvre. Il envoya à Rome *Francesco* Primaticcio, qui s'acquitta de cette commission avec tant d'intelligence et de talent, qu'il rapporta cent vingt-cinq statues, bustes et

vandi, *Statue di Roma*, in-12, 1558. *Mon. Medices*, 1590, *di Domenico* Montelatici. *Villa Borghèse*, in-8°., 1700, *Domenico* de Rossi. *Raccolta di statue antiche, con le esposizioni* de P. A. Maffei, fol. 1704. P. Lucatelli, *Mus. Capitolinum*, in-4°., 1750. *Museum Florentinum*, 1740. Piranesi, *Raccolta di statue*. Winckelmann, *Monumenti inediti*, 2 vol., in-fol., 1767. D. — M. Dallaway a omis, dans cette énumération, les ouvrages principaux, la *villa Mattei* d'Amaduzzi, la *Galeria Giustiniana*, la *villa Pinciana* de Lamberti, et sur-tout les *Monumenti Gabini*, et le *Museo Pio-Clementino* de M. Visconti. Ces deux derniers ouvrages doivent être regardés comme des modèles pour ce genre de composition. *A. L. M.*

figures; mais les meilleurs morceaux de cette collection n'étoient point antiques (1). Barozzi fut employé à couler en bronze et à faire des modèles d'après le *Laocoon*, la *Vénus*, et d'autres statues nouvellement découvertes (2), ce qu'il exécuta de manière à reproduire la force et la beauté de l'original.

Le prince Henri et son frère, qui fut ensuite Charles I, roi d'Angleterre, chargèrent de la même commission sir Henri Wootton, leur résident à Venise; mais il se procura peu d'antiques. Leur collection consistoit principalement en petits bronzes supérieurement copiés par les artistes de Florence. Le comte d'Arundel, dans le même temps, avec une dépense égale et plus de jugement, avoit commencé sa collection d'antiques, dont nous essaierons bientôt de rendre un compte exact.

Philippe IV, roi d'Espagne, fut engagé par

(1) Parmi ces statues on doit sur-tout citer la célèbre *Diane* qui est aujourd'hui au *Musée Napoléon*, n°. 2: on peut la placer parmi les premiers chefs-d'œuvres de l'art. *A. L. M.*

(2) La plupart de ces bronzes avoient été placés à Fontainebleau; ils décorent aujourd'hui le jardin des Tuileries. Le *Laocoon* est dans le palais du Corps législatif. *A. L. M.*

le célèbre Velasques à acheter des marbres à Rome. Les premières statues de quelque mérite furent apportées dans ce royaume sous la direction de ce grand peintre (1).

En Allemagne on ne fit des acquisitions de cette espèce que dans un temps plus avancé (2).

Le Belvédère, dans le palais du Vatican, a été le premier dépôt de sculpture, et fut originairement construit par Jules II, le prédécesseur immédiat de Léon X; et si alors on n'y

(1) Le palais de Saint-Ildephonse a été enrichi par le Musée Odescalchi, formé en grande partie de la collection de Christine, reine de Suède. *D.* — Il a reçu depuis la collection des vases grecs et des bustes de Raphaël Mengs. *A. L. M.*

(2) Il y a dans le palais électoral de Dresde quelques belles statues; Frédéric II, roi de Prusse, acheta les marbres du cardinal de Polignac, et les pierres du baron de Stosch, et forma une galerie composée de morceaux exécutés d'après l'antique par des artistes français. *D.* — M. Dallaway auroit pu dire que la galerie de Dresde est une des plus riches après celles d'Italie et de France. CASANOVA et LIPSIUS en ont rédigé le catalogue; LEPLAT en a publié les gravures, et actuellement M. BECKER en donne, sous le titre d'*Augusteum*, une excellente description accompagnée de belles gravures. M. LEWEZOW se propose de publier toute la collection d'antiques du roi de Prusse, qui est plus considérable qu'on ne le suppose. *A. L. M.*

voyoit pas l'Apollon, il pouvoit se glorifier de posséder le Laocoon, le Torse et l'Antinoüs.

Le cardinal Ferdinand de Médicis réunit la Vénus, les Lutteurs, le Faune dansant, la Niobé, et plusieurs autres, qui ont été transférés de sa villa à la galerie de Florence.

L'héritier de Paul III, le cardinal Alexandre Farnèse, conserva l'Hercule et l'énorme groupe de Dircé. Ces deux morceaux ont été transportés à Naples.

Paul V commença la collection Borghèse, actuellement une des plus belles et des plus choisies de Rome (1).

C'est à Urbin VIII que l'on doit les marbres Barberini, dont les plus célèbres sont le Faune dormant et les bustes de Marius (2) et de Sylla : plusieurs ont été dispersés.

La collection Mattei étoit remarquable par le nombre et l'excellence des bas-reliefs, et par l'aigle de bronze que Jules Romain s'est plu à copier au crayon rouge (3).

(1) *Supra*, p. 141. *A. L. M.*

(2) GRONOVII, *Thesaurus*, II, oo. *A. L. M.*

(3) Il y avoit dans la *villa Mattei* bien d'autres morceaux d'une plus haute importance. Elle a été décrite par AMADUZZI, en 3 vol. *in-fol. A. L. M.*

Le cardinal Alexandre Albani, neveu de Clément XI, forma dans sa villa une galerie où l'on voit plusieurs morceaux de sculpture également parfaits et curieux, entre autres l'*Apollon Sauroctonos*, la plus belle statue en bronze qui soit à Rome (1).

Pendant le règne de Benoît XIV, plusieurs fouilles furent exécutées avec ardeur et avec succès, particulièrement dans l'endroit où étoit située la villa d'Hadrien à Tivoli.

Ce pontife libéral destina une aile du Capitole à recevoir ces découvertes. Le Gladiateur mourant, la Vénus et l'Agrippa y fixent d'abord l'attention.

Le pape Ganganelli (Clément XIV) avoit fait une collection des marbres trouvés pendant son court pontificat, et avoit désigné dans le Vatican un lieu pour un muséum. Ses intentions ont été parfaitement remplies par Braschi (Pie VI), et les salles ajoutées au Belvédère sont distinguées par les noms réunis des deux pontifes (2). Tivoli a été une mine presque inépui-

(1) Il y a au Musée Napoléon, n°. 152, une répétition en marbre de cette belle statue, qu'on regarde comme une imitation de celle de Praxitèles; il y en a encore d'autres dans la *Villa Pinciana*, et ailleurs. *A. L. M.*

(2) *Museo Pio-Clementino*. *A. L. M.*

sable, et a contribué en grande partie à la composition de ce nouveau muséum.

Les morceaux les plus remarquables, outre ceux qui ont déjà été cités, sont la statue de Tibère (1), le Poète comique Posidippus (2), et un groupe d'Æsculape et d'Hygiée (3). Une des salles est seulement remplie d'animaux dont plusieurs peuvent nous dédommager de la perte de ceux qui ont fait autrefois l'admiration de la Grèce (4).

Ces observations préliminaires sur l'histoire de la sculpture peuvent au moins servir d'introduction à notre sujet principal: l'origine du goût classique en Angleterre; le point de perfection auquel ce goût est parvenu par les talens et la libéralité des personnes qui ont enri-

(1) *Musée Napoléon*, n°. 105. *A. L. M.*

(2) *Museo Pio-Clem.*, t. III, pl. XVI; *Mus. Napol.*, n°. 77. *A. L. M.*

(3) *Museo Pio-Clem.*, t. II, pl. III. *A. L. M.*

(4) Les cinq animaux célèbres qui nous restent de l'antiquité (selon lord Orford) sont la *Chèvre Barberini*, l'*Ours de Florence*, l'*Aigle de la villa Mattei*, celui de *Strawberry Hill*, trouvé près des bains de Caracalla en 1742, et le *Chien* de M. Duncombe. M. Townley possède un groupe de chiens et d'un aigle qui les égalent en beauté. *D.*

chi leur pays des restes les plus parfaits et les plus purs de l'antiquité, est une preuve incontestable de supériorité nationale, et les savans et les amateurs des arts se font une gloire d'en convenir.

Sous les règnes de Jacques et de Charles I, Thomas Howard, comte d'Arundel, ne se trouvant pas dignement récompensé pour les services de son illustre maison dans la cause des Stuarts, passa plusieurs années de sa vie sur le continent, et se livra à l'étude des arts et de la littérature. Doué (1) par la nature de beaucoup de goût et de discernement, il devint le protecteur des savans et des hommes de génie; il forma le projet d'introduire dans sa patrie l'étude des élémens de l'architecture classique, et les arts du dessin. A son retour en Angleterre, son palais, situé sur les bords de la Tamise, et sa maison de campagne, dans la province de Sur-

(1) Les embellissemens des bâtimens de Westminster avoient été confiés au lord Arundel et à Inigo Jones (Rymers, *Fœdera*, vol. XVIII, p. 97); et en 1618 d'autres pairs lui furent adjoints pour diriger l'alignement et l'uniformité de Lincoln's Inn-Fields, etc., etc. Les dessins de Lincoln's Inn-Fields et de Covent-Garden, par Inigo Jones, sont présentement chez le lord Pembroke à Wilton. *D.*

rey, étoient fréquentés par les personnes du plus grand talent, qu'il entretenoit par sa magnificence, et dirigeoit par son goût exquis. François Du Jon, le mathématicien Oughtred, étoient pensionnés par lui; il fut le protecteur d'Inigo Jones et de Van-Dyck. Ce fut lui qui amena et fixa en Angleterre Wenceslas Hollar (1), le premier graveur distingué qu'ait eu l'Angleterre. Enfin il employa Nicolas Stone, le Séur et Fanelly, les premiers sculpteurs qui exercèrent leur art dans ce royaume. Ce fut par l'exemple et à la recommandation de lord Arundel, et à cause de la jalousie que lui portoit le favori Villiers, que Charles I, doué d'ailleurs par la nature d'un goût sûr et délicat, aima les arts et leur donna de l'encouragement.

Lorsque lord Arundel fut déterminé à former une galerie de statues, il s'attacha pour

(1) Les trois collections des ouvrages de Hollar les plus complètes en Angleterre, sont celle appartenant à Sa Majesté, celle du duc de Portland, et celle faite par le duc de Norfolk. Hollar a gravé deux vues de l'hôtel d'Arundel, et une vue de Londres, prise du sommet de la ville. Cette dernière gravure est si rare, qu'elle fut vendue douze guinées à une enchère en 1799. Il a gravé aussi les châteaux d'Arundel et d'Albury dans la province de Surrey. *D.*

cela deux hommes de lettres. Le savant John Evelyn fut envoyé à Rome, et William Perry résolut d'entreprendre un voyage dans les îles de la Grèce et dans la Morée. Ses recherches infatigables dans les îles de Paros et de Délos avoient été couronnées du plus grand succès, quand, en se rendant à Smyrne, il eut le malheur de faire naufrage sur les côtes de l'Asie, en face de Samos, et ne sauva que sa vie (1). A Smyrne il se procura plusieurs marbres très-curieux et d'une grande importance, particulièrement la célèbre *Chronique de Paros* (*Parian Chronicle*). La jalousie de Villiers étoit toujours active à entraver les recherches de lord Arundel, ou à troubler les charmes de sa retraite. Sir Thomas Roe, alors ambassadeur à la Porte, et par conséquent dans la dépendance du ministre, reçut ordre de faire des acquisitions au-dessus des facultés de Perry, et de ne lui donner en sa qua-

(1) Lettres de sir *Thom.* Roe, p. 594 : « Je ne suis pas
» autrement amateur de l'antiquité (dit le duc de Bucks),
» comme vous pouvez le croire, etc. » Sir Thomas rend un témoignage honorable au mérite et à la persévérance de M. Perry, page 495. « Il a visité Pergame, Samos,
» Ephèse, et d'autres endroits, et il en a tiré deux cents
» pièces; aucune n'étoit entière. » *D.*

lité d'ambassadeur d'autres secours que ceux qu'il ne pourroit lui refuser ouvertement. Le roi avoit aussi ordonné à sir Kenelm Digby, amiral d'une flotte dans le Levant en 1628, d'acquérir dans le pays les statues qu'il pourroit se procurer. Le catalogue (1) de sa collection ne nous

(1) Abraham Van-der-Dort étoit garde du cabinet de Charles I à Whitehall : il composa un catalogue des statues et des tableaux qu'il renfermoit. Ce manuscrit est au Musée Ashmoléen d'Oxford ; il a été copié par Vertue et publié par BATHOE, in-4°., 1757. Il paroit que la collection royale étoit nombreuse et d'une grande valeur; mais rien n'est plus vague que cette description. Il est dit, par exemple: « Une tête d'empereur, une tête de femme, » un corps de Vénus, etc., etc.; dans la galerie du palais » de Sommerset, 120 pièces de sculpture, estimées » 2,527 liv. sterl. 5 sh. ; dans le jardin, 20 autres, esti- » mées 1,165 liv. sterl. 14 sh.; dans le palais de Green- » wich, 250 pièces, à 13,780 liv. sterl. 13 sh.; et à Saint- » James 29, à 656 liv. sterl. » Parmi les statues, la copie du Gladiateur Borghèse, actuellement à Houghton, fut vendue 300 livres sterlings; Apollon, 120 livres; une Muse, 200 livres ; Déjanire, 200 liv., etc., etc., etc. Ces prix, quelque hauts qu'ils puissent paroître pour le temps, étoient donnés par des agens étrangers employés par le cardinal Mazarin pour la décoration de son palais à Paris. Don Alonzo de Cardenas, ambassadeur près de Cromwel, acheta des statues et des tableaux, qui, après avoir été débarqués à la Corogne, furent envoyés à Madrid

apprend ni quel en étoit le nombre, ni les sujets qu'elles représentoient. Peacham rapporte que ces marbres étoient principalement tirés des ruines du temple d'Apollon à Délos (1).

Lord Arundel ayant rassemblé dans sa galerie les diverses acquisitions qu'il avoit faites à Rome et dans la Grèce, jouissoit en partie du fruit de ses soins, quand le flambeau de la guerre civile s'allumant de toute part, vint l'arracher à sa magnifique retraite.

Il avoit adopté l'ordre suivant pour l'arrangement de ses marbres : les statues et les bustes étoient placés dans sa galerie ; les marbres chargés d'inscriptions étoient appliqués contre les murs du jardin de l'hôtel d'Arundel, et les statues d'un ordre inférieur, ou qui étoient mutilées, décoroient le jardin d'été que le lord avoit à Lam-

sur dix-huit mules. Christine de Suède et l'archiduc Léopold, gouverneur de Flandres, firent aussi des achats considérables. Dans la suite aucun de ces princes n'offrit à Charles II de lui rendre ces acquisitions, que peut-être il regrettoit peu lui-même, n'ayant ni les connoissances ni le goût de son père. Ce que la reine Christine avoit acheté, y compris la collection de statues Odeschalchi, etc., fut revendu à Philippe V, pour le palais de Saint-Ildephonse. *D.* — V. *Suprà*, p. 252, note. *A. L. M.*

(1) *Complete Gentleman*, p. 107. *D.*

beth. Plusieurs catalogues nous apprennent que la *collection Arundélienne* complète contenoit trente-sept statues, cent vingt-huit bustes et deux cent cinquante marbres écrits, sans compter les autels, les sarcophages, divers fragmens, et des bijoux inestimables.

En 1642, lord Arundel quitta l'Angleterre pour n'y retourner jamais, et mourut à Padoue en 1646. On prétend qu'il emporta avec lui sa collection; mais il est plus probable qu'il n'y eut que ses diamans, ses pierres gravées, ses tableaux et ses curiosités qui furent transportés à Anvers. On ne peut malheureusement donner que de légères notions sur le sort de cette collection si précieuse pour tout connoisseur, et si respectable pour un véritable anglois. Lord Arundel fit à sa mort un partage égal entre son fils aîné, et William Howard, l'infortuné comte de Strafford (1).

Henri, comte d'Arundel, qui fut créé duc de Norfolk à la restauration, hérita du partage de l'aîné; le savant Selden, que le comte Thomas avoit honoré de son amitié, employa son crédit pour engager le comte Henri à faire don à l'université d'Oxford de tous les marbres

(1) On peut consulter, sur le respectable lord Arundel, lord Orford's, *Anecdotes of Painting,* II, 124. *D.*

écrits; Evelyn même, qui avoit donné ses soins à la collection originale, applaudit à cette libéralité. Le même seigneur fit présent à la société royale d'une partie de la bibliothèque des rois de Hongrie, et au collége d'Arms de plusieurs manuscrits précieux.

Les peintures et les statues qui restèrent à l'hôtel d'Arundel furent en quelque sorte comprises dans la confiscation générale faite par le parlement. Don Alonzo de Cardenas, ambassadeur d'Espagne près de Cromwel, en obtint quelques morceaux qu'il envoya en Espagne avec les débris de la collection royale.

Environ vers l'an 1678 on voulut percer des rues sur le terrein de l'hôtel et du jardin d'Arundel: on se détermina alors à faire une vente des statues. On vouloit d'abord qu'elle fût collective; mais comme il ne se présentoit pas d'acquéreur, on divisa le tout en trois lots. Le premier comprenoit ce que renfermoit l'hôtel, le second ce qui étoit dans le jardin, et le troisième ce qui se trouvoit à Lambeth.

Le premier lot, consistant principalement en bustes, fut acheté par lord Pembroke; on les voit à Wilton: le second fut acquis par lord Lemster, père du premier comte de Pomfret, qui le fit transporter dans sa terre d'Easton Neston, pro-

vince de Northampton. Cette acquisition ne lui coûta que 300 livres sterlings. Il ne se présenta point d'acheteur pour le troisième lot du jardin de Lambeth, jusqu'en 1717, que M. Waller, de la famille du poète de ce nom, en donna 75 liv. sterl., et le fit transporter à Beacons-field, dans le comté de Buckingham. Dans la suite M. Freeman Cook en eut la moitié qu'on voit à Fawley-Court, dans le même comté (1).

Lord Pomfret, à la recommandation de lord Burlington, fit venir d'Italie un nommé Guelfi, élève de Camille Rusconi, pour restaurer les statues imparfaites et les tronçons. La figure lourde et désagréable de sa composition, qu'on voit à l'abbaye de Westminster, sur le tombeau du secrétaire Craggs, prouve combien il étoit peu propre pour une tâche aussi importante. Il a presque toujours manqué l'attitude ou mal conçu le caractère des statues qu'il s'efforçoit de restaurer, et il a gâté le plus grand nombre de celles auxquelles il a touché. Il faut, pour saisir la vérité et approcher de la perfection des

(1) Quelques fragmens ont été trouvés depuis en creusant des fondations dans le Strand; ils ont été envoyés au château de Worsop. Le docteur Dacarel les a fait graver. D.

modèles antiques, être bien plus qu'un bon ouvrier, qualité que l'on s'accorde même à refuser à ce Guelfi.

La comtesse douairière Henriette-Louise de Pomfret fit présent de la totalité de ces statues à l'université d'Oxford, qui lui en témoigna sa reconnoissance dans un discours de M. Thomas Warton, alors professeur de poésie. Elles furent entassées dans une grande salle du collége, où elles sont encore. On dit que feu lord Litchfield avoit eu l'intention de les tirer de l'état d'oubli où elles sont, et de construire un édifice où elles pussent être placées à leur avantage (1).

J'ignore par quelle circonstance le bronze favori de lord Arundel, représentant la tête d'Homère, que Van-Dyck a placé dans le tableau qui représente ce lord (2), s'est trouvé dans la

(1) Le docteur F. Randolph d'Alban Hall, à Oxford, légua par testament la somme de 1000 liv. sterl. pour ce projet. *D.*

(2) On voit au château de Worksop deux portraits du comte d'Arundel et de son épouse, lady Alathea Talbot, par Paul Vansomer, 1618. Le respectable lord est représenté assis, vêtu de noir, portant à son cou le collier de l'ordre de la Jarretierre; il désigne avec son bâton de maréchal quelques statues qui sont près de lui. Lord Or-

possession du docteur Mead. A sa vente, lord Exeter l'acheta, et en fit don au Musée britannique (1).

Les camées et les pierres gravées, parmi lesquelles se trouve le mariage de Cupidon et de Psyché, avoient été gardés par une duchesse de Norfolk divorcée, et légués par elle à son second mari, sir John Germaine. Sa veuve, lady Elisabeth Germaine, en fit présent à sa nièce, miss Beauclerk, lors de son mariage avec lord Charles Spencer, d'où ils ont passé au présent duc de Marlborough; et ce seigneur a montré le prix qu'il y attachoit en employant pour les dessiner et les graver les talens distingués de Cipriani et de Bartolozzi (2).

ford (vol. II, p. 5, in-8°.) ne parle pas de ces deux portraits. On en trouve des copies parmi les dessins de la famille Howard par Vertue, qui sont au château de Norfolk. *D.* — Il a été gravé par Hollar. BROMLEY, *Catalogue of the British portrait*, p. 69, cite encore plusieurs autres portraits de lord Arundel. *A. L. M.*

(1) Il est gravé dans la quatrième édition de l'*Odyssée* de POPE. *D.*

(2) Ces gravures ont été faites aux seuls frais du duc de Marlborough, et n'ont point été publiées. Une copie en deux volumes a été vendue à une enchère, en 1798, 86 liv. st. *D.* — Le célèbre camée d'*Amour et Psyché* par TRYPHON

William Howard, dans la suite lord Strafford, hérita d'une maison bâtie pour sa mère, la comtesse d'Arundel, par Nicolas Stone en 1638. Elle étoit située près de la barrière de Buckingham, et s'appeloit Tarthall. Ce fut là que l'on déposa le second lot du partage de lord Arundel : il étoit d'une telle valeur, qu'il produisit, à la vente qui fut faite en 1720, la somme de 8852 l. sterl. Bientôt après la maison fut abattue.

Pour donner une idée générale du prix de cette collection, on cite un cabinet d'ébène, sorte de petit coffre renfermant des tiroirs où l'on met des bijoux et des choses précieuses, peint par Polenbourg et Van-Bassan, qui fut acheté par le comte d'Oxford pour la somme de 310 liv. sterl.

En 1763 le savant et célèbre docteur Chandler, qui avoit voyagé en Grèce et dans l'Asie mineure, publia les *Marbres d'Oxford (Marmora oxoniensia)*, ouvrage extrêmement dis-

dont il est ici question, a été gravé séparément dans les deux ouvrages sur les *Pierres qui portent les noms des anciens graveurs*, par Stosch et par Bracci; dans le 2ᵉ volume de l'ouvrage de Bryant, *Analysis of ancient Mythologie*; séparément pour un billet de visite d'une représentation au bénéfice de madame Siddons, et dans plusieurs collections. *A. L. M.*

SCULPTURE. 267

pendieux (1). Il avoue que pour les éclaircissemens qu'il a donnés sur les statues, il est très-redevable à M. Wood, le célèbre voyageur à Balbec et à Palmyre.

(1) On a pris les particularités et les détails des prix de la vente des diverses curiosités dans les anecdotes de la famille Howard.

Peintures.	812 l. st.	18 s.	0 d.
Gravures.	168	17	4
Dessins.	299	4	7
Laques.	698	11	0
Bronze dorés.	462	1	0
Vases de crystal.	564	3	0
Coupes d'agate.	163	16	0
Bijoux et curiosités.	2467	7	10
Médailles.	50	10	6
Lot de vieille argenterie.	170	6	7
Coffres de la Chine.	1256	19	0
Ameublement.	1199	5	0
Plusieurs autres lots.	738	13	2
TOTAL.	8852	11	0

Il est difficile, d'après ce mémoire, de statuer sur la véritable valeur de ces objets; car, en 1720, le nombre des connoisseurs étoit peu considérable, et tout prix offert étoit accepté. Qu'on juge de ce que produiroit aujourd'hui une pareille vente, sur-tout d'après la manière dont on procède actuellement aux encans publics. *D.*

Il paroît que M. Wood étoit plus versé dans l'architecture que dans la connoissance de la sculpture ancienne. Le dessin des statues est, en beaucoup de points, fautif et incorrect, et ne peut souffrir la comparaison avec les ouvrages semblables faits par des graveurs italiens.

Tout amateur des arts éprouvera une véritable satisfaction en pensant au moment où l'on prélèvera sur les fonds abondans établis par le docteur Radcliff pour l'entretien de l'Université, la dépense nécessaire pour bâtir un édifice propre à recevoir ces précieux restes de l'antiquité. Une galerie construite de manière à ne pas offrir à l'œil tous les objets à-la-fois, mais par degrés, feroit honneur au goût et à l'intelligence d'un établissement national.

Nous avons plusieurs sculpteurs très en état de restaurer les marbres d'Arundel, et qui pourroient rectifier les méprises de Guelfi. Parmi nos savans amateurs, il en est qui, déjà en possession des plus beaux restes de l'art des Grecs, détermineroient, par leurs avis et leur opinion, la destination originale des fragmens, et qui peut-être, s'ils n'avoient à redouter l'état d'oubli où sont restés les dons de lord Pomfret, s'empresseroient de compléter un musée digne de Rome et de Florence.

Ce seroit alors, pour nous servir de l'expression de Peacham, que nous aurions transporté l'ancienne Grèce en Angleterre. Le jeune élève de l'université seroit encouragé à étudier la théorie et la pratique des arts, ou apprendroit à les apprécier ; et ceux qui vont en Italie pour en admirer les chef-d'œuvres ne se feroient plus remarquer par leur ignorance ; nous pourrions enfin dire avec vérité : *Nos etiam habemus eruditos oculos* (1).

Je suis redevable des observations (2) que j'ai faites sur la sculpture ancienne aux écrits de M. Winckelmann, et principalement aux conversations que j'ai eues avec des personnes de goût, lorsque j'ai visité les antiquités de Rome en 1796, peu de temps avant le moment où cette capitale éprouva la ruine ou la dispersion de plusieurs de ses chef-d'œuvres. Pour ce qui a rapport à l'histoire du premier âge des arts dans la Grèce, les amateurs modernes peuvent se contenter de suivre les foibles lumières que leur offre Pline ; mais ils trouve-

(1) Cicero, *Epist. ad Attic. D.*
(2) Les réflexions qui terminent ce chapitre auroient été mieux placées à la fin de l'histoire de la Sculpture antique. *A. L. M.*

ront un guide plus sûr dans le goût et la précision de l'élégant Quintilien.

M. Gilpin a remarqué qu'une action animée étoit, dans les statues, le chef-d'œuvre de l'art, comme dans le Laocoon, les Gladiateurs et les *Pancratiastes* à Florence, l'Apollon du Belvédère. Cette action donne lieu à un développement de graces. Parmi les vrais connoisseurs, le Laocoon trouve plus d'admirateurs ; c'est l'ouvrage le plus pur de tous les artistes grecs.

L'ancien président de l'Académie prétend que des mille statues que nous possédons, une grande partie manque de caractère. Quelle que soit l'autorité d'une pareille critique, elle n'est juste que dans un certain degré, et seroit plus applicable aux bustes romains qu'aux belles statues grecques, qui représentent une seule action.

La Vénus de Médicis n'a pas un grand mouvement, et cependant elle n'a jamais été regardée comme sans caractère. Après tout, il est possible que le repos des passions soit plus conforme aux moyens de la sculpture, où l'attention captivée par la représentation de l'objet ne doit point être détournée par la violence de l'action, ni choquée par l'horreur qu'elle inspire.

On ne peut disconvenir que rien n'a contri-

bué davantage au progrès du dessin et de la peinture en Angleterre, que l'acquisition des originaux antiques, ou les copies exactes qui en ont été faites; et quoiqu'il n'y en eût encore que très-peu à l'époque où Richardson composa ses *Essais sur la Peinture*, il déclare que le génie qui plane sur ces vénérables restes de l'antiquité peut être appelé le père de l'art moderne (1).

(1) RICHARDSON, *Worcks*, p. 252. D.

SECTION IV.

Collection de Statues du Comte d'Arundel à Oxford. — Bacchus. — Vénus. — Muses. — Sommeil. — Cicéron. — Bas-reliefs. — Sarcophage. — Sac de Troyes. — Chronique de Paros.

1. Jupiter *fulminant* (1), statue de deux pieds onze pouces et demi. — Il est toujours représenté dans la force de l'âge, sans aucun signe de vieillesse, et jamais complètement drapé.

La sérénité distingue la tête de Jupiter de celle de Pluton. Toutes deux ont ordinairement sur la tête le *modius* (2), appelé ainsi à cause de sa ressemblance avec un boisseau (3). Ces figures répondent en général à la description d'Homère. Il y a de belles statues et des têtes de *Jupiter fulminant* à Florence, au Capitole, au Musée

(1) *Marmora Oxoniensia*, pl. 1.

(2) Il n'y a que le Jupiter Sérapis qui ait le *modius*, et il est caractérisé par un air plus sévère. *A. L. M.*

(3) Voy. *Dictionn. des Beaux-Arts*, au mot Modius. *A. L. M.*

Pio-Clementin (1), et au palais Verospi (2) à Rome : il manque à celui-ci le bras droit et le foudre.

2. *Minerve casquée*, statue de huit pieds dix pouces et demi, tellement restaurée par Guelfi, qu'il n'y a que le tronc qui soit antique. L'ægide est déployée sur la poitrine, et la tunique est festonnée et relevée par-devant (3).

3. *Minerve pacifère* (4), statue de cinq pieds six pouces. — On dit qu'elle vient de Rome, où elle a été sculptée par Bischop. Elle ressemble à une statue décrite par M. Visconti, maintenant au Musée *Pio-Clementin* (5), qui fut trouvée dans le temple de la Paix. Les cheveux sont courts, avec un simple bandeau; le bras droit manque, et le bras gauche est couvert par une draperie dans le bon goût grec.

4. *Vénus avec un dauphin* (6), statue de

(1) Tom. I, pl. I. *A. L. M.*
(2) Maffei, *statue*, pl. I. *A. L. M.*
(3) *Marmora oxoniensia*, part. I, pl. II. *A. L. M.*
(4) *Ibid.*, III. *A. L. M.*
(5) *Mus. Pio-Clem.*, t. III, pl. XXXVII. *A. L. M.*
(6) *Marmora oxoniensia*, part. I, pl. IV. *A. L. M.*

quatre pieds cinq pouces et demi. — Elle est dans l'attitude de celle de Médicis, mais environ de cinq pouces moins grande. La tête et le bras gauche sont restaurés. Guelfi a montré dans l'exécution des cheveux combien il connoissoit peu l'antique; car ils sont tellement crêpés et bien arrangés, qu'on diroit qu'ils sortent du fer à friser. Le double nœud sur la couronne de la tête, quand il penche vers l'oreille, est particulier à Diane. Il y a plusieurs statues de Vénus qui ont aussi les cheveux rassemblés par un double nœud; mais ils penchent toujours sur le devant ou le derrière de la tête : c'est ce qu'on remarque dans la *Vénus Callipyge*, qui, quoique moderne, est vraiment classique. Dans la *Vénus de Médicis* les cheveux sont liés derrière (1) la tête par un seul nœud.

5. *Vénus vêtue* (2), statue de quatre pieds quatre pouces et demi. — La partie antique au-dessous de la poitrine est de belle sculpture

(1) Crinis erat simplex nodum collectus in unum.

Ovid. *Metam.* VIII, 320.

L'attitude de Vénus de Médicis est décrite exactement par le même poète, *de Arte amandi*, II, 613. *D.*

(2) *Marm. oxon.*, part. I, pl. v. Il est impossible de déterminer cette figure. *A. L. M.*

grecque du second âge, et l'exécution de la draperie est peu inférieure à celle de la Muse du Musée de Florence, planche xvii. Je crois que cette statue étoit une Léda, et que le cygne étoit originairement placé à l'endroit où la draperie est cassée et laisse voir le nud. Les restaurations sont très-médiocres; ce qui se fait remarquer sur-tout dans les cheveux. On soupçonne que le nud que l'on voit dans la partie qui est cassée, est l'ouvrage de Guelfi.

6. *Vénus demi-nue sortant du bain* (1), statue de quatre pieds un pouce un quart. — Les statues les plus anciennes de Vénus, ainsi que celle de Cos, ouvrage de Praxitèles, étoient drapées. La tête et la partie nue de celle-ci valent mieux que ce qui est vêtu; mais le tout est de bonne sculpture. Conformément à la remarque du n°. 4, la chevelure a un double nœud comme celle de la Vénus *Callipyge*, et elle pend en tresses par-derrière comme celle de la Vénus appelée *à la coquille*, dans la galerie de Florence (2).

7. *Terpsichore* (3), statue de trois pieds dix

(1) *Marm. oxon.*, part. I, pl. vi. *A. L. M.*
(2) *Museum Florent.*, *Statuæ*, pl. xxxv. *A. L. M.*
(3) *Marmora oxon.*, part. I, pl. vii. *A. L. M.*

pouces (1). — Heureusement Guelfi ne l'a point retouchée. Elle est représentée comme celle du Musée Napoléon (2), à laquelle elle ressemble en tout point. Il manque seulement la lyre et les doigts de la main droite, et le tout mérite d'être restauré. Les cheveux de la tête sont dans le bon style grec, et ont plus de mouvement que ceux de la statue que j'ai citée, qui vient de la collection du Pape.

8. *Clio* (3), statue de quatre pieds huit pouces et demi. — Elle est ainsi nommée dans le catalogue du docteur Chandler; mais elle n'a aucun attribut de cette muse (4). L'absence d'attributs ne permet pas de la déterminer. Winckelmann a donné le nom de Pythie à une nymphe ou prêtresse qui est dans la même attitude. La tête et le bras sont enveloppés dans sa robe, et elle est

(1) On doit savoir qu'en sculpture il y a quatre mots techniques pour désigner la stature, 1°. colossal, 2°. plus grand que nature, 3°. comme nature, 4°. plus petit que nature. *D.*

(2) N°. 203; *Museo Pio-Clem.*, t. I, pl. xxi. *A. L. M.*

(3) *Marmora oxon.*, part. I, pl. viii. *A. L. M.*

(4) Si le bras a été restauré, il étoit peut-être enveloppé dans le manteau; alors on pourroit présumer que cette statue seroit celle de Mnémosyne ou de Polymnie; mais on ne peut rien décider. *A. L. M.*

assise devant un trépied. Winckelmann pense qu'elle va rendre l'oracle. Si elle avoit des serpens, on pourroit la regarder comme une Méduse ou une Némésis, conformément à un bronze de la collection de lord Carlisle. Cette figure a une *tænia :* cette parure est ordinairement omise quand une figure porte l'expression d'un chagrin violent (1).

9. *Diane chasseresse* (2), statue de quatre pieds onze pouces et demi. — Elle est très-gros-

(1) Effusæque comas et apertæ pectora matres
Significant luctum.
OVID., *Metam.* XIII, 689. *D.*

Les habits des femmes étoient anciennement attachés par deux ceintures, une qui étoit placée au-dessous de la poitrine, quelquefois large et plate, ou tortillée comme un cordon ; elle étoit ordinairement visible et s'appeloit ταινία, *tænia*. L'autre étoit autour de la taille, à la jonction des hanches, et toujours cachée par la chute de la tunique, elle s'appeloit ζώνη, *zona*. *Solvere zonam* est une phrase bien connue. Le ceste de Vénus, κεστὸς ἱμὰς (*Iliade*, XIV. 219-223), étoit la zône.

Nuda genu, vestem ritu succincta Dianæ.
OVID. *Metam.* X, 536. *D.*

Cette distinction entre la *zône* et la *tænia* ne me paroît pas démontrée. *A. L. M.*

(2) *Marmora oxon.*, part. I, pl. IX, fig. 9. *A. L. M.*

sièrement faite; il lui manque un bras; le chien est moderne; il y a quelques particularités dans la draperie : la *tænia* et la *zona* sont cachées par elle. La forme du cothurne est parfaite, et singulière en ce que les pieds dépassent les sandales.

10. *Flore* (1), statue de quatre pieds cinq pouces un quart. — Elle ne diffère de la célèbre Flore de la collection de Médicis, que par les sandales et plus d'ampleur dans la draperie. Les deux mains manquent, et il n'y a aucun attribut qui détermine absolument le caractère. Le tronc noueux d'un arbre sur lequel le bras gauche est appuyé, n'indique pas suffisamment la déesse des fleurs.

11. *Un Bacchant* (2), statue de quatre pieds un pouce et demi. C'est, dans l'état de restauration où elle est actuellement, une des plus remarquables de cette collection. Ce suivant de Bacchus a la main gauche élevée, et tient une grappe de raisin qu'il regarde attentivement : la main droite touche à la cuisse, et tient une autre grappe et une coupe.

La tête, les bras, la jambe droite, et le

(1) *Marmora oxon.*, part. I, pl. IX, fig. 10. *A. L. M.*
(2) *Ibid.*, pl. x. *A. L. M.*

SCULPTURE. 279

ceps de vigne, ont été restaurés par Guelfi. Winckelmann conteste à cette statue d'être la représentation d'un jeune Bacchus à cause des cheveux courts et frisés, que l'on ne voit jamais aux statues antiques de ce dieu (1). Une autre preuve qu'originairement cette statue n'étoit pas un Bacchus, c'est qu'elle a un *scabillum* (2) attaché au pied gauche comme à celui du *Bacchant* ou *Faune dansant* de Florence (3). L'élévation de l'un ou l'autre pied caractérise moins Bacchus que ceux qui célébroient ses orgies ou ses danses mystiques.

12. *Hercule jeune* (4), statue de quatre pieds

(1) *La chioma di Bacco suol esser lunga quanto quella d'Apollo, ma meno innanellata, per esprimere anche ne' capelli morbidi e flosci la molleza di questo Dio; onde scorgendosene il contrario ne' capelli corti e recisi d'un preteso Bacco nel Museo d'Osford; non credo che tale statua anticamente abbia representato questa Deità.* WINCKELMANN, *Monum. ined.*, I; *tratt. prel.*, LVII-LVIII. *D.*

(2) *Scabillum, quod ex uno pede sonare consueverunt, inde sonipes. Qui scabillum sonabant* οἱ ποδο-ψόφοι *vocantur*. SALMAS. *Exercit. in* PLIN., p. 998. C'étoit un instrument dont on se servoit dans les danses des orgies pour marquer la mesure. *D.*

(3) MAFFEI, *Raccolta di statue*, pl. XXXV. *A. L. M.*

(4) *Marmora oxon.*, pl. XI. *A. L. M.*

quatre pouces. — Le corps n'est pas proportionné aux jambes, qui y ont été adaptées probablement avant d'appartenir à Lord Arundel, car le tout est d'une sculpture antique et hardie. La statue est nue; la peau de lion et une autre draperie sont sur le bras gauche, et comme le bras droit est cassé, il est difficile de déterminer quel étoit son emploi. On reconnoît dans la tête le caractère d'Hercule; mais d'autres détails appartiennent plutôt à un athlète (1).

13. *Hercule avec le lion de Némée* (2), statue de deux pieds huit pouces. — C'est une répétition en petit de celui de *Florence* (3).

14. *Harpocrates-Cupido* (4), statue de deux pieds cinq pouces et demi. — Elle a le caractère de celle décrite par Ovide. La tête est moderne, et ne convient pas au corps.

(1) La peau de lion rend indubitable que c'est un Hercule. *A. L. M.*

(2) *Marmora oxon.*, part. I, pl. xii, fig. 13. *A. L. M.*

(3) *Mus. Florent.*, pl. lv. *A. L. M.*

(4) *Marmora oxon.*, part. I, pl. xii, fig. 14. Ovide ne peut avoir confondu Cupidon et Harpocrate, qui sont très-distincts. M. Dallaway auroit dû citer le passage. Cet enfant, avec le flambeau renversé, est plutôt un génie du Sommeil ou de la Mort. *A. L. M.*

SCULPTURE. 281

15. *Hymen*, statue de cinq pieds sept pouces et demi. — La plus grande partie, si ce n'est le tout, est moderne (1).

16. *Terminus* (2), statue de cinq pieds huit pouces, évidemment composée de divers fragmens, mais sans discernement.

17. *Camilla* (3), statue de six pieds trois pouces un quart. — C'est plutôt une vierge chasseresse, ou peut-être Atalante, ce qu'on ne peut décider, car le tronçon seul est antique : la *zona* est fixée par une agrafe (4).

18. *Pâris* (5), statue de trois pieds trois pouces et demi. — Elle est belle et curieuse, en ce qu'on y reconnoît complètement l'habit phry-

(1) *Ibid.*, pl. XIII. Cette statue est évidemment celle du Sommeil ou de la Mort. *A. L. M.*

(2) *Ibid.*, pl. XIV. *A. L. M.*

(3) *Ibid.*, pl. XV. *A. L. M.*

(4) Rasilis huic summam mordebat fibula vestem.
Ovid., *Metam.* VIII, 318. *D.*

D'après ce qui reste de la tunique semblable à celle de la statue du Musée Napoléon, n°. 112, gravée dans le *Museo Pio-Clem.*, t. II, pl. XXXVIII, il est aisé de voir que c'est une Amazone. La tête casquée paroît être moderne. *A. L. M.*

(5) *Marm. oxon.*, part. I, pl. XVIII, fig. 20. *A.L.M.*

gien (1). La main qu'on suppose devoir tenir la pomme est perdue, et le nez est mutilé, ce qui nuit à l'expression de la figure. Le bonnet phrygien, les chausses (2) et les sandales sont peut-être uniques dans la même statue, qui est d'un travail grec hardi, et librement dessiné.

19. *Antinoüs* (3), statue de cinq pieds dix pouces trois quarts. — Le tronc est d'un grand maître. La tête, les deux bras, la jambe gauche, et le pied droit, ne sont pas du même bloc. Cette statue n'a aucune analogie avec les autres images authentiques d'Antinoüs; elle paroît être celle d'un athlète qui portoit le *strigil*, dont on se servoit dans les bains.

(1) On voit l'habit phrygien ou scythe dans un bas-relief de la collection Borghèse, représentant l'histoire d'Apollon et de Marsyas ; on y remarque trois Scythes. WINCKELMANN, *Monum. ined.*, n°. 42. D. — Ce costume n'est pas rare sur les monumens, et il n'ajoute rien à l'intérêt de celui-ci. *A. L. M.*

(2) M. Dallaway désigne sans doute par ce mot cette espèce de pantalon appelé *anaxyris*, qui sert à caractériser les nations barbares. Il y a beaucoup de statues de Pâris, d'Atys ou de Ganymède, car on les confond souvent ensemble, qui ont l'habit phrygien. Les traits d'Atys doivent avoir une teinte de mélancolie qui le distingue des deux autres. *A. L. M.*

(3) *Marm. oxon.*, pl. XVIII, fig. 21. *A. L. M.*

SCULPTURE. 283

20. *Jeune Fille grecque*, statue de quatre pieds onze pouces trois quarts. — Il y a un rapport exact entre la hauteur de cette statue et celle de la Vénus de Médicis; et elle est vraisemblablement du même temps. Heureusement elle n'a pas été réparée comme plusieurs autres, quoique les deux bras en aient été séparés, l'un au-dessus, l'autre au-dessous du coude. Un vêtement long et flottant cache à peine les formes, qui sont dessinées d'une manière exquise; la tête est également élégante. C'est un vrai modèle de sculpture grecque, dans le temps où l'on s'attachoit principalement à la simplicité et à la pureté, ce qui produisoit la grace parfaite (1).

21. *Une autre* de quatre pieds dix pouces trois quarts.

22. *Une autre* de trois pieds quatre pouces.

La draperie de la première de ces statues est simple et vraie. Le vêtement n'est point retenu par

(1) Virginis est veræ facies; quam vivere credas:
Ars adeo latet arte suâ.

OVID., *Metam.* x, 250 et 252. *D*.

Marmora oxon., part. I, pl. XXII, fig. 25. Il est extrêmement probable que cette statue n'est point celle d'une jeune fille grecque, mais qu'elle représente *Apollon Cytharœde*. La longue tunique à plis droits appelée

la *tænia* ou la *zône*. La draperie de la seconde est jetée en plis aisés; la main est enveloppée, et le vêtement attaché par un seul cordon, ce qu'on ne voit pas dans les statues des déesses. La *tænia* des Muses est large, et est placée très-haut.

23. *Cupidon endormi* (1). Il a deux pieds de long, et il est de marbre noir et blanc. L'arc et le carquois sont posés près de lui.

24. *Le Sommeil* (2). Cette statue est fracturée. Des roses et des pavots sont jonchés autour du dieu, et un lézard est à ses pieds. On a conjec-

orthostade, et la ceinture lâche, caractérisent ordinairement Apollon Cytharœde. L'Apollon Palatin du Musée *Pio-Clementin*, I, 23, avoit également été indiqué par WINCKELMANN, *Monum. ined.*, t. I, *tratt. prelim.*, p. 41, comme une Muse, jusqu'à ce que M. Visconti lui eût assigné sa véritable dénomination, et l'eût déterminé comme un Apollon Palatin. *A. L. M.*

(1) *Marm. oxon.*, part. I, pl. XXXIII, fig. 48. *A. L. M.*

(2) *Ibid.*, fig. 49. Le lézard est l'attribut du sommeil, parce que cet animal dort une partie de l'année. Les poètes donnent à ce dieu des ailes noires; OVID., *Metam.* II, 623, 649, et STATIUS, *Théb.* X, 108. Les statues de *Somnus* ou *Cupido*, sous ce caractère, étoient généralement d'ébène, de basalte, ou de marbre d'une couleur foncée, comme ceux si célèbres à Florence et dans le palais Maffei. *D.*

turé, mais sans preuves, que le lézard pouvoit signifier le nom du sculpteur. On raconte que Saurus et Batrachus, deux architectes lacédémoniens ayant été employés à bâtir le portique d'Octavie, Auguste leur défendit d'inscrire leurs noms sur aucune partie de l'édifice, et qu'ils y suppléèrent par l'emblême d'un lézard et d'une grenouille.

25. *Enfans* (1). Fragment d'un bas-relief. L'un d'eux est représenté soutenant l'autre défaillant et comme sur le point de mourir. La pensée est extrêmement belle, et l'exécution est bonne.

26. *Un Sarcophage*, avec plusieurs figures. Hector traîné autour des murs de Troyes. L'entrée du cheval de bois, etc., etc. Ce bas-relief est de sculpture romaine (2).

27. *Un Sarcophage*, sur lequel sont dessinés des enfans ailés, avec l'ægide (*œgis*) dans le centre (3), et deux sphinx. Lorsqu'il appartenoit à lord Arundel, on avoit placé dessus un

(1) *Marmora oxoniensia*, part. I, pl. XLIX, fig. 121. *A. L. M.*

(2) *Ibid.*, pl. LIV, fig. 148. Le sculpteur a voulu y réunir quelques événemens de l'Iliade. On y voit aussi la mort de Priam et de ses fils. *A. L. M.*

(3) *Ibid.*, pl. LV. Ces enfans ailés sont les génies de Mars; les uns portent des lances, les autres des cuirasses; les deux

buste de Germanicus ; c'est la seule raison qui a fait supposer que c'étoit le tombeau de cet illustre Romain : il est de sculpture romaine grossière.

Il y a encore, dans cette collection, de nombreux fragmens de sarcophages, de bas-reliefs, de cippes, etc., etc.

Lorsque lord Arundel étoit à Rome, il obtint la permission de fouiller sous les ruines de plusieurs maisons. On dit qu'il a découvert dans des chambres souterraines les statues suivantes qu'on présume être celles d'une famille consulaire, et auxquelles on ne peut attribuer un caractère plus élevé, sans exagérer leur mérite. Il est facile d'expliquer comment on en a rencontré une aussi grande quantité réunie dans le même endroit, en se rappelant que les Romains avoient la coutume de cacher les portraits de leurs parens pour les soustraire au zèle iconoclastique (1)

du milieu soutiennent, non pas l'ægide, mais un bouclier au centre duquel est la tête de Méduse. La sculpture de ce sarcophage, qui renfermoit probablement les cendres d'un guerrier, paroît être du troisième siècle. Les figures sont très-mutilées ; mais, d'après ce qui en reste, on voit que la composition avoit de l'expression et du mouvement. *A. L. M.*

(1) On appelle *Iconoclastes* les destructeurs d'images. *A. L. M.*

que manifestèrent les Chrétiens lorsqu'ils eurent le pouvoir de l'exercer.

28. *Personnage consulaire* (2), statue de six pieds dix pouces. — La draperie est belle et hardie; l'attitude paroît être celle d'un homme qui parle en public. Il tient dans la main droite un *mouchoir (sudarium)*, et dans l'autre un rouleau.

On dit que c'est le grand orateur Cicéron; mais comme je ne suis pas de cette opinion, je demande la permission de faire quelques légères observations (1).

Nous savons, d'après l'autorité de plusieurs écrivains romains, qu'il étoit d'usage de changer les têtes des statues, et de donner ainsi au tronc un nouveau caractère: ces têtes étoient quelquefois de bronze. La flatterie a souvent substitué aux têtes des derniers princes celle des empereurs régnans (2). Caligula fit ajuster la sienne sur les statues de ses prédécesseurs (3). Dans les famil-

(1) *Marmora oxoniensia*, part. I, pl. XXI, fig. 24. *A. L. M*.

(2) *Ea quæ disputavi, disserere malui quam judicare.* Cic. *D.*

(3) Pline et Suétone. Cicero, *Epist.* 4 *ad Atticum. D.*

(4) Sueton. *in Caligula*, 22. *D.*

les particulières on ôtoit aussi la tête des statues pour y placer un nouveau portrait. Ce fait connu explique pourquoi on a découvert tant de têtes séparées, et de statues décapitées. Une chose également digne de remarque, c'est que dès que ces statues, en sortant des fouilles, tombent entre des mains mercenaires, ou sont restaurées par des ignorans, ils ne manquent jamais de leur donner le nom de quelque éminent personnage. Il est donc permis d'élever des soupçons sur la dénomination des statues dont la tête a été rapportée.

La tête de celle dont nous parlons est d'une petitesse disproportionnée, et ne paroît pas lui avoir appartenu originairement. Plutarque, qui mourut sous le règne de Trajan, est le premier qui ait fait mention de l'excroissance ou *cicer* (pois) dans la figure du grand orateur romain (1); d'ailleurs, comme cette statue est plus grande que nature, elle ne peut être un portrait de Cicéron, d'autant plus que la draperie n'est pas dans le style du temps d'Auguste.

Les antiquaires italiens sont tellement dans l'incertitude, relativement aux têtes marquées d'un pois et qu'on dit être des portraits de Ci-

(1) PLUTARQ., *Vie de Cicéron.* D.

céron, qu'ils ne regardent point comme originaux les bustes et statues qui ont cette marque (1).

Il y a à Venise une statue à-peu-près de la même grandeur que celle-ci (2), et, dans la collection des Mattei à Rome, un buste (3) dont on conteste également l'originalité. M. Blundel, d'Ince, dans la province de Lancastre, possède une figure consulaire dont la tête n'a pas été séparée du tronc, et qui ressemble, à peu de chose près, à la statue d'Oxford pour l'attitude et le vêtement.

———————————————————

(1) Depuis qu'on étoit convenu de regarder comme des portraits de Cicéron les têtes qui avoient une excroissance appelée en français un *pois*, et en latin *cicer*, beaucoup de faussaires ont donné ce signe à des bustes inconnus. Mais on sait que ce surnom de M. Tullius ne vient pas d'un *cicer* qu'il avoit sur le visage; il tenoit ce nom de ses ancêtres, dont un peut-être avoit eu cette difformité, ou qui plutôt avoit été nommé ainsi parce qu'il avoit introduit la culture du *pois chiche (cicer arietinum)* dans sa patrie. *A. L. M.*

(2) Il est gravé dans la collection des statues de Venise, par Zanetti, t. I, pl. XLII. *A. L. M.*

(3) C'est celui qui est gravé dans la collection de Fulvius Ursinus, n°. 146. *A. L. M.*

29. *Personnage consulaire* (1) , 7 pieds 3 pouces. La *norma* ou équerre antique qu'il porte dans la main gauche est la seule raison qui lui a fait donner le nom d'Archimède. Cette statue est de sculpture grecque du temps des Consuls, et la poitrine découverte est extrêmement belle (2). Le bras droit manque près de l'épaule : elle ressemble à celle de l'orateur Marcus Antonius, dans la collection de lord Pembroke, à Wilton, dont il sera bientôt question.

30. *Personnage consulaire* (3), statue de 6 pieds 6 pouces, nommée Caius Marius. Il y a dans le Capitole une statue dite de C. Marius qu'on ne croit pas être originale, et quelques antiquaires pensent que les bustes de Marius et Sylla, de la collection Barberini, ont des noms

(1) *Marmora oxoniensia*, part. I, pl. xix. Ce n'est point une équerre que ce prétendu Archimède tient dans la main, ce sont des tablettes appelées *pugillares*, comme on en voit dans celle de la statue de Calliope, *Musée Napoléon*, n°. 190 ; *Musée Pio-Clement.*, t. I, pl. 27. *A. L. M.*

(2) C'est à cette perfection de sculpture qu'Ovide fait allusion :

« Pectoraque artificum laudatis proxima signis ».

OVID. *Metam.* XII, 398 D.

(3) *Marmora oxoniensia*, part. I, pl. xx. *A. L. M.*

supposés. La statue d'Oxford ne ressemble pas à celle du Capitole ; mais quand elle ne seroit qu'un portrait de consul, ce que je crois, elle auroit encore beaucoup de mérite. Il y a dans la galerie de Florence plusieurs statues avec la robe consulaire (1) qui, pour être anonymes, n'en sont pas moins estimées.

31, 32, 33, 34, 35 (2). Statues de *Dames romaines*, grandes comme nature : elles ont perdu, ainsi que plusieurs autres, leur poli par l'air atmosphérique auquel elles ont été exposées dans le jardin d'Arundel. Il y avoit dans le jardin Médicis à Rome, six femmes romaines qui furent transportées à Florence en 1788, et qu'on voit actuellement dans la *Loggia de i Lanci*. Nos statues sont du même temps, du même style, et d'un égal mérite pour la sculpture.

36. Cette statue a une draperie transparente, à larges plis : Winckelmann en a fait mention dans ses *Monumenti inediti*, t. I, p. 87.

───────────────

(1) Ces statues revêtues de toges peuvent représenter des magistrats ; mais rien ne prouve que ce soient des consuls. On doit donc les appeler des *Statues togées* ou de *magistrats* ; mais non des *Statues consulaires*. *A. L. M.*

(2) *Marm. oxon.* part. I, pl. xxiii-xxvi. *A. L. M.*

37. Celle-ci est dans le caractère de *Mnémosyne* (1). L'air de tête est majestueux, et les bras enveloppés dans la draperie croisée sur la poitrine, sont d'un travail excellent.

38. Lord Pembroke conjecture que cette statue (2) représente Sabina(3), épouse d'Hadrien.

39. Il pense aussi que cette statue est celle de Julia Augusta.

Dix tronçons plus petits que nature sont drapés et paroissent avoir été des portraits de Dames romaines. Quelques morceaux nuds sont d'un grand mérite, quoiqu'ils aient été défigurés par des additions hétérogènes. Un torse de *Vénus* (4) et un autre d'*Hermaphrodite* (5) peuvent être regardés comme excellens, et méritent d'être restaurés. Le bras droit d'Hermaphrodite est ordinairement plié derrière la tête pour exprimer l'efféminition. Ce tronçon est susceptible de cette attitude,

(1) *Marm. oxon.*, part. I, pl. xxvii. *A. L. M.*
(2) *Ibid.*, pl. xxviii. *A. L. M.*
(3) La plus belle statue de Sabina est dans la villa Mattei à Rome; elle est représentée en Junon. *D.*
(4) *Marm. oxon.*, part. I, pl. xxix, fig. 33. *A. L. M.*
(5) *Ibid.*, fig. 34. *A. L. M.*

comme il paroît par la cassure du bras au-dessus de l'épaule.

Il y a seize bustes. Les têtes colossales d'*Apollon* et de *Niobé* sont évidemment des fragmens de statues.

La figure, en bas-relief, d'un homme vu jusqu'à la poitrine, avec le bras étendu est très-curieuse (1) : il a six pieds huit pouces et demi. On voit sur la même pierre le relief d'une plante de pied, dont la mesure exacte est de neuf pouces et demi. On suppose que ce sont d'anciennes mesures romaines. On trouve dans le Capitole, à Rome, quelques fragmens du même genre.

Les marbres écrits, consistant en deux cent cinquante pièces, ont été en général recueillis dans le Levant, et réunis par William Perry. La célèbre chronique de Paros, et plusieurs traités relatifs à Priene, Magnésie, et Smyrne, furent achetés dans la Natolie. L'explication de ces inscriptions a exigé la plus profonde érudition, et elles ont été éclaircies de la manière la plus satisfaisante.

Dès que ces marbres furent apportés en Angleterre, on les plaça dans le jardin de l'hôtel d'Arundel ; et lorsqu'ils eurent été donnés à l'u-

(1) *Marm. oxon.*, pl. LIX, fig. 166. *A. L. M.*

niversité, on les appliqua sur un mur vis-à-vis du théâtre. Il est très-heureux pour le monde savant que Selden les ait déchiffrés aussitôt après leur arrivée, car l'air de notre atmosphère les a dégradés davantage en un siècle, qu'ils ne l'ont été pendant deux mille ans dans le climat de la Grèce. Ils sont actuellement préservés d'une pareille destruction, dans une des salles du collège : c'est la collection la plus authentique et la plus belle de l'Europe, ayant été apportée immédiatement en Angleterre, et n'ayant subi aucune restauration conjecturale (1).

Les savans ont beaucoup écrit pour et contre l'authenticité de la chronique de Paros ; mais ceux qui sont le plus versés dans la connoissance de la forme des lettres, et par conséquent les meilleurs juges, s'accordent à regarder ces marbres comme les plus curieux et les plus intéressans qu'il soit possible de rencontrer dans aucun Muséum (2).

Deux célèbres voyageurs dans le Levant,

(1) Les *marbres d'Arundel* furent d'abord publiés par Selden en 1628, par Prideaux en 1676, par Maitaire en 1732, et enfin par le docteur Chandler en 1763. Cette édition est la meilleure. *D.*

(2) La Chronique de Paros date de 264 ans avant J. C.,

sir Georges Wheler, et M. Dawkins, ont ajouté plusieurs monumens à la collection d'Arundel. Le tout a été éclairci dans les *Marmora oxoniensia*, par le docteur Chandler, qui a voyagé pareillement en Grèce, et en a décrit les antiquités (1).

et a rapport aux événemens de la Grèce pendant 1318 ans. Elle a été traduite par *Scipion* Maffei, Dufresnoi, le docteur Playfair, et M. Robinson. Voyez sa *Dissertation concernant l'authenticité de la Chronique de Paros*, in-8°., 1788; les *Observations* de Gibert sur le même sujet, *Acad. des Inscr.*, tom. XXIII; une *Réclamation en faveur de la Chronique de Paros*, par le Rév. J. Hewlett, dans une lettre à M. Robinson. *D.*

(1) Son Voyage en Grèce vient d'être traduit en français par M. Servois, et accompagné d'excellentes notes par M. Barbier-du-Boccage, membre de l'Institut. *A. L. M.*

SECTION V.

Collection des Statues du Comte de Pembroke à Wilton. — Son Histoire. — Statues. — Bustes. — Inscriptions.

On a imprimé plusieurs fois un catalogue de cette collection, qui contient environ trois cents morceaux de sculpture (1). On a fait même recemment une nouvelle édition de cet écrit, et on y a inséré des observations judicieuses sur les arts.

Thomas, comte de Pembroke, commença sa collection de statues à Wilton vers la fin du dix-septième siècle. Ce seigneur acheta celles qui étoient dans l'intérieur de l'hôtel d'Arundel, et elles n'ont pas été détériorées par l'air de notre climat comme celles qu'on voit à Oxford.

(1) D'abord en un petit volume *in-8°*. dont il y a eu cinq réimpressions ; ensuite en un volume *in-4°.*, intitulé *A Description of the Antiquities and Curiosities in Wilton-House. By James* Kennedy ; Salisbury, 1769, avec vingt-cinq planches. L'édition de 1776 est la même que celle-ci, avec un nouveau frontispice. Je n'en connois pas de plus récente. *A. L. M.*

Cette collection consiste principalement en bustes, genre de sculpture dont ce lord étoit particulièrement curieux. On en compte cent soixante-treize en marbre (1). Il y en a beaucoup, parmi un aussi grand nombre, que l'œil exercé du connoisseur ne regarde ni comme étant antiques ni comme des portraits originaux. La collection de Wilton a encore eu une autre source que celle d'Arundel. Lors de la dispersion des marbres de la galerie Giustiniani, parmi lesquels il y avoit cent-six bustes, le cardinal Albani et lord Pembroke en furent les principaux acquéreurs. Quand le cardinal de Richelieu forma sa collection, lord Arundel lui fut d'une grande utilité en lui procurant des bustes d'Italie dont il avoit la connoissance ; ils furent après réunis aux marbres du cardinal Mazarin, dont plusieurs avoient été achetés à la vente publique des peintures et des sculptures de Charles I, ordonnée par le parlement. Quand la collection mazarine fut pareillement vendue, lord Pembroke fut le

(1) Il y a dans l'anglais *on marble termini;* cependant ce n'est pas la nature de la pierre qui constitue les *hermes* que M. Dallaway appelle *termini*, et tous ces bustes ne sont pas des hermes. *A. L. M.*

principal acquéreur; il y ajouta depuis quelques beaux bustes de Valetta de Naples; c'est la réunion de ces monumens qui forme maintenant la nombreuse et magnifique collection de Wilton.

Comme le choix de celui qui vient admirer ces restes précieux de l'art des anciens est toujours indépendant de la décision des connoisseurs, je n'entreprendrai point de donner une liste des morceaux qui méritent le plus d'éloges, dans la crainte que quelques-uns de nos lecteurs ne voulussent me blâmer d'avoir omis ceux dont ils ont été plus satisfaits (1). Je me contenterai, pour rendre hommage au goût et à l'amour du vrai, de transcrire ce qui a déjà été publié par un de nos plus judicieux critiques (2).

(1) *Ne quisquam queratur, omissos forte aliquos eorum, quos ipse valde probet.* QUINTILIAN, X, 1, p. 628, *ed.* CAPPERONN. *D.*

(2) *Observations on the Western Part of England, by* W. GILPIN., M. A., *in*-8°., 1798, p. 104-106. *D.*

On verra, par les notes que j'ai jointes à cet article, que la plupart des morceaux ne sont pas antiques, et qu'en général il ne faut admettre comme tels qu'avec la plus grande réserve, tous ceux qui appartiennent à cette collection. *A. L. M.*

SCULPTURE. 299

Une petite statue de *Méléagre*, ou un athlète (1); une reine des Amazones (2) plus petite que nature : l'attitude, ainsi que l'expression, sont excellentes. Un groupe d'*Hercules mourant* : Pæan est près de lui. Un *Hercule colossal* de sept pieds dix pouces de hauteur, tenant les pommes du jardin des Hespérides (3). Cette statue a une grande expression dans les muscles.

Saturne tenant un enfant, très-ressemblant à Silène avec Bacchus, de la villa Borghèse (4).

Le *père de Jules-César*. L'attitude de cette figure est très-noble (5).

(1) *Wilton-House*, pl. v. Rien n'annonce un Méléagre; l'opinion que c'est un athlète est assez probable. *A. L. M.*

(2) Une Amazone; volontiers; mais qui peut indiquer que c'est une reine? Cette statue, et trois autres qui représentent *Euterpe*, *un jeune Faune*, *Cupidon tendant son arc*, portent le nom de *Cléomènes*, ou du moins on doit le croire, puisque M. Kennedy les attribue à ce statuaire; mais, d'après le peu de critique que l'auteur a montré dans ses descriptions, on est fort autorisé à douter de l'authenticité de ces inscriptions. *A. L. M.*

(3) *Ibid.*, pl. VIII. pag. 23. *A. L. M.*

(4) *Villa Pinciana*, stanza IX, n°. 13. *A. L. M.*

(5) *Wilton-House*, pl. xx. Mais il est dit, pages xxxv et 64, que ce buste est celui de Julius-Cæsar lui-même

Marcus Antonius l'orateur (1). L'attitude est admirable.

Vénus tenant un vase. Cette figure, si on la regarde du côté opposé au vase, est agréable, mais de l'autre, elle manque de grace.

Une *Naïade*. La partie supérieure est très-belle.

Apollon. Le corps est meilleur que les mains.

Cléopâtre et *Cæsarion* sont estimés ; nous n'y avons pas remarqué un grand mérite; Cléopâtre manque de beauté (2).

et non de son père. Je ne connois pas de portraits du père de Jules-César. *A. L. M.*

(1) *Wilton-House*, pl. IX, p. 34. MM. Kennedy, Gilpin et Dallaway, nomment ainsi cette statue, seulement à cause de son geste animé. Mais l'orateur Marcus Antonius est mort pendant les troubles excités par Marius et Sylla, époque à laquelle les arts n'avoient encore fait aucun progrès à Rome. Il n'y a pas seulement une légère probabilité que cette statue, d'ailleurs fort belle, puisse représenter ce célèbre Romain. Le vêtement est l'*imation*, ou manteau grec, plutôt que la toge romaine. La main étendue feroit soupçonner, par sa position, qu'elle tenoit un sceptre, peut-être un trident; le monstre marin qui est aux pieds peut faire penser que c'étoit un Neptune et que la tête n'est pas antique. *A. L. M.*

(2) Je soupçonne très-fort que ce groupe ne représente.

SCULPTURE. 301

La colonne ægyptienne de granit blanc (1) n'est pas avec la collection d'Arundel ; elle est placée devant la maison. Sa hauteur est de treize pieds et demi ; son diamètre est de vingt-deux pouces, et la diminution vers le sommet est à peine de deux pouces. M. Evelyn l'acheta à Rome, où il fut informé qu'elle avoit originairement été placée par Jules-César devant le temple de Vénus Génitrix (2). La statue de Vénus qu'on voit sur le haut de cette colonne est très-belle, mais n'est pas antique.

La *Vénus* qui ôte une épine de son pied (quoiqu'elle ait été oubliée par M. Gilpin) est d'une beauté supérieure. L'attitude est plus aisée que celle de la statue de Florence, et l'expression de douleur est plus naturelle. Cette statue n'est guère moins admirable que beaucoup de morceaux de véritable sculpture grecque.

On distingue parmi plusieurs bustes ceux de *Miltiades, Annibal, Pindare, Hadrien, Cléopâtre, la sœur d'Alexandre, Lépide, Sophocle, Pompée, Nerva, Labienus Parthi-*

pas plus Cléopâtre que Cæsarion : toutes les prétendues images de celui-ci sont supposées. *A. L. M.*

(1) J'ignore ce que c'est que le *granit blanc. A. L. M.*

(2) Il faudroit en donner la preuve. *A. L. M.*

cus, *Sémiramis*, *Marcellus Junior*, *Metellus Imberbis*, *Diane*, *Lucain*, *Caracalla*, *Alcibiades*, *Cecrops*, *Vitellius* et *Galba* (1). Le *Pyrrhus* d'*Epire* (ou plutôt Mars) est particulièrement beau. Un buste colossal d'*Alexandre* est étonnant; mais la tête paroît un peu trop longue.

Parmi les reliefs qu'on admire le plus, on cite un *Curtius* pareil à celui de la villa Borghèse (2),

(1) Plusieurs de ces bustes, tels que ceux de *Perse* le poète, de *Triphina*, de *Miltiades*, d'*Aristophane*, de *Pindare*, de *Cléopâtre*, sœur d'Alexandre, de *Porcia*, de *Philémon*, de *Clélie*, de *Galatée*, d'*Aspasie*, de *Coriolan*, d'*Orphée*, de *Magon*, de *Massinissa*, d'*Aventinus*, pl. xiii, d'*Apollonius de Tyane*, pl. xiv, de *Sémiramis*, pl. xv, de *Metellus*, pl. xvi, de *Pyrrhus*, pl. xvii, de *Lucain*, pl. xxii, de *Prusias*, pl. xxiv, ont des noms qui seuls suffisent pour démontrer que ce sont de pures suppositions, et ce seroit un temps perdu de vouloir le prouver. Il est présumable que plusieurs des autres n'appartiennent pas davantage aux personnages qu'on prétend qu'ils représentent, quoiqu'on en connoisse des images. *A. L. M.*

(2) Ce bas-relief de la *villa Borghèse* ou *Pinciana*, stanza ii, n°. 18, est un fragment d'une plus grande composition ; il représente un homme emporté par son cheval. On l'a restauré comme un Curtius, et depuis il a été donné pour tel, mais sans aucune autre autorité. Le

deux *Cupidons*, *Saturne* (1), quelques enfans mangeant des raisins, *Ulysse* dans la grotte de Calypso, *Saturne* couronnant les Arts, *Cupidon* sur le sein de Vénus, l'histoire de *Clélie* (2), *Silène* sur son âne, *Galatée*, *Cupidon et des enfans*, un *enfant* sur un cheval marin, une *Victoire*, dont la composition est très-bonne ; une *prêtresse* faisant un sacrifice : les animaux sont particulièrement beaux. On admire encore un vase nuptial (3) en jaspe, dont la forme ainsi que la sculpture sont très-élégantes.

Sous une offrande en relief, on voit une inscription écrite dans la manière appelée *boustrophedon*. On a quelques doutes sur l'originalité de ce morceau (4) : la forme des lettres

bas-relief de *Wilton-House*, pl. 1, p. 17, est évidemment moderne. *A. L. M.*

(1) *Wilton - House*, pl. II., pag. 18. Il est également moderne. *A. L. M.*

(2) Il est impossible de juger les autres compositions qui ne sont pas figurées ; mais, d'après le titre de celle-ci, on peut assurer que ce bas-relief est moderne. *A. L. M.*

(3) J'ignore absolument ce que c'est qu'un vase nuptial. *A. L. M.*

(4) Si c'est, comme je le pense, celle figurée page 5, je ne vois rien qui puisse en faire suspecter l'authenticité. *A. L. M.*

ne correspond pas exactement avec l'inscription de Sigée, qu'on regarde comme originale, et qui a été gravée dernièrement dans l'ingénieuse *Analyse de l'Alphabet grec*, par le savant M. PAYNE KNIGHT.

FIN DU TOME PREMIER.

www.ingramcontent.com/pod-product-compliance
Lightning Source LLC
Chambersburg PA
CBHW071620220526
45469CB00002B/413